U0073408

中國現代繪畫史

晚清之部
一八四〇至一九一一

李鑄晋　萬青力

石頭出版股份有限公司
Rock Publishing International

中國現代繪畫史

晚清之部（一八四〇～一九一一）

作者：李鑄晉、萬青力

發行人：龐愼予

社長：陳啓德

執行編輯：林銘勇

美術設計：李螢儒

出版者：石頭出版股份有限公司

地址：台北市敦化南路二段67號20樓

電話：(02)2703-8251

傳眞：(02)2708-2509

劃撥帳號：1437912-5

登記證：行政院新聞局局版台業字第4666號

印刷：利得印刷有限公司

定價：　1800元

初版：1998年2月

ISBN　957-9089-25-6（精裝）

Copyright ©1997 Rock Publishing International

All rights reserved

Address: 20th Fl., No. 67, Tunhua South Road, Section 2

　　　　Taipei 106

　　　　Taiwan

Tel: 886-2-2703-8251

Fax: 886-2-2708-2509

Printed in Taiwan

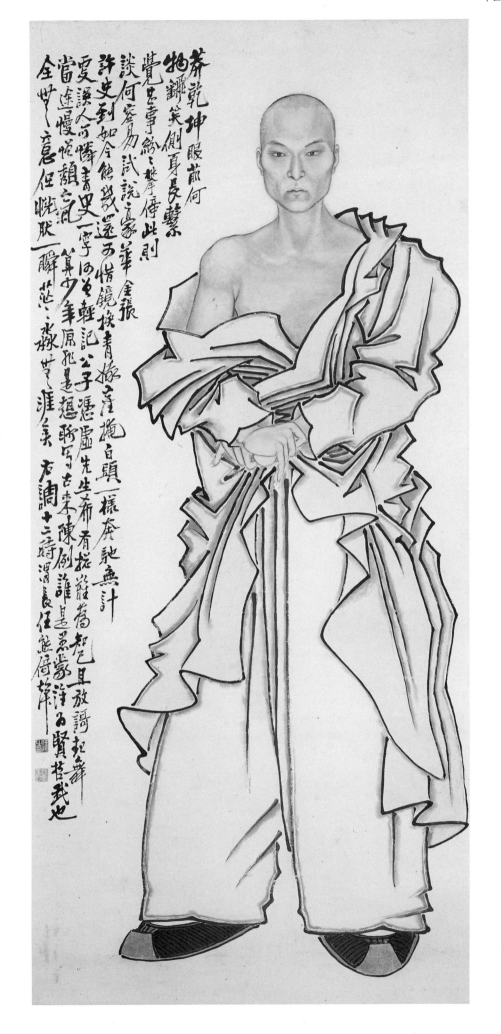

序

在中國畫史的研究上，晚清一向是受人忽視的時期。其中的原因很多：第一，晚清之分期從何時開始，一直未有定論，是否在乾隆之後，即一七九六年開始，包括嘉慶、道光、咸豐、同治、光緒及宣統，一直到一九一一年民國成立為止；或者是一八四〇年鴉片戰爭後，中國受西方諸國及日本不斷的侵略，然後到民國成立為止。第二，晚清不僅被認為是清朝本身衰落的時期，也是中國歷史上喪權辱國、不光彩的一個階段。第三，在晚清時期，中國開始受到西方文化全面的衝擊，本土文化及價值觀念面臨前所未有的威脅。第四，受西方及前蘇聯歷史觀、方法論的影響，晚清的繪畫一向被視為「呈現歷史的衰落」。因此，這一階段便少有人做專門的研究。

但最近十餘年來，尤其是在中國大陸，晚清繪畫的研究已逐漸受到重視，特別是評介個別畫家的專著，如趙之謙、吳昌碩、虛谷、胡公壽、任伯年、蒲華、蘇六朋、蘇仁山、居廉等人之畫冊及專論，均已相繼出版，且正逐漸增加當中。《中國美術通史》（王伯敏編，全八冊，山東教育出版社）及《中國美術全集》（全六十冊，由文物出版社及其他出版社共同出版）均於一九八八年出版，對晚清亦有較詳盡之討論。國外方面，美國鳳凰城（Phoenix）博物館，於一九九二年秋天舉行的「Transcending Turmoil」（或譯為「超越危難」）展，也是集中於晚清的研究與討論。因此，從各方面來看，晚清已逐漸成為中國美術史研究的重要領域。這和最近數十年來，歐美學術界特別注重中國近代史的發展，已逐漸相近了。

撰寫這本書的契因，是作者們基於對晚清畫史的教學與研究之需要。李鑄晉於一九八〇年以前，即於美國堪薩斯大學開設「中國現代美術史」課程，其所教授的內容，從一八四〇年以至於最近中國大陸、台灣及香港的美術發展，晚清即為其中重要的階段。萬青力則自一九八一年於北京中國畫研究院編輯《中國畫研究》一書開始，以及一九八九年於香港大學任教以來，均重視晚清畫史之研究與教學。因此，現在將資料集中，按照李鑄晉原來的講義，由萬青力提供不少意見，而寫成這本書，以供大家參考與研究。

撰寫這本書的另一個契因，是一九九〇年冬，李鑄晉在台灣大學擔任客座教授時，曾到台南參觀石允文先生所收藏的大批晚清名家作品。石先生的收藏方法、整理與研究，都有他個人的獨到之處，可說是目前收藏晚清繪畫的專家。由於他的慷慨幫忙與鼓勵，使本書得以寫成，特此致謝。

《中國現代繪畫史：晚清之部》是我們計劃出版中國現代繪畫史著作的第一部。第二部將以民國初年為中心，從一九一一年到一九四九年。第三部則以一九四九年到一九九〇年為主。撰寫這三部書的主要目的，並非要做詳盡或結論式的評述，而是希望提供一個大綱，以作為將來深入研究的基礎。晚清繪畫雖在近年來才受到重視，但因時間距

離現今不遠，留存的畫蹟數量龐大，畫家及其他繪畫活動的相關資料極多，只是一直未有系統的蒐集與整理，且以往多爲博物館及收藏家所忽略。但近年來，尤其是中國大陸，不少畫蹟都已納入博物館的收藏，而畫家及相關資料也陸續發表，在台灣、香港以至於海外，亦已受到收藏家及博物館的關注。因此，未來中國美術史的研究，晚清繪畫將逐漸受到重視，希望這本書能成爲一座橋樑，以增進這一方面的發展。

在這本書寫作的過程中，我們曾得到不少博物館、收藏家以及學者們的幫忙，包括北京故宮博物院楊新副院長、單國強主任，北京中央美術學院薛永年主任，上海博物館單國霖主任、杭州中國美術院潘公凱院長、王伯敏教授、任道斌教授，廣州市博物館謝文勇館長，香港藝術館朱錦鸞主任，香港中文大學文物館高美慶館長，香港收藏家黃仲方、葉承耀、利榮森、許晉義、莫華釗、練松柏先生等。美國紐約大都會博物館Maxwell Hearn主任，鳳凰城博物館Claudia Brown主任，收藏家Roy Rapp及翁萬戈，亞利桑那州立大學周汝式教授等，均一併在此致謝。又在寫作過程中，曾得潘安儀幫忙甚多，亦在此致上謝意。

<div align="right">著者共識　1996年</div>

目　次

導論

就世界文化的發展而言，中華文化一向有其特殊的地位，尤其近數十年來，中國大陸在考古學上的收穫，更提昇了它的重要性。而以中華文化八千年綿延不絕的光輝，以及由古至今的藝術文化成就，確實令我們感到相當自豪。然由於受到西方文化的衝擊和各方因素的影響，近代的中國文化，一向被視為呈現彷徨不決或衰退的趨勢。但是如果深入研究近代中國美術的發展，便會發現這段期間的美術仍有其相當獨特的成就，且較前代毫不遜色。本書的意旨便是以近、現代中國美術為主題，對此一文化史課題作一儘可能詳盡的討論。

首先，我們必須掌握研究中國現代美術史所將涉及的方法論與一些基本問題，才能進入正題。

一、範圍

「現代」這個名詞，有幾種不同的含意，當前學者在討論中國近代歷史或文化問題時，多半習於採用下列三種概念：其一為「近代」，泛指一八四○年鴉片戰爭起，至滿清皇朝覆亡之一段，亦可稱為「晚清」，但廣義而言，「晚清」實指乾隆、嘉慶以至宣統這一階段，而「近代」則指一八四○至一九一一年這段期間。其二為「現代」，泛指一九一一年中華民國成立起，至一九四九年中華人民共和國成立的這三十八年期間，這段期間又稱為「民國時期」；但中華民國並未終止於一九四九年，而是播遷至台灣，因此以「現代」一詞概括這一時期較為妥當。其三為「當代」，在中國大陸專指一九四九年至今的這一階段。總而言之，中華民族自鴉片戰爭起，歷經了此三個階段，但統合而稱，可以「現代」一詞涵蓋，本書便採「現代」一詞，以概括一八四○至一九九○年這一百五十年的歷史。

過去所出版的中國現代美術史，多半從一九一九年的「五四運動」寫起，其所持之觀點是，「五四運動」不只是一個學生運動，也是喚起民族自覺、打破舊社會束縛、走向新時代的運動。這種斷代法自有其道理，但亦有不少歷史學家視鴉片戰爭為劃時代之史實，故以此為現代史之開端。此前，中國歷代王朝一向自視為文明禮義之邦，閉關自守，視外邦為蠻夷，缺乏教化。直到中英鴉片戰爭戰敗後，才被迫與歐美溝通，接受西方思潮的衝擊，邁向現代化的旅程，而此現代化的步程至今仍持續當中。本書將採第二種看法，以鴉片戰爭為現代之開端。

最初構思此書時，我們本想以「中國現代美術史」為題，但覺美術史的範圍過於廣泛，不易歸納；又因一般國人對「美術」一詞多採狹義的傳統看法，以書畫藝術為主流。為避免混淆，遂將本書書名定為「中國現代繪畫史」，以明確其討論之範圍。

二、觀點

在過去的一百五十年間，中國的社會、文化經歷了極大的動盪與衝擊，整個文化藝術思潮因而產生相當大的轉變。我們必須保持宏觀的歷史視野，以中國本土所發生的史實為依據，才能正確理解中國現代繪畫史。

與此相關的首要問題便是藝術的含意問題，中國傳統繪畫史的發展，從宋代以來一直為文人畫觀點所支配，以為藝術的最高成就，便是詩、書、畫三絕之結合。除此之外的建築、雕塑、陶瓷等，均屬技藝而已，同義於今日所謂的「工藝美術」，因此流傳青史的多為書畫家，而從事建築、陶瓷及雕塑的工匠，就鮮為人知了。這種情形一直持續到晚清，直到民國以後，由於受歐美及日本思潮影響，藝術的基本定義及

範圍有了顯著的改變。在歐洲傳統中，建築、雕塑及繪畫一向被視爲美術的範疇，有別於其他工藝美術；當時中國的畫家間接從日本得知此一觀念，稍後於一九二〇年以後，又由歐洲直接介紹到中國。而近年中國大陸所出版的《中國美術全集》，計有繪畫二十一冊、書法篆刻七冊、雕塑十三冊、建築六冊，以及工藝美術類十二冊，其中包括陶瓷三冊、青銅器二冊、印染織繡二冊，漆器、玉器、玻璃琺瑯器、竹木牙角器各一冊，及民間玩具、剪紙、皮影一冊，共計六十巨冊，足以說明國人對美術的定義、觀念已有顯著的改變。

其次是有關藝術功能的問題，傳統文人以爲詩、書、畫乃是抒發個人感情的媒介，而歷史上，「文人」只是一個特定的社會階層，故瞭解藝術者大多只限於少數人。現代歐美思潮東漸之後，藝術的觀衆擴大了，它的對象是全體民衆。以中國大陸的觀點而言，所謂「工、農、兵」才是藝術服務的主要對象，此一論點影響了藝術表現的問題，也連帶地牽涉到審美觀念和藝術欣賞層次的變化等問題。向來文人所追求的藝術，多要含蓄、要深奧、要哲理化，但所謂的群衆藝術，則強調普及、簡單、淺顯，這是兩種完全不同的標準。再則，現代美術應用廣泛，涉及政治宣傳、商業廣告，以及其他許多社會的功能，這與傳統的詩、書、畫有很大的區別。民國初年，蔡元培提倡「以美育代替宗教」說，便是重視現代藝術之社會功能的一種發展，目前中國大陸對美術的看法，依然著重其社會教育及宣傳的功能。

另一相關的是，此一轉變過渡時期藝術風格的問題，在文人畫全盛時期，書畫一向保持其特定的風格，沒有太大的起伏，其基本的要求爲：一方面要師造化，另一方面要講求古意而中得心源；在筆墨方面，最高的表現在於氣韻和意境，要達到物我兩忘的境界。這種繪畫觀，在近代受到西方思潮的質疑和考驗，傳統所謂的「師造化」是以山水畫爲主，而西方

引進的「寫實」的觀念，並不限於山水或風景，而是兼及人物及其他一切事物，這便是目前美術教育重視「素描」及「寫生」之肇端。其次，過去一些被視爲「庸俗之物」，或難登「大雅之堂」的對象，現在都成爲畫家創作的泉源；以前僅著重於筆墨之美，現在則加入西方藝術的形式觀念，以及各種新的媒介方法，如用貼紙、水拓等方法，以取得特殊的效果。然而值得重視的是，即使在技巧、作風上有顯著的改變，但在表現和意境上，大致還是延續傳統，與傳統文化一脈相承。

影響中國現代繪畫發展的，大致有以下四方面的因素：一是中國文人畫的傳統，從北宋蘇東坡、米芾以來，歷元、明、清而不衰，成爲中國繪畫的主流，對中國現代繪畫發展有極大的影響。二是西方美術的影響，西方藝術雖在技法、工具、理論各方面，均與中國有頗大的差異，但在美術基本的表現上仍有不少相近之處。從十八世紀西方傳教士如郎世寧以降，西方藝術即對中國產生一定的影響，到了晚清和民國初年則更加明顯。三是以藝術作爲政治社會鬥爭的工具，這是源於十九世紀歐洲革命藝術的傳統。三〇年代，自從魯迅等人將西方版畫介紹到中國來，便對中國繪畫有所影響；尤其是五〇年代，蘇聯社會主義藝術理念傳入中國之後，幾乎對中國大陸的藝術路向起了決定性的作用。四是民間藝術，由於長期以來，藝術一直爲文人勢力所主宰，但到了晚清，由於社會結構的轉型，促使藝術創作的發展趨於平民化，民間繪畫遂逐漸受到重視，整體的藝術環境也起了重大的改變。

現代美術與傳統最大的不同，就是美術教育方針與方法的轉變。傳統書畫訓練，往往是跟隨老師，以臨摹爲主，由師師轉而師古。清朝初年《芥子園畫譜》印行之後，系統化、標準化了宋元名家的畫風。而民國初年以後，由於採納日本明治維新所實施的西方教育制度，有系統地兼容素描、寫生、水彩、油

畫，以及雕塑、圖案等課程，形成一個較爲完整的藝術教育體制，也擴展了各種不同藝術領域的接觸和視野。

中國現代藝術史，尤其是二十世紀後期，與以前有著顯著的不同，一是世界觀的擴展，這與畫家親身的經驗有關。現代交通工具發達，畫家不但易於往來國內各地，且可赴鄰近的日本、韓國及東南亞旅行考察，更可前往歐洲、美國與澳洲等地，參觀研究各處美術館所藏之歷代名作，這種機會自非過去所能比擬，因而擴展了畫家們的視野。

同時，現代傳播媒介對知識及資訊的傳達亦頗有助益，現代畫家從報紙、雜誌、書籍、電視、電影、圖片、幻燈片及錄影帶等媒體，均可接觸到世界各種不同文化的傳統及藝術新知。諸如古埃及的金字塔、古希臘和羅馬的神殿及雕塑、中世紀的堡壘與教堂、義大利文藝復興時期的壁畫，以至於美國印地安早期的文化和非洲的木雕傳統等。如此豐富而多元的文化資產，均能啓發他們的靈感，且其視野亦從傳統的中國擴展到全世界，從而創造出更爲多樣的嶄新作品。

三、方法

晚清畫家人數眾多，傳世的作品也較歷代爲豐。但至今有關晚清畫史的論著和書籍中，大多僅於眾多畫家中略選數人爲代表，未能組織出較完整的體系，對晚清畫史的來龍去脈既無法有清楚的交代，也難以將此期的發展予人較清晰的概念。而早期治畫史者，通常只依據《海上墨林》一類的書籍，錄下大批畫家人名，且僅以傳統的分科法——如山水、花鳥等，作爲其分門別類的方法。

本書所採用的方法是以作品爲主，未見作品留存者一律不納入討論的範圍。其次以地域分類爲先，因晚清畫史的發展仍受地域因素限制，當時全國各地均有畫家，然素質較高且有創見者，多聚集於主要城市。如北京爲元、明、清之都，歷代均有名家，再如五口通商之港口：上海、寧波、福州、廈門及廣州，而其中尤以上海及廣州之文藝活動最爲蓬勃，因此以地域分類至爲重要。此外，每一城市亦有不同畫派及傳統，各有其獨特之處，故須以風格爲分類之界標。北京爲朝廷之所在，所以宮廷畫家自成一派，他們或受帝王喜好影響，或保持較爲傳統的作風。上海爲全國第一大城市，不但滬籍的畫家眾多，各地匯聚於此賣畫或定居的畫家爲數亦頗多。因此畫家之宗派分門別類、錯綜複雜，有傳統派、西化派及採民間傳統畫風者，廣州也如此，所以在每一地區的介紹中，將再以風格予以分類。

如前所言，每一地區有其自身的傳統，而各畫派之風格亦有其淵源，因此我們在探討風格時，皆著重其源流及發展過程。在每一畫派的介紹中，將擇其藝術造詣、技巧高超且具有創意者論之，同時也著重畫家早、中、晚年之發展，或風格由工整至豪放，或構圖由簡單至複雜，或其藝術見解由淺識至深刻，探索其發展之大概。然因篇幅所限，其主要畫家，擬選用數件作品以略窺其發展，次要畫家，則精選一二爲代表，希望能提供讀者一個中國現代繪畫史的發展概況。

晚清之部

　　一八四〇年開始的鴉片戰爭，是中國歷史上一個劃時代的轉變關頭。在這次戰爭中，清廷一貫的閉關自守政策，使全國上下對於西方近代的發展完全忽略，因而當受到英國軍艦攻擊時，便完全潰敗不堪一擊。南京條約之後，中國的國門大為開放，一方面是因為五口通商，另一方面則是傳教士擴大了活動的領域；再者，美國及法國繼英國之後，亦擴大其在華之活動。因此以社會文化而言，鴉片戰爭是一個轉捩點，西方文化自此大量傳入中國，而我們所將討論的中國晚清繪畫，也正是從這個時候開始。

　　中國地大物博、人口眾多，要全面討論全國繪畫的發展並不容易，這也並非本書的要旨所在。我們主要的目的，乃是選擇較具代表性的地區與人物，做較為詳盡深入的討論。

　　如導論中所述，晚清從事繪畫藝術者人數眾多，僅上海一地，史載就有五百人左右，為便於討論，我們在此先作一概略分類。

　　中國幅員廣大，地方傳統文化多樣，所以過去的畫家流派多以地域為主，明代有浙派、吳派兩大主流；晚明的情形較為複雜，有松江派、新安派等；入清以後則有虞山、婁東、常熟、金陵、揚州、京江及其他各支流。晚清五口通商之後，上海及廣州形成新的經濟力量，促使文化各方面均有新的發展，而北京為政治首都，文藝活動原本便相當活躍。本書便以此三個地區為主要討論對象，至於其細部畫派風格之區分，仍是以文人畫為主流，其次則是強調以北碑篆隸之法入畫的金石派，再如走市民路線的民間畫派，以及受到西方繪畫技法影響的畫家。

第一章　北京

北京自元代以來即爲全國之首都，除了明初朱元璋定都金陵至永樂前半的這五十年間，北京均爲全國之政治核心。但這段期間，政治中心與文化中心大多分屬異地，北京雖爲一國之都，然其文化基礎總不如江南深厚，當時的文化中心或在杭州、或在蘇州、或在南京、或在揚州。這種現象一直持續到晚清，直到鴉片戰爭後，上海發展爲全國的文化重鎭，此時北京雖然仍有不少文化活動，但始終未及江南活躍，不過仍有其重要地位。

在北京，宮廷好尙一直左右著書畫發展的方向，清初幾位皇帝，如順治、康熙及乾隆都是畫家，而且均喜於鑑賞書畫。他們陸續收集了大量歷代書畫，其中尤以乾隆爲最，幾乎網盡天下名跡。明末清初的許多大收藏家，如項元汴及其家族、卞永譽、梁淸標、宋犖、高士奇、安歧等人所收藏之珍品，大半都爲乾隆收入宮中。這對畫史的發展有兩種異常的影響，其一爲，與皇帝接近的宮廷畫家，才有機會見到這些歷代名跡，其二爲，由於宮廷之張羅，民間可見的歷代名作就相當有限了。換言之，一般平民畫家少有機會接觸到這些早期（特別是宋、元）的書畫，他們對早期畫史的認識因而受到限制。

由於此一特殊發展，晚清的非宮廷畫家只有根據《芥子園畫譜》一類的出版物，才得以一窺早期畫史之大概；而另一應變之途，則是透過清初四王及吳、惲的仿古，才能夠約略揣摩宋元名家之面貌，因此四王的地位無形中顯得更爲重要。再加上宮廷的鼓勵，尤其是對王翬、王原祁的賞識，所以四王的傳統從清初到清中葉一直被視爲「正宗」，而宮外的畫家也一直追隨、仿效他們，以致四王畫風成爲清代文人畫的主流，影響甚爲深遠。

這種「正宗」畫派在晚清可分爲兩派：一爲宮廷畫家派，康熙、乾隆兩朝都有不少畫家服役於宮中，到了晚清雖不如前朝之盛，但此傳統仍然持續著。二是曾任高官的飽學之士，由於與宮廷的關係較近，往往成爲「正宗派」的衛道者，他們在畫風上繼承四王、吳、惲的作風，無論在朝爲官或遣派地方，都堅守此一傳統，故以風格論，應與宮廷畫家一起討論，不以其任官地點爲基準。

文人畫的傳統發源於北宋晚年，即十一世紀後期。當時仕於汴京（今開封）的幾位官員，如文同、蘇東坡、李公麟、米芾、王詵等，都兼具畫家、書家及詩人的身分。他們對繪畫有一種新的理論，認爲作畫不在於形似，而在於寫意，以發抒畫家內心感受爲主，他們認爲作畫需先「胸有成竹」或寫「胸中丘壑」。這些文人和士大夫都是飽學之士，認爲詩、書、畫都是文人寄意的媒介，因此特別注重畫家的品德、學問及詩、書、畫的修養。

這種文人畫的傳統始於北宋，至元代而極盛。他們所作多以「四君子（梅、蘭、竹、菊）」或「歲寒三友（松、竹、梅）」爲主，亦兼寫水墨爲主的人物畫，其中以歷史和文學上的人物爲主，如屈原、陶淵明、林逋等。但文人畫最重要的題材還是水墨山水，以山嶺、河溪、林木、亭台等作爲他們寓意的對象，同時也秉持「書畫同源」的理念，以書法性線條寫畫，以期達到物我兩忘的境界。到了晚清，山水畫尤其成爲文人抒發感情的重心。

戴熙

　　晚清文人畫的代表人物是戴熙（1801～1860），字醇士，號槁庵，浙江錢塘人，道光十一年進士，詩、書、畫成就均高。最初在宮中擔任翰林編修，官至刑部侍郎。其畫師法王翬，但「一變柔媚而爲厚重」，頗受皇帝賞識。所作以山水爲主，多仿王蒙及吳鎮，但也常畫竹及其他文人題材，如花卉、人物、松、梅、竹石等，都很優秀。

　　戴熙的山水畫，在傳統筆墨功力上相當深厚，技法上亦有創造，以四王傳統而論，可說是晚清畫家中最突出的。「寒山萬木圖」（圖1.1）爲戴熙山水册中的一頁，是其山水畫代表，此山水册包括不少仿古山

水，此頁即是擬北宋李成爲主。全畫由近至遠，有數重山頭交錯起伏，其間穿插樹林及小道，構圖簡潔，足以代表戴熙的基本畫風。此畫以重山峻嶺爲主，其中有寒林數處，均僅枯枝無葉，都是仿李成的畫意，但與北宋之寫實不同，因爲晚清的山水畫，均以筆墨爲主。戴熙之長處即在用筆用墨上甚有規律，畫山皴法、畫樹枯枝，均有一定法度；且其用筆清秀，法度之中，意趣甚高，爲其特長。因此全畫僅於筆意中有宋人之氣派，但用筆方面則接近清初的王翬，這也是戴熙的特點。

　　「天台石梁雨來亭圖」（圖1.2）代表戴熙較寫實

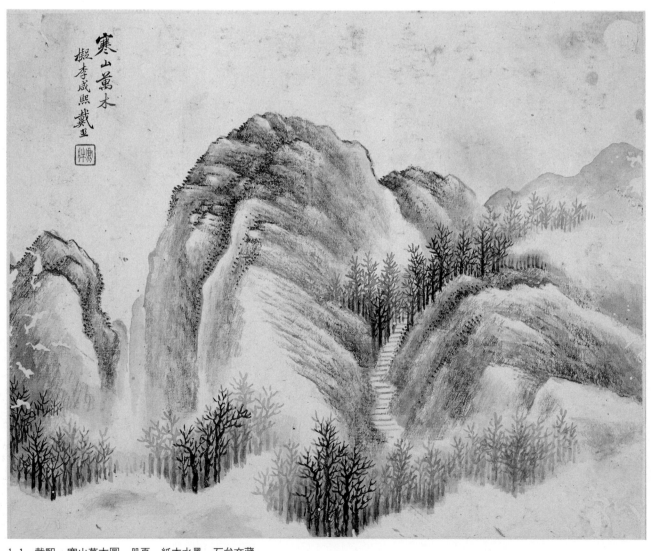

1.1　戴熙　寒山萬木圖　册頁　紙本水墨　石允文藏

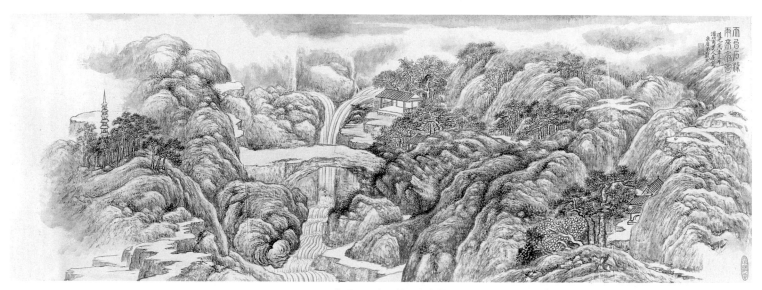

1.2　戴熙　天台石梁雨來亭圖　1848　卷　紙本水墨　34.5×142.6cm　美國克利夫蘭美術館藏

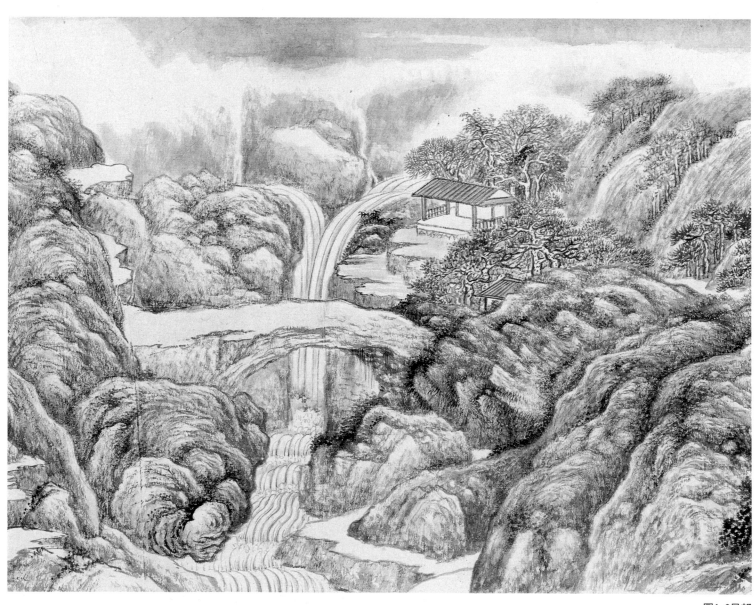

的一面，此畫描寫佛敎勝地浙江天台山之石梁橋。畫
中石梁橋之橫與背後瀑布之直，剛好構成「十」字形
構圖；而橋之右有亭、左有塔，且山石樹木環繞，後
有雲霧襯托，增加了全畫的虛實對比。此畫雖爲實景
描寫，但其山石之構成及皴法之叢密，卻有元代王蒙
筆意，只是已經融會貫通，呈現出個人藝術特色。另
一張「秋山烟靄圖」（圖1.3）則是晚年的作品，構圖
較爲複雜，由近至遠層層疊疊，近樹遠山變化多端，
然用筆用墨仍極具規律，且富於變化，意趣甚高，爲
其晚年佳作。

　　戴熙除了最初擔任翰林院編修外，也曾兩度擔任
廣東學政提督，首次是在鴉片戰爭期間，其後也曾作
過禮部副侍郎及兵部侍郎。一八四九年因得罪道光皇
帝，遂引疾歸隱，專心作畫。但當時太平軍攻勢甚
烈，對江南一帶破壞頗巨。一八五二年，他爲了表示
對清廷效忠，自組地方民軍以對抗太平軍之侵擾。一
八六〇年杭州失陷，他以身殉清，自沉西湖而死。

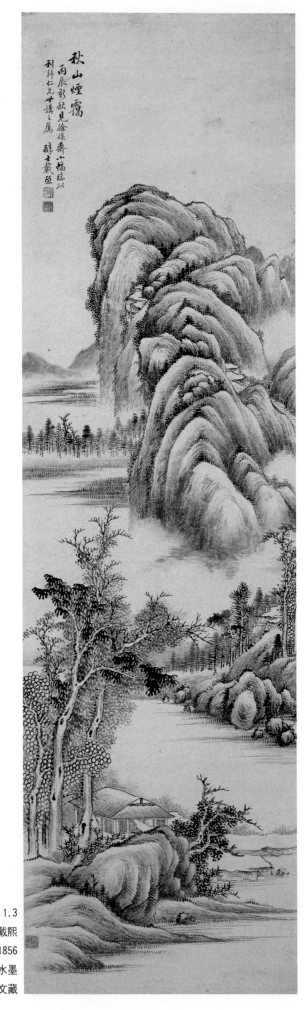

1.3
戴熙
秋山烟靄圖　1856
軸　紙本水墨
石尤文藏

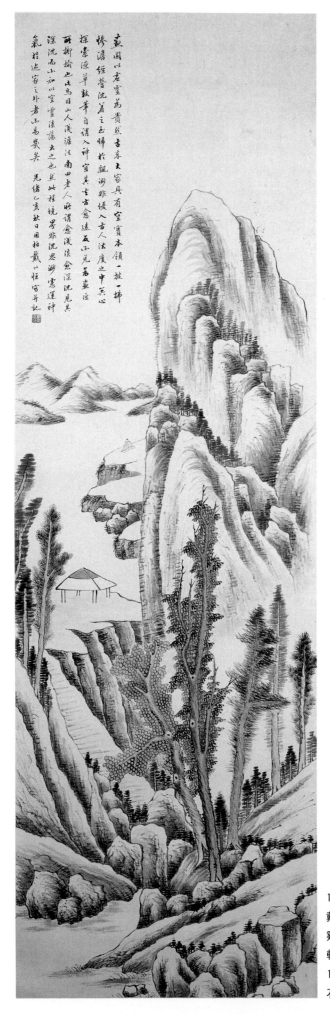

戴以恆

戴熙一門多以畫名世，其弟戴煦，字謣士，亦工山水。而戴熙五子：有恆、以恆、之恆、其恆及爾恆，均善畫。此外，其長子的兩個孩子兆登、兆春也都以山水畫著稱。其中較有成就的是戴以恆（1826～1891），字用柏，一說爲戴煦子，但其畫風、畫法顯然是深受戴熙影響。

「谿山遠眺圖」（圖1.4）是戴以恆現存少數的作品之一，成於一八七五年，其筆法雖從戴熙來，但用筆較稀疏，構圖強調縱的動勢，另有其境界，於自題中闡述了他的畫詣：

> 畫固以虛靈爲貴，然古來大家具有空實本領，一披一拂，慘澹經營，沉著之至，歸於飄渺。非優入古人法度之中，冥心探索，潦草數筆，自謂入神，宜其去古愈遠，反不免爲畫匠所揶揄也。此烏目山人（王翬）淺澹法，南田老人（惲壽平）所謂愈淺淡愈深沉，見其深沉而不知以空靈淡蕩出之也。然此種境界，非沉思渺慮，運神氣於跡象之外者，不易幾矣。

畫史記載，戴以恆「從學者百餘人，遠至日本、朝鮮，皆執弟子禮」，則其影響力不小，在晚清後期文人畫家中的地位頗高，觀其畫可知並非虛言。從《海上墨林》的記載，可以得知其晚年大概曾居上海以賣畫維生。

1.4
戴以恆
谿山遠眺圖　1875
軸　紙本淺設色
134×40.6cm
石允文藏

湯貽汾

　　戴熙經常與其他三位正宗派畫家並列爲「方、奚、湯、戴」。方薰（1736～1799）和奚岡（1746～1803）是乾隆時期的畫家；湯貽汾（1778～1853）雖長戴熙二十二歲，但他們活動的期間都在道光朝。湯貽汾字若儀，號雨生，江蘇武進人。「稟質穎異，凡天文、地輿、百家之學咸能深造，書畫詩文並臻絕品、嗜酒、工彈琴，下至圍棋、雙陸擊劍、吹簫諸藝，靡不好，亦非不精也」（《墨林今話》）。弱冠時以祖蔭襲雲騎尉，「爲三江（揚州）守備，歷官粵東、山右（山西）、浙江。儒雅廉峻，盜賊聞風帖弭。後以撫標中軍參將，擢溫州鎮副總兵，因病不赴」（《墨林今話》），但因此而被稱爲都督。其足跡半天下，卻未曾爲官於北京宮中，晚年退隱，多居南京，以書畫自娛。夫人董婉眞與三子一女均能畫。一八五三年太平軍攻陷南京，全家除四子湯祿名外，均以身殉國。

　　湯貽汾的畫雖從四王及宋元傳統而來，但在「方、奚、湯、戴」四家中，屬個人風格較明顯、且最富創意者。其畫作以山水爲主，如「秋坪閑話圖」（圖1.5）雖略有王翬與王宸的風貌，但構圖、筆法及意趣卻有其個人特色，「山水冊」（圖1.6、圖1.7）即顯示了與衆不同之作風。此外，亦擅畫梅、寫蒼松古柏，其筆法蒼秀有古風。因其宦跡甚廣，遊歷所見，間寫各地實景，亦爲其特別之處，又時有雅集，聚會書畫名流，成爲江南文人畫家中的領袖人物之一。

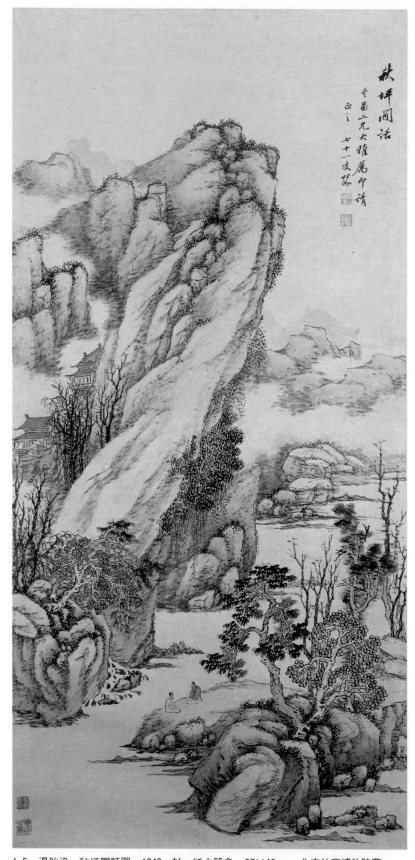

1.5　湯貽汾　秋坪閒話圖　1848　軸　紙本設色　97×46cm　北京故宮博物院藏

1.6
湯貽汾
「山水冊」之一　1849
冊頁　紙本設色
美國M. HUTCHINSON藏

1.7
湯貽汾
「山水冊」之二　1849
冊頁　紙本設色
美國M. HUTCHINSON藏

湯祿名

　　湯貽汾之四子湯祿名（1804～1874），字樂民，原亦隨父親寓居南京，太平軍攻陷南京時，祿名因官兩淮鹽運使，因而得以倖免。其畫秉承家學，但亦有其特色，「幽篁仕女圖」（圖1.8）描寫仕女立於竹枝下，其端莊靜淑之姿態與竹枝之秀雅，反映了當時文人的審美時尚。

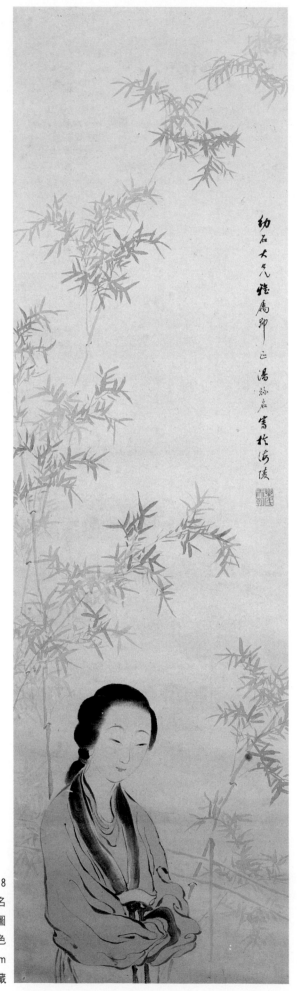

1.8
湯祿名
幽篁仕女圖
軸　紙本設色
105.4×30.2cm
石允文藏

張之萬

　　當時與戴熙齊名，但小他十一歲的張之萬（1811～1897），是一位與宮廷關係較深的文人畫家。張之萬是直隸（今河北）南皮人，字子青，一八四七年一甲一名進士，授翰林修撰，又入值南書房，曾出仕河南省學政數年，後又回到宮中。一八六一年，咸豐皇帝逝世，慈禧得勢，即任張之萬爲兵部侍郎及禮部侍郎，並曾一度擔任河南巡撫，但其一生多在宮中，後因支持慈禧撫政而爲體仁閣大學士，地位顯赫，亦以畫名。

　　張之萬與戴熙同在朝廷時，經常討論畫法，感情頗深，當時有「南戴北張」之稱。他少承家學，且繼承了文人畫的傳統，其「山水擅婁東諸家之勝，而尤醉心於王翬，極秀蒼潤之致」。「扇面山水」（圖1.9）即可代表這種作風，筆法整齊而秀雅，構圖雖從四王而來，但不泥守舊公式，而有自家新意。尤其全畫有一種清淡疏遠之風，有懷戀古人之意，甚爲特別，爲其與衆不同之處。

　　其晚年的作品較爲簡潔，時有宋元畫的意味，「仿宋山水」（圖1.10）雖自題「師宋人荒率意」，但其實卻以元代王蒙、吳鎭作風爲主，用筆深厚，且多用濃墨，意境清幽，有其個人特色。

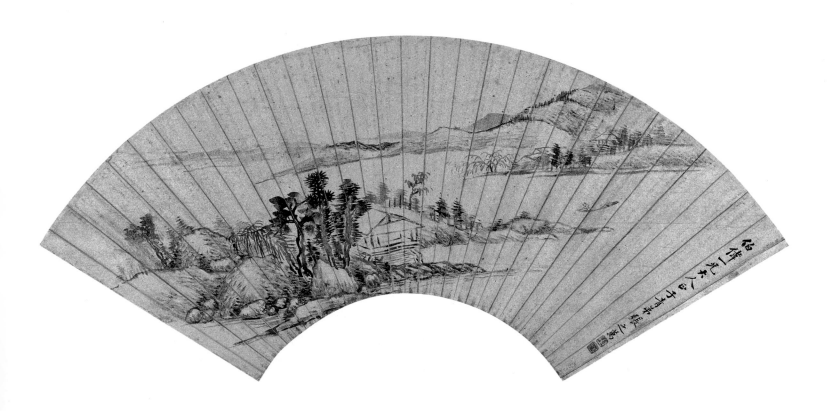

1.9　張之萬
扇面山水　紙本水墨
香港莫華釗藏

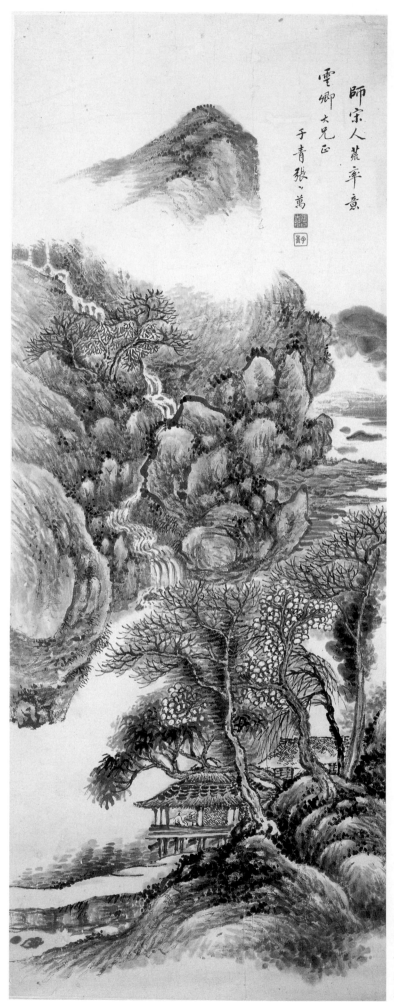

師宋人荒率意

雲卿大兄正

于青張之萬

1.10
張之萬
仿宋山水
軸　紙本水墨
香港長青館藏

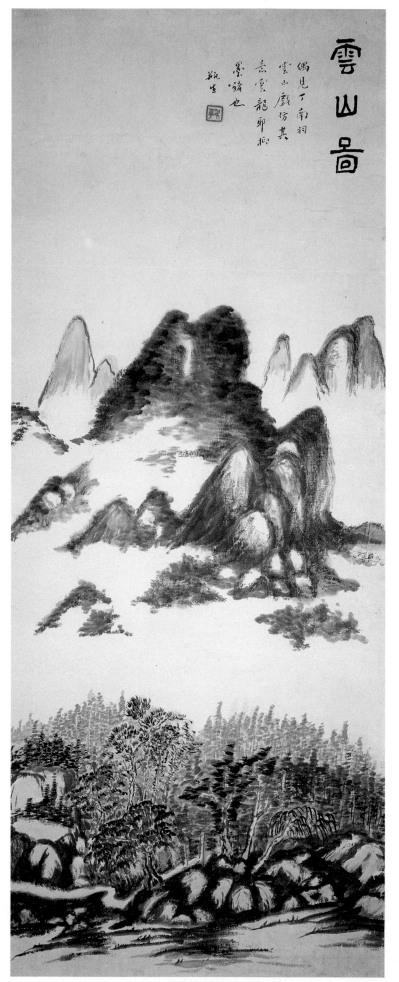

雲山圖

偶見丁南羽
雲山戲仿其
意雲龍耶抑
墨豬也
瓶生

1.11　翁同龢　雲山圖　軸　紙本水墨　翁萬戈藏

翁同龢

在政治上與張之萬相左的是翁同龢（1830～1904）。翁字叔平，一字聲甫，號筆齋，又號韻齋，晚號瓶生，江蘇常熟人。一八五六年進士，亦以賜一甲一名及第，官至協辦大學士、戶部尚書，參機務。曾爲光緒皇帝之師，遂與慈禧太后不睦，光緒戊戌政變時，因支持譚嗣同、康有爲等人之改革運動失敗，而罷職歸里。其詩文、書法皆精，畫亦有個人特色。

「雲山圖」（圖1.11）可以代表其晚年的作風，此畫純用水墨，遠處雲山起伏，山峰十餘，主峰在中，餘峰環繞前後，略帶元代高克恭畫意。近景爲一叢樹林，枝葉有粗有細，用墨有濃有淡，生於巨石之上，其自題甚有意思：

偶見丁南羽雲山，戲仿其意，雲龍耶？抑墨豬也？

丁南羽即丁雲鵬，爲晚明安徽的職業畫家，以人物畫見長，但亦作山水，有其獨特作風。翁同龢所見原畫，可能是丁雲鵬仿自高克恭而自出己意，翁因欣賞此畫而仿其畫意，這是文人畫的一貫作風。「雲山圖」與一般文人畫的不同之處，在於係以明末職業畫家爲對象，而不以宋元名家爲楷模，且其用筆用墨，與一般文人畫家不盡相同，有其個人喜好。

其自題中的自嘲也甚有意思，以爲所畫雲山，既有點似雲龍——以寫像爲主；但又似墨豬——強調所用筆墨已有所不同，這是否受董其昌文人畫理論之影響，則不得而知了。但此畫至少說明翁同龢與其他晚清文人畫家相比，有其獨到之處。其家中收藏甚豐，尤以清初四王爲最，故「正宗派」對其影響不小，但「雲山圖」卻可看出其繪畫淵源頗廣，且對筆墨有獨到之處。畫中「瓶生」之署名，爲其晚年常用字號，故可推爲晚年之作。

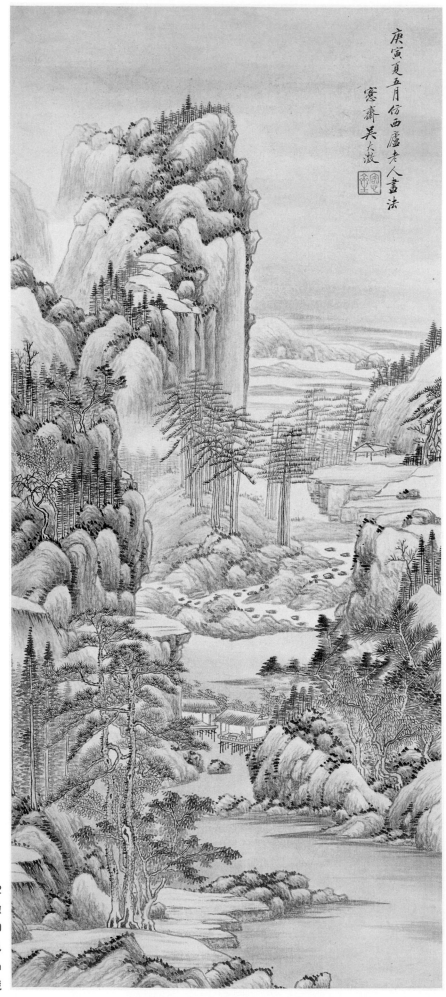

1.12
吳大澂
山水圖　1890
軸　紙本設色
130.3×57cm
石允文藏

吳大澂

　　晚清另一位曾任高官的書畫家是吳大澂（1835～1902），字清卿，號恆軒，晚號愙齋，蘇州人。出生於書香世家，家中所收藏金石書畫甚豐，於同治初年曾至上海加入萍花社畫會。同治七年（1868）以進士入詞林，授編修，官歷廣東、湖南巡撫。光緒甲申（1884）中日之役，「奉命督師出關，無功獲遣，遂回籍……，後當事者聘任龍門書院院長。」晚年寄情書畫，於蘇州甚有名氣，影響頗大。

　　吳大澂書畫並優，早年精研篆書，中年以後參以古籀文，此外，行、楷書亦稱精到。繪畫則以山水爲主，其「山水圖」（圖1.12）係仿自王時敏山水，全畫章法開闊，左有高山，右半平遠，用色用墨秀潤，可以代表蘇州所流傳的四王傳統。另一張「博古水仙圖」（圖1.13），寫一叢水仙插於西周青銅簋，按其自題，畫中水仙乃仿自揚州八怪之李鱓，但畫中青銅器則以拓本印成，且附有拓本銘文方塊，全係金石家風味。吳大澂收藏極豐，尤能審釋古文奇字，此畫利用清末上海流行的拓本入畫形式，稱爲「博古」，加強了全畫的古意，亦代表其個人意趣。

　　吳大澂爲標準的文人學者，詩、書、畫、金石均優，又能鑑古，其著作甚多，有《愙齋詩文集》、《集古籀補》、《古玉圖攷》、《恆軒金石錄》、《古字說》及手書「論語」、「孝經」等，尤其在金石考據學方面造詣頗深。

1.13
吳大澂
博古水仙圖　1895
軸　紙本設色
123.9×37.9cm
石允文藏

陸恢

　　吳大澂幕僚中有一位陸恢（1851～1920），字廉夫，號狷叟，一字狷盦，江蘇吳人。才藝出眾，知識豐富，在蘇州頗受吳大澂賞識，曾隨吳氏參與出關抗日之戰，飽覽南北山水之勝。一八九六年，張之洞「任江督，應詔集海內名家補繪王元惲所進《承華事略》，以恢總其事。圖中衣冠器具，悉準歷代制度，方雅無匠氣，廷諭褒稱。」

　　陸恢工書漢隸，畫則山水、人物、花鳥、果品均佳，居蘇州吳大澂府上時，縱觀吳氏所藏歷代書畫，藝事大進，其後「歷主吳興龐氏、武進盛氏、平湖葛氏，為之審鑑書畫名蹟。心摹手追，所造愈入神化。」其畫藝頗高，對傳統甚為注重，屬「正宗派」影響又承續吳門畫派遺風，所作山水頗多。「山莊話舊圖」（圖1.14）足以說明其優越之處，全畫係仿王蒙筆意，自題中提到，曾見王蒙「青卞山居圖」及「夏日山居圖」，因而有所領悟。但此畫並非照臨，其用筆、構圖皆有所變化，用筆未若王蒙之叢密，全景構圖亦甚為開朗，一變而為自家面貌。另一件「仿石谷山水──碧嶂青溪」（圖1.15），則可看出其與四王傳統密切的關係。

1.14　陸恢　山莊話舊圖　1908　軸　紙本設色　136.3×64.9cm　石允文藏

石谷子晚年所作山水皆宗法北宗蓋用郭河陽李營邱
兩家法居多頃見順德章仿蘇得一本係潑青綠設
色北宗為骨南宗為神輳到之玆因用其意寫此
己酉秋仲下旬 廬夫懷琰作於海上并記

1.15
陸恢
仿石谷山水──碧嶂青溪
1909　軸　紙本設色
123.8×56.4cm
石允文藏

何維樸

　　另一位官員畫家是何維樸（1844～1925），湖南道州人，字詩孫，晚號盤叟，又號晚遂老人，是晚清大書家何紹基之孫，家學淵源頗深。一八六七年考取副貢，官內閣中書，後以道員分江南候補，清末任上海浚浦局總辦。其書法上承其祖，字體極近，並工漢隸，於「史晨碑」尤有心得。「畫工山水，初法石谿、石濤，取境險怪，後乃專學麓台（王原祁），綿密沉著，中兼有清麗之致。七十以後所作猶韻秀如春，雖服官而意非所屬」。「翠嶺晴雲圖」（圖1.16）堪稱其畫作代表，從自題可以略窺其畫意：

　　　翠嶺晴雲，擬湘碧老人（王鑑）仿北苑畫法。
　　廉州工於摹古，復能自出新意，故所畫無一筆不
　　合古人，而無一筆泥守古法，真能合南北宗爲一
　　手者。渲染位置，猶其餘事。

　　這裏他談到王鑑的畫法，實爲個人見解，既摹古又「自出新意」。

1.16　何維樸　翠嶺晴雲圖　1914　軸　紙本設色　108.4×54.1cm　石允文藏

慈禧與繆嘉蕙

晚清宮廷的「正宗」畫家，自當以幾位皇帝為首，嘉慶、道光，以至於光緒均能作畫，但他們畫藝

並不高，且今日流傳的作品極少。另一位則是慈禧太后（1835～1908），為咸豐皇帝貴妃、同治皇帝母親。一八六一年咸豐皇帝逝世，由同治繼任，當時同治年僅六歲，由兩位太后垂簾聽政，因慈禧精幹，大權逐漸落其手中。一八七五年同治卒，因無子嗣，乃由同治從弟繼位，為光緒皇帝，當時光緒年僅四歲，故大權仍在慈禧手中，慈禧統治中國長達四十年之久，實為中國歷史上之特異現象。

慈禧太后原姓葉赫那拉，「亦喜怡情翰墨，學繪花卉，又學作擘窠大字，常書福壽等字，以賜內外大臣，又命全國挑選能畫之婦女入內供奉，為之代筆。」時四川督撫應詔，進繆嘉蕙（光緒時人），繆為雲南昆明人，字素筠，隨夫陳氏宦蜀。夫死子幼，乃返昆明，以彈琴、賣畫維生。工翎毛、花卉，秀逸清雅，小楷亦楚楚合格。慈禧詔試大喜，置諸左右，朝夕不離，並免其跪拜，賜三品服色，月俸二百金，遂為福昌殿供奉。自是慈禧所賞大臣花卉扇軸等物，均嘉蕙手筆。另有阮玉芬，字蘋香，江蘇儀徵人，為禮仁閣大學士阮元（1764～1849）之後人，「工畫花卉翎毛，入手即超然，妙於點染。」阮亦供奉福昌殿，受慈禧賞識，賜名玉芬，亦以之代筆。

目前所流傳的慈禧畫作，尤以贈送外國使節者，大多為繆嘉蕙代筆。「雪中梅竹圖」（圖1.17）即此類畫作代表，其構圖十分簡單，上半部為雲霧所掩，右邊中部雲霧之下，伸出梅花兩枝，一枝橫伸，直向左方，另一枝向右下斜吊。枝上梅花盛開，背景有竹數枝，為白雪所覆蓋，畫境優雅，意趣閑適。左上角有慈禧正楷御筆，並有大臣陳伯陶題詩一首。為慈禧太后致贈日本大使後藤新平男爵，附有慈禧手書「福」、「壽」大字。

晚清宗室雖不乏善畫之人，但大多比不上乾隆時代的宮廷畫家，與康熙、乾隆二朝相比，晚清宮中的書畫活動顯得沉寂多了。

1.17 慈禧太后（繆嘉蕙）雪中梅竹圖　1906　軸　紙本設色　瑞士蘇黎世瑞堡博物館藏

第二章　上海

中國書畫的創作、收藏及買賣，向來均以大都市為中心，元代以前，這些中心都集於京師，如唐之長安、洛陽，五代、南唐之金陵及西蜀之成都，北宋之汴京（今之開封）與南宋之臨安（今之杭州）都是京師兼文化藝術中心，這種情形一直到元代才有所改變。元代時因北方離蒙古較近，所以建都於現今的北京，名之為大都，其文化水準遠較江南為低。元初，江南藝文重心集中在曾為南宋國都的杭州，至元末，蘇州起而代之。明初朱元璋建都金陵，使金陵成為另一藝文重心，永樂遷都北京之後，它仍為第二都城，但其經濟條件遠不如蘇州。有明三百年中，蘇州為最繁華之都會，書畫活動鼎盛。入清以後，中心漸移至廣陵（今之揚州），到了乾隆時代，揚州之富，可謂甲於天下，全國各地畫家匯聚於此。

乾隆之後，揚州因運河淤塞，已不能維持其主導地位，加以南北運輸多改海道，而在鴉片戰爭後，上海因五口通商的原因，迅速成長為全國最大商港。又因太平天國期間，江南社會秩序混亂，不少富貴家族皆移往上海租界區尋求保護，因此咸豐、同治年間，上海的人口大增，逐漸發展為全國最大的都會。

當時的租借區因實施治外法權，中國官員的權力因而受到了限制，所以租界區內一般行政的工作多由商賈支配，形成了典型的商業社會，不但外國商人的地位重要，連中國買辦及商人的地位也日漸提高。財富的增加與集中促進了文化的發展，報紙、書刊、畫報（如《點石齋畫報》）的相繼出刊，戲劇曲藝及其他各種娛樂社團亦蜂湧而至，一八八七年出版的《粉墨叢談》，便記錄了當時京劇、崑曲、秦腔及徽劇等在上海流行的情形。此外，書畫方面的活動亦與日俱增。

出版於一九二〇年的《海上墨林》，是上海人楊逸所編的一本記錄上海書畫盛況的書籍，楊逸本人除了能書善畫之外，亦曾編寫《上海地方自治志》。他花了三年的工夫，收集宋代至清代共七百四十一位書畫家的小傳（包括生於上海及在上海活動的畫家），編撰成《海上墨林》一書。書中所收錄的早期畫家並不多，以晚清的同治、光緒兩朝最眾（約五百人許），這種情形遠遠超越了過去的蘇州及揚州，說明當時上海的富豪注力於收藏，因而吸引全國精華集中於上海的盛況。

高邕（1850～1921）於此書的序中，明確地指出當時的情形：

大江南北，書畫士無量數，其居鄉而高隱者不可知，其橐筆而遊，聞風而趨者必於上海。上海文物殷盛，邑中敦樸之士信道好古，嫻習翰墨。又代有聞人，雅尚既同，類聚斯廣。此風興起，蓋在百年以前。

該書編撰者楊逸，亦有類似的記述：

吾鄉先哲，研精翰墨，縑素流播，代有知名。而四方賓彥，挾藝來遊，更多至不可勝紀。數十年中，並吾世而相知者，今已恍兮惚兮，弗能盡憶，其歷年較遠，益甚茫然。

計楊逸所得，自乾隆而後，有「邑人」一百二十餘人，「方外」、「閨秀」數十人，「寓賢」者為數眾多，約三百餘人，這說明了當時上海書畫活動的盛況。

其時繪畫社團的組織亦很熱烈，高邕有如下的記載：

聞昔乾、嘉時，滄洲李味莊觀察廷敬，備兵海上，提倡風雅。有詩、書、畫一長者，無不延納平遠山房，壇坫之盛，海內所推。道光己亥（1839），虞山蔣霞竹隱君寶齡，來滬消暑，集諸名士於小蓬萊，賓客列坐，操翰無虛日，此殆為書畫會之嚆矢。其後吾鄉吳冠雲孝廉，復舉「萍花社」畫會於滬城。江浙名流，一時並集。至同、光之際，豫園之得月樓、飛丹閣，俱為書

畫家遊憩臨池之所。

萍花社畫會成立於同治壬戌（1862）年，而豫園書畫善會則成立於宣統己酉（1909）年，以錢慧安爲首任會長，並由高邕擬定章程，對潤例等有所規定，這是由於當時從事書畫的人數甚多，市場價格不一，要以較爲標準的規定來保持聯絡的結果。

楊逸於書中所載與以前畫史有顯著的不同，過去畫史所載均以文人畫家爲主，很少談到以書畫爲商品的情況。楊逸在《海上墨林》則一視同仁，且在各家小傳中，經常提及某某以「鬻畫」維生，其中尤以「游寓」畫家爲主，他們到上海的主要目的便是靠賣畫維生，這不僅包括了職業畫家，也有不少文人畫家在此行列之中。這些文人人多曾考取功名，並在各地任官，卸任後來到上海，希望以販售書畫維生。由此可見，傳統繪畫中所謂的「行家」與「利家」（或言「隸家」）之說，或雅俗之分，到晚清時已不復存在了。

這種新的發展是上海新文化形成過程中一個典型的現象，當然「鬻畫」並不起於晚清，北宋文人畫興起之前，畫家多半是職業化的，其中有不少服役於宮廷。文人畫流行以後，許多文人自命清高，不以賣畫維生，但這種作風只是一種理想。事實上，歷代以來不少畫家採用不同的方法賣畫，或以送禮方式取得利益，或透過裱畫店轉售，以賺取金錢。但這種理想在乾隆時期還保持著舊有的面貌，以揚州爲例，當時商業鼎盛，整個社會的文藝活動，皆爲有權勢的富商及高官所支配，他們延請畫家們至其府中作畫，並時有雅集，談論風雅，與過去的文會頗爲相近。因此，鄭燮曾自定潤格，對這種風氣表示不滿。

但到了晚清的上海，這種情形就不同了，我們可以從兩個方面來談：第一，上海開埠之前，其周遭的城市均有悠久的繪畫傳統，歷代以來也產生了不少畫家，但五口通商之後，大部分的畫家都以上海爲中心。除了蘇州還保持一個比較傳統的文人畫派之外，其他各地的畫家都爲上海所吸引。第二，由於受外國商業制度的影響，像揚州那樣的大莊園已不復存在，畫家們不必標榜文人身分以示清高；且可從純商業的眼光，視書畫爲商品，不但潤例制度化了，連繪畫的題材、用色、用墨都得迎合買主的口味，此舉導致了繪畫平民化的發展。過去那種強調仿古、含蓄的文人畫，在商業社會的支配下，轉變爲一種強調價格普及化、題材平民化的藝術，而這便是上海畫壇之所以形成的背景。此時上海畫家被稱爲「海派」，原有輕蔑之意，並與文人畫之正統有所區別，但這種情形正是當時上海文化的眞實寫照。

當時上海的人口眾多，他們的知識品味包羅萬象，促使了畫壇多元化的發展。有些人堅持傳統文人畫的路線，秉承清初四王、吳、惲的畫風，更有人延續宋、元的繪畫傳統，但這些畫作主要的欣賞對象，是那些具有傳統素養的商賈及文士。一般的市民大多喜好「海派」的作風，其題材包容頗廣，諸如花鳥、八仙、仕女等，用色鮮豔，手法誇張，這些題材或用於強調富貴，或表福、祿、壽之意，實爲當時上海社會的表徵之一。

因此，當時上海繪畫的風格，可略分爲以下幾派，但在此必須特別說明的是，原本在上海活動的畫家並無派別之分，且有些畫家之風格頗近，很難區別，此處之分派，僅爲了討論方便：㈠傳統文人畫派、㈡金石派、㈢受西洋影響的畫家、㈣海派、㈤仕女故事畫。

第一節　傳統文人畫派

　　江南為正宗派之發源地，清初康熙時，常熟王翬入宮主持繪寫「康熙南巡圖」，而太倉王原祁又服役於宮中，二人頗得皇帝賞識。他們的畫風上承董其昌，又經老師王時敏、王鑑的傳移，以臨仿宋、元繪畫為主，注重筆墨情趣，在當時成為一種標準畫風，而這四王畫風再加上吳歷、惲壽平，便是後人所謂的「正宗派」。此派歷經雍正、乾隆，以至嘉慶、道光數朝，皆為文人畫家之楷模。加上前文所述，朝廷大量網羅民間所藏歷代名畫，名跡遂不易得見，因此「正宗派」的影響至晚清仍持續不斷。

　　晚清文人畫發展的另一限制，乃是遺民畫受到清廷壓制而無法發揮其影響力。清初畫壇以遺民畫最具特色，但因遺民畫家在精神上仍忠於明朝，故康熙朝一方面以「博學鴻詞」來使他們轉為清廷效忠，另一方面又以「文字獄」來壓制，因此遺民畫家的影響力便受到局限。除了廣東的黎簡、謝蘭生等之外，就很少見了。由於以上這兩種限制，晚清的文人畫家一般只得遵循狹窄的「正宗派」，或遠承吳門畫派作風，缺乏新的活力，而給予金石派、海派、民間畫派抬頭的機會。

程庭鷺

　　上海的文人畫家，可以從今屬上海市區的嘉定人程庭鷺（1796～1858）開始。程字序伯，號蘅薌，因仰慕明末嘉定畫家李流芳，故採李之字長蘅而自號蘅薌。他早年寓居蘇州多年，隨陳文述學書畫，後來山水得錢杜指授，書法學丁敬及黃易，因此他的書畫、篆刻均佳。又工詞章，著有《恬養智齋集》、《練水畫徵錄》、《篛庵畫塵》、《小松圓閣印存》等。他的畫有「清蒼渾灝，逼近檀園（李流芳）」之意，其「扇面山水」（圖2.1）在用筆上追隨李流芳的自由奔放作風，又自出機抒，代表了文人畫的傳統。

秦炳文

　　另一位晚清的文人畫家秦炳文（1803～1873），初名燡，字硯雲，號誼亭，江蘇無錫人。一八四〇年考取舉人，官吳江教諭，晚年在北京任戶部主事；留京八載，交遊甚廣，為人慷慨愛才，亦精鑑賞，頗有收藏。所畫山水，初師王鑑，五十以後專師王時敏。「晴嵐暖翠圖」（圖2.2）為其晚年代表作，全畫遠追黃公望，近仿王時敏，為「正宗派」風格。這種作品以仿古為主，無論構圖、筆法及畫境，均從王時敏來，個人獨創則為其次，晚清許多畫家均屬此種作風。

2.1　程庭鷺
扇面山水　1838　紙本設色
私人收藏

乙己首夏倣西廬老人
晴嵐暖翠圖意奉
兄大人雅正　秦炳文

2.2
秦炳文
晴嵐暖翠圖　1869
軸　紙本設色
162.6×95.1cm
石允文藏

秦祖永

　　秦祖永（1825～1884），爲秦炳文侄子，字逸
芬，號愣烟外史，亦江蘇無錫人。考取諸生，曾任廣
東碧甲場鹽大使。工詩及古文辭，能書善畫，他的
「筆意超脫，氣味淳厚」，著有《桐蔭論畫》、《畫
學心印》及《桐蔭畫訣》等書。《桐蔭論畫》品評自
明末以來畫家共四百餘人，爲清末重要著作，其畫論
多引董其昌及王時敏句，可見其淵源所在。「松巖幽
居圖」（圖2.3）正說明其畫山、畫樹皆從王時敏來，
但畫意畫境又有其獨特之處，爲清末畫家中較有新意
的畫家。

顧澐

　　晚清最典型的文人畫家是顧澐（1835～1896），
字若波，號雲壺，蘇州人。早年曾居常熟，所以對王
翬的傳統最爲熟悉，後與蘇州名流如吳大澂等人來
往，結畫社於怡園，鑑賞收藏，提拔後輩。中年時曾
遊匡廬、黃山等名勝，以增其藝；又赴日本，居名古
屋，並作《南畫樣式》一書，日人以爲楷模。工畫山
水，以四王、吳、惲爲正宗，並仿宋元名家，其畫
「淸麗疏古，氣韻秀出」，所作「谿山秋興圖」（圖
2.4）爲其較大型之力作，題跋中雖曰仿宋人江參筆
意，但用筆自由，所用乾筆頗多，更接近王蒙的風
貌；重山疊嶂，綿延不絕，構圖獨特，意趣古雅而雋
永，與一般專仿四王的作品不同，亦有其個人風貌。

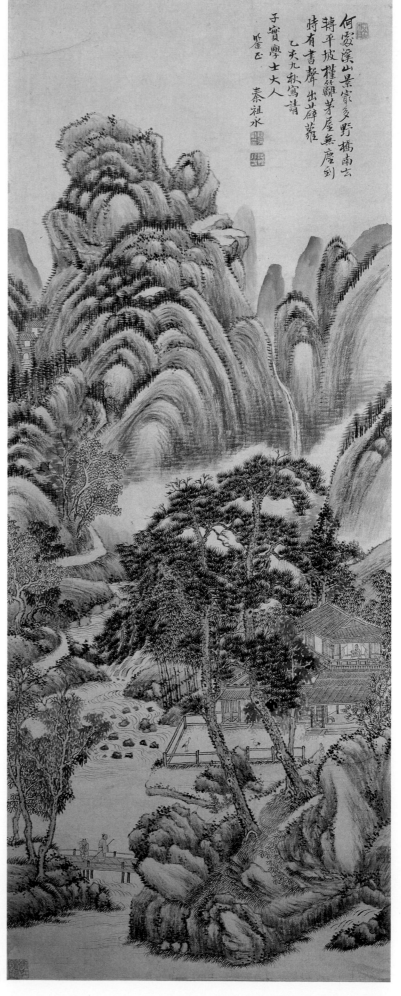

2.3
秦祖永
松巖幽居圖　1875
軸　紙本設色
122.9×47.8cm
石允文藏

2.4
顧澐
谿山秋興圖
軸　紙本設色
179.9×93.3cm
石允文藏

吳穀祥

　　晚清文人畫家中較爲特別的是吳穀祥（1848～
1903），原單名祥，字秋農，號秋圃老農，浙江嘉興
人，早年行跡不詳。其山水遠師文徵明、沈周，近法
戴熙，尤以靑綠山水見稱。一八九二年北遊京師，爲
翁同龢、王懿榮等人賞識，聲譽鶴起。後以戊戌政
變，維新失敗，束裝返滬。「策杖尋僧圖」（圖2.5）
爲其早年作品，用筆工細，據其自題，係仿趙孟頫畫
法，全畫淸新秀麗之感，爲早年難得佳作。後來上海
畫家吳徵於一九三六年題此畫：

> 秋農墨妙，近益爲世所珍貴，無論小幅巨幛，
> 莫不視爲至寶，此幀爲壯歲所製，正與文、唐血
> 戰之際；然雖效法古人，而能自出機杼。此秋農
> 之所以高人一等也，宜其晚歲聲譽驚爆海
> 內……。

　　中年以後，吳穀祥之畫筆法較粗獷，構圖更爲奇
特，「日長山靜圖」（圖2.6）可爲代表。此畫尺寸甚
巨，近處數株長松，中有居士立於橋上，靜聽流水。
中景爲一叢小樹，枝葉紅黃而綠，顯係表現秋意，沿
山直上，以至高峰。其構圖顯自王蒙而來，山頭筆法
則係黃公望筆意。近處則似文徵明、唐寅，有別於專
宗「四王」一派的畫家，足以代表其盛年之作。

　　「雪夜訪戴圖」（圖2.7）亦爲其中年之作，自識
摹自吳歷本，全畫爲一雪景，描繪《世說新語》所記
王子猷（即王羲之子王徽之）雪夜訪戴安道的故事，
掌握了詩意中的「興」字。此畫構圖以河流爲主，由
近至遠，有味可挹。以上三畫足以代表吳穀祥多方面
的成就，實爲晚清文人畫家中，技藝較高、變化較
大、主要承接吳門畫派傳統的畫家，無怪乎吳昌碩於
題跋中云：

> 秋農吾宗畫，於山水有癖嗜，一水一石靡不究
> 其真相。自謂能得文（待詔）之潔，取仇（十
> 洲）之神。然摹文者甚多，學仇者罕見，余得其
> 小冊，神韻飛動，絕類此，此真難得之品矣。
> （1923年題）

2.5　吳穀祥　策杖尋僧圖　1876　軸　紙本設色　135.4×67.6cm　石允文藏

2.6
吳穀祥
日長山靜圖　1889
軸　紙本設色
148×80.2cm
石允文藏

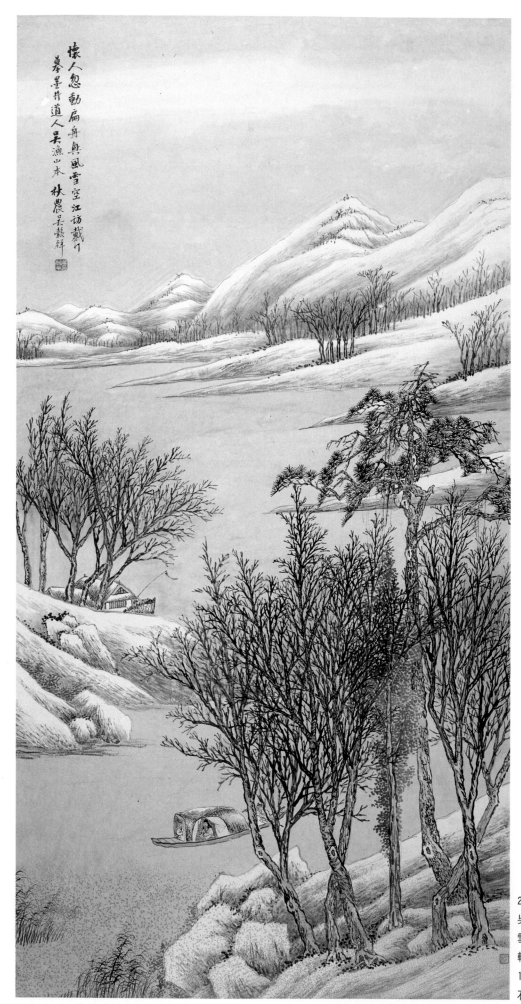

懷人忽動扁舟興　風雪空江訪戴歸

摹墨井道人吳漁山本　秋農吳穀祥

2.7
吳穀祥
雪夜訪戴圖
軸　紙本設色
132.8×66.9cm
石允文藏

第二節　金石派

在文人畫的領域中，除了以四王、吳、惲爲楷模的「正宗派」外，尚有不少江南畫家承接明代吳門四家畫法，形成與「正宗派」不同的面貌，而金石派則是崛起於晚清的一個前所未有的新畫派。顧名思義，「金」指古代青銅器，尤以商、周所製爲主；「石」則指古代刻石，尤以秦漢、魏晉南北朝、隋唐以前所刻爲重。金石的重要性除了其爲古物之外，亦因器物上所刻銘文多爲重要的歷史文獻，研究金石文字便成爲一門專門的學問。而晚清考據學及金石研究的興盛，不但推動了書法及篆刻的發展，也進而對繪畫產生了重大的影響。

乾隆、嘉慶年間，商周青銅器及秦漢、魏晉、隋唐石碑相繼出土，引起書法及篆刻界相當大的興趣。當時的體仁閣大學士阮元（1764～1849），字伯元，江蘇儀徵人，撰有《南北書派論》及《北碑南帖論》。他將書法分爲南北兩派，北主碑，南主帖，北以碑石爲主，南則鍾繇、王羲之、顏眞卿等一脈相傳。阮與包世臣極力倡導北碑，促成碑學之大盛，並影響到篆刻。乾隆時代篆刻已有浙派、皖派之分。浙派有丁敬、黃易、奚岡、陳鴻壽等，因居杭州，故名「西泠八家」。「皖派」有何震、蘇宣、巴慰祖等，專學秦、漢。二派致力使篆刻成爲專門藝術，與書畫成爲文人藝術的一部份。晚清的篆刻家特別多，不少人又擅繪畫，他們將新的書法風格、用筆方法，及金石篆刻趣味、布局等因素引入繪畫，形成了新的畫派。

乾隆朝的揚州畫家金農（1687～1764），即從漢、魏石碑發展其個人獨創的書體，用筆注重方、直、橫粗、豎細、斜勢等筆法，爲隸書之變體，他的畫風，如竹、梅均與書法及碑學有直接的關係。金農雖首開先河，但對晚清「金石派」較有影響的，當推稍後幾位受碑學影響的書法家，如鄧石如、伊秉綬、陳鴻壽及包世臣等，其中以鄧、包二人影響最爲深遠。

鄧石如（1743～1805），字頑伯，號完白山人，安徽懷寧人，出身寒門，早年曾下苦功於書法及篆刻。曾寄居江寧梅家，盡覽所藏秦漢以來金石拓片，並刻意模仿經年、揣摩筆法，成爲振興篆書的第一人。他並以隸法寫篆，又將其篆書風格用於篆刻上，成爲開宗立派的篆刻大家，對吳熙載、趙之謙等影響極大。

包世臣（1775～1855），字愼伯，號倦翁，安徽涇縣人。比鄧石如年輕二十二歲，是鄧的學生。嘉慶時考取舉人，曾任江西新喻知縣。他極力研究北碑，著有《藝舟雙楫》倡導碑學，成爲阮元之後碑學最主要的推動者。其書法由漢、魏轉變出個人風格，對吳熙載及趙之謙同樣具有相當大的影響。

「金石派」的畫風到晚清的吳熙載及趙之謙時，已完全成熟，他們在鄧、包的影響下，變化出新的畫風，而到了清末民初的吳昌碩，可謂臻於大成。

金石派的特點在於，其理論及觀點泰半由書法及篆刻演變而來，此派畫家大多都先學書法及篆刻，對各種書體均有深厚之基礎，而後才開始繪畫。由於他們多受金石及北碑的影響，所以用筆常帶有書法風味及石刻意味，亦有金石刀勢之感。在繪畫上，他們並不以宋、元名家或清初四王爲楷模，而以畫風具有書法意趣的徐渭、陳淳、八大山人、石濤及揚州八怪等爲範本，因此他們多寫花鳥，少作山水。由於畫風接近書法，因此多不求形似，而注重畫面的構圖、線條、色彩及造形，從中達到畫家個性之發揮，具有抽象的美感，氣勢雄偉。此派畫家完全脫離工筆畫的傳統，而由古代金石碑版中取得古拙之風，其最終目標在於寫意，注重內涵精神，以求達到一種雄強古拙的審美境界。

吳熙載

　　晚清期間第一位從書法篆刻發展到繪畫的是吳熙載（1799～1870），原名廷颺，字讓之，五十以後以字行，江蘇儀徵人。他是諸生，但未聞曾任官。自幼即為包世臣入室弟子，善各體書，書法及篆刻均承鄧石如衣鉢，又有所發展，但轉雄健為流暢；亦精金石考證，著有《通鑑地理今釋稿》、《晉銅鼓齋印存》、《師愼軒印譜》等。

　　吳熙載的畫作以花卉為主，多設色，間用水墨。「梔子花」（圖2.8）為其晚年七十一歲時所作水墨畫，梔子花全用意筆鉤成，略綴數點，甚似篆隸。構圖略成「S」形，雖非其所創（元王冕及清金農均常用之），但用來十分自然。其自題「擬十三峰草堂筆法」，所言為乾隆時期畫家張賜寧，其實張賜寧筆法實不及吳熙載。此外，另有一件「山水」（圖2.9），在此也一併列出。吳在印史的地位甚高，在書史上名亦甚重，在畫史上理應有同等地位，可惜現存畫作極少。就晚清金石派的發展而言，可謂先驅者之一，應與趙之謙具有同等重要的地位。

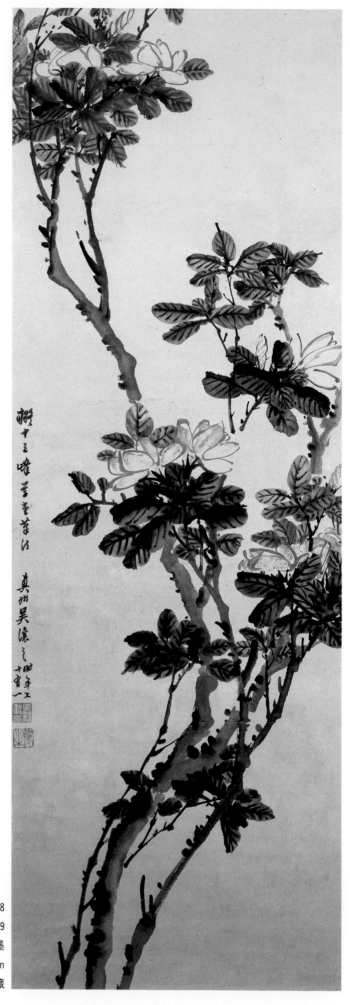

2.8
吳熙載　梔子花　約1869
軸　紙本水墨
120.1×40.8cm
石允文藏

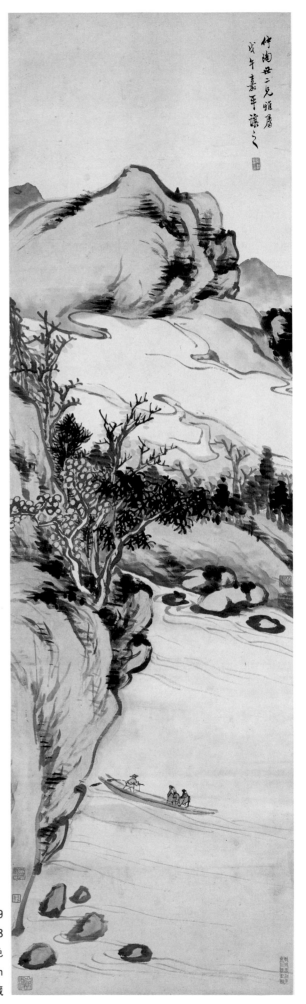

2.9
吳熙載　山水　1858
軸　紙本設色
155.6×43.7cm
紐約大都會博物館藏

趙之謙

　　鞏固金石派地位的畫家當爲趙之謙（1829～1884），初字益甫，號冷君，後改字撝叔，號悲盦，晚號無悶，浙江會稽人，爲宋宗室之後，明弘治間其祖始遷至會稽。其自少穎悟，好讀書，三十一歲（1859）中舉人，之後雖曾多次參加考試，均未及第，後奉派赴南昌，主修《江西府志》，歷官江西鄱陽、奉新、南城等知縣。他的官運雖然不佳，但學問及道德一向受到尊崇。其書法及篆刻均深受鄧石如影響，亦曾受包世臣的指導，學習隸書及北碑，而將篆、隸及南帖的楷、行、草混而爲一。由於他以浙人而專學皖派，而合二者爲一，並從古錢幣、鏡銘及碑版等吸取精華，自立書法及篆刻的新面目，進而結合書法、篆刻及繪畫三者爲一。

　　其畫作以花卉爲主，喜用鮮豔色彩，這種作風大概源自揚州八怪的二李（李鱓及李方膺）。早年多受李鱓册頁影響，寫花卉蔬果，筆墨精到，設色濃豔，構圖緊湊，可見於上海博物館所藏的花卉册之一頁「罌粟花」（圖2.10）。正如其自跋中所說：「千態萬狀……亦自奇恣」，畫中有紅、黃、橙、紫的花，與綠葉相間，光彩奪目，花葉狀態變化無窮。全畫的四分之三爲花卉，餘則爲題識，書畫之間甚爲和諧，爲其早年寫生之作。

　　另一件則是爲友人子澤所作的兩頁扇面，一爲「隸書扇面」（圖2.11），前後甚爲整齊、特別。而另一頁「花卉扇面」（圖2.12）無論在構圖或用色上，都有獨到之處，筆法之控制含蓄，都與隸書甚近，他的題識如下：

　　取北宗意象，學南宗法則，凡派皆合，於是可悟。

　　　　　　　　子澤以畫理相質，作此示之。

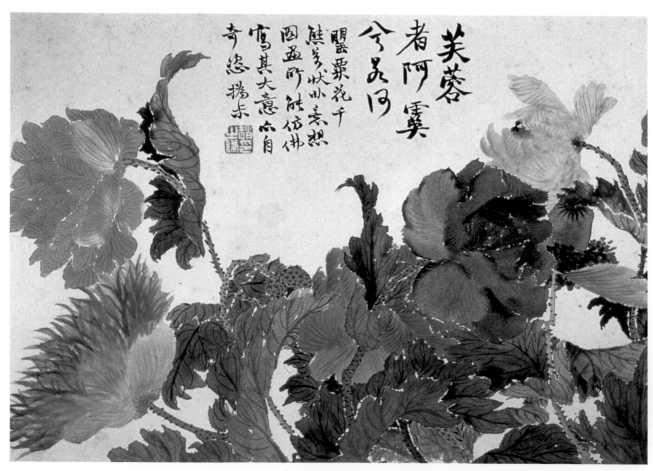

2.10
趙之謙
罌粟花圖　1859
册頁　紙本設色
22.4×31.5cm
上海博物館藏

2.11　趙之謙
隸書扇面　1864　紙本
香港長青館藏

2.12　趙之謙
花卉扇面　1864　紙本設色
香港長青館藏

此外，還有另一「蘭花扇面」（圖2.13），構圖較簡，但又極精妙，用筆與其書法最爲接近。從這可以再看一件名爲「紫藤垂罽珥」的畫軸（圖2.14），此畫就畫風而論，當屬晚年之作，畫中所作枝葉及構圖筆法，均與隸書相同，可以看到書法對他的畫風實有極大的影響。

從一八六一年所作的「花卉四屏」（圖2.15），可以看出趙之謙個人的風格。根據其自題，此畫每一屏均收入兩種稀有花卉，爲其在浙江溫州所見，包括丁夂、紫藤、仙人掌、竹桃、鐵榆、杜鵑、芭蕉、蓮草等，因爲實地觀察，故畫風較爲寫實。每軸均甚狹長，這是他最常用的尺幅，並將花卉、石頭散於全畫上下，布置構圖奇特。其次，他的筆法相當獨特，線條以魏碑方筆出之，粗細、大小相間，富節奏感，而石塊、仙人掌及鐵榆等造形之表現亦相當特殊。

東京博物館所藏的「花卉四屏」（圖2.16），是一八七〇年（四十二歲時）所作，可以代表其晚期的畫風。此時他已經完全掌握物象，進而加以簡化，花果、枝葉概括爲筆觸的表現，用色也淡化了。每軸集中描寫一種果實，構圖疏朗，線條也更見書法趣味，這在最後一軸描繪籠子的線條最爲清晰可見。這與他既篆且隸的個人書法風格相映成趣，爲其晚年佳作，堪稱金石派「典型」之作。

趙氏晚年亦喜畫松，這也許又是李鱓的影響，一八七二年所畫的一張「古松」（圖2.17）最能代表其畫旨。全畫僅畫松幹的一部份，從下而上，愈往上枝葉愈橫生。其點線運用草書筆法，並具有篆隸意味，於自題中云：「以篆、隸書法畫松，古人多有之。茲更間以草法，意在郭熙、馬遠之間。」這正可以瞭解他以書入畫的意向所在。

趙之謙也曾畫過人物、山水，但現存的畫作不多，有一張「積書巖圖」（圖2.18）爲其山水傑作。

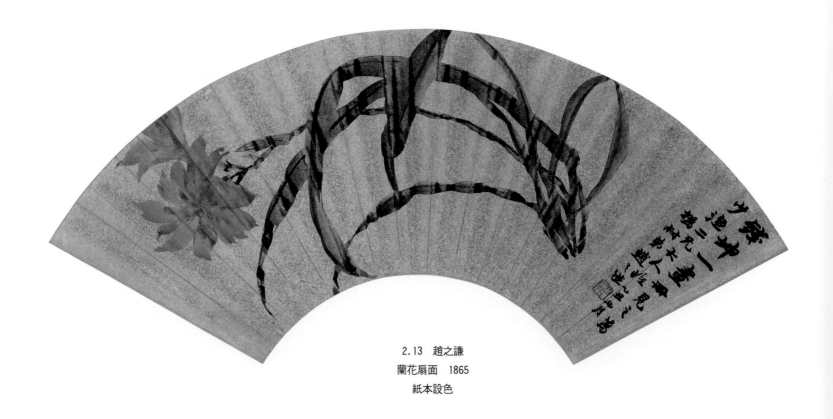

2.13　趙之謙
蘭花扇面　1865
紙本設色

此畫爲一山巖立於水邊，係寫河北層山積書巖的實景，結構奇特，無遠、近景。細石壘砌，皴法由眞景而來，石之紋理成爲畫之重心，與其花卉畫一樣，筆法已完全書法化了，變成一張近於抽象的作品。

趙之謙的成就在於書法、篆刻、繪畫三者之造詣及貢獻，他的書法繼承了鄧石如、包世臣的傳統而發揚光大；在印學上，他更是獨創一派；在繪畫上，他爲「金石派」奠基，爲現代畫家吳昌碩、王一亭等開拓了一條新路。

2.14
趙之謙
紫藤垂廎珥
軸　紙本設色
香港黃仲方藏

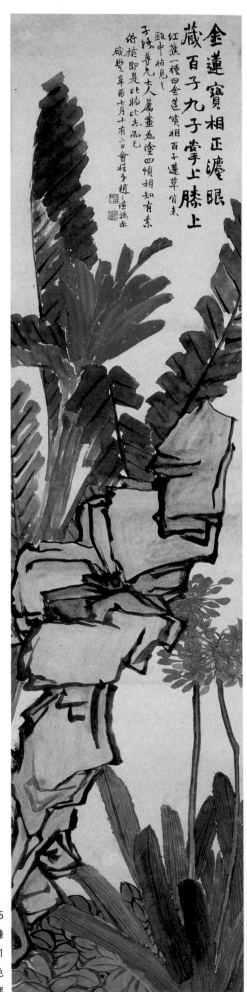

2.15
趙之謙
花卉四屏　1861
紙本設色
東京博物館藏

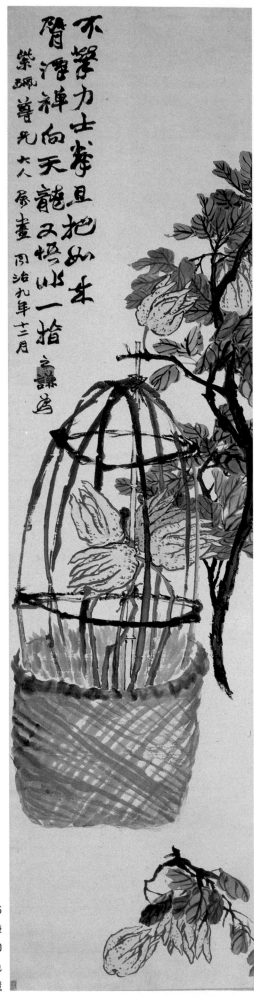

2.16
趙之謙
花卉四屏　1870
紙本設色
東京博物館藏

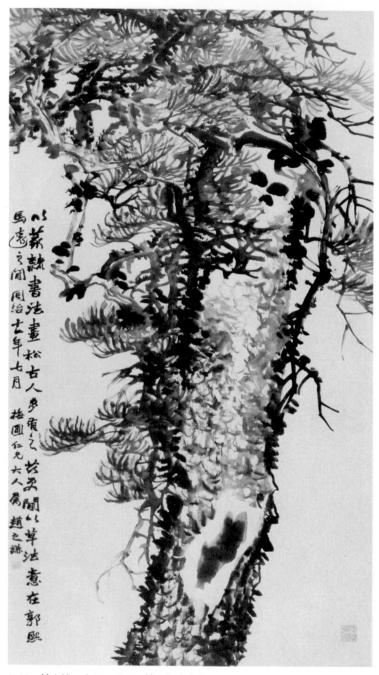

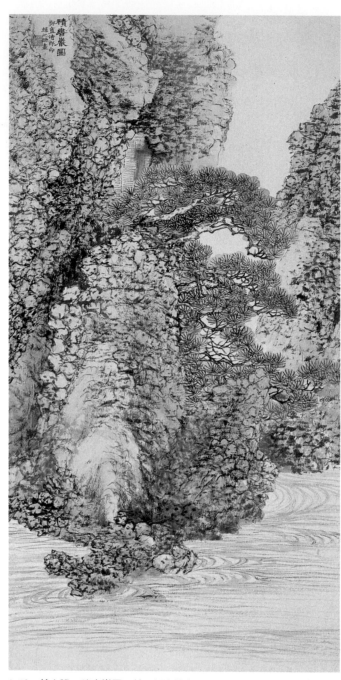

2.17　趙之謙　古松　1872　軸　紙本水墨

2.18　趙之謙　積書巖圖　軸　紙本設色　69.5×39cm　上海博物館藏

吳昌碩

　　吳昌碩（1844～1927）將金石派的繪畫成就引入了另一個高峰。吳昌碩，名俊、俊卿，字倉碩、蒼石，別號缶廬、老缶、老蒼、苦鐵等，浙江安吉人。十餘歲即開始學印，得其父親教導，稍有基礎。十七歲時太平軍入浙西，其家鄉受災甚烈，弟妹先後死亡，昌碩獨自散失，到處流浪生活。他曾到安徽、湖北等地，直到二十一歲始得返家，與父親重逢。其後在家讀書，次年參加應試，舉秀才，但無意再進仕途。二十九歲時離家赴杭州、蘇州及上海，初隨經學大師俞樾學古文，後於蘇州隨書法家楊峴，到上海後開始結識當地畫家，如任伯年、張熊、胡公壽、蒲華、陸恢等。又結識了不少收藏家，如潘祖蔭、吳雲、吳大澂等，在他們家中獲見不少歷代文物、碑帖及書畫，因此畫藝大進。

　　吳昌碩的書法主要是變化石鼓文、大篆而為行草，形成古拙蒼厚的筆墨風格。其篆刻初師家鄉浙派風格，後與皖派融合，參以鄧石如、吳熙載、趙之謙之長，沉雄樸茂，頗近秦、漢古風，形成了個人的面貌。但其最大的成就應該還是在繪畫方面，據說，吳昌碩是在三十歲初到上海後，才開始作畫的，而且初學時不得門路，後經高邕推薦，得識任伯年，在任伯年的指點與鼓勵之下才卓然成家，二人亦因此成為至交。

　　吳昌碩五十三歲時曾奉派任江蘇安東縣令，但就任未滿一個月，即因厭倦官場生活，而辭官到上海以賣畫維生。這時他已具聲名，可以專心寄情詩畫，而成為金石派之大家，晚清畫家中，吳昌碩可謂是承先啟後的人物，他的重要性可由如下幾點看出：

　　一、晚清名家中，有以書法得名者（如鄧石如）、有以篆刻得名者（如吳熙載）、有以繪畫得名者（如任伯年）、有以詩得名者（如姚燮等），而吳昌碩獨以書、畫、詩、印四者並優，且居上乘之事實，晚清未有其他畫家可與比擬。

　　二、吳昌碩的藝術可謂集金石派之大成。他融合了詩、書、畫、印於一體，在他之前，即使是趙之謙的作品，仍有書即書、畫即畫的分別。

　　三、他的畫藝又可說是整個海派的集大成。在他之前的海派，如趙之謙的以書入畫，任熊、任薰、任伯年等人在花卉、山水、人物方面的創新，虛谷的雋逸，蒲華等的狂放，似乎都為吳昌碩所吸收，從而融匯為一家面目。而其晚年的畫作，造形雖誇張，但自然；用色雖強烈，但不豔俗；筆墨雖古拙，但自由奔放，將海派的特點發揮得淋漓盡致。

　　四、吳昌碩與上海其他畫家的不同之處，在於「不媚俗」。上海因屬商業社會，為因應買主口味，畫作多少都帶點俗氣，造形有些做作，用色有點冶豔，用筆鬆弛而浮誇。吳昌碩完全避免了這類氣息，而強調中國文人傳統中「拙」的表現，這種「拙」風，一掃長期流行的柔巧靡弱習氣，表現了海派更高的審美層次。

　　吳昌碩的題材多以花卉為主，從傳統的「四君子」到「歲寒三友」以及其他各種花果。而其畫上所題詩詞，大都反映對人生、社會的看法，時以梅、竹等引伸己意。

　　在學習繪畫的過程中，他並非從臨摹宋元名家著手，而是一開始便以書法入畫，此或因所接觸的畫家，都是較他年長而又不重視擬古之故。目前所存的一件早期作品「冷香圖」（圖2.19），是三十七歲時所作，以水墨畫出綻放的梅花，梅幹用粗線構成，挺直而強勁，如書法筆勢；花瓣則以圓圈構成，與梅幹之方相映成趣，筆墨效果躍然紙上，無怪乎他在自題中寫道：「十三峰草堂（張賜寧）落筆，無此狂趣。」這顯示了「狂」與「放」是他在創作時所追求的。

　　到了五十歲時，他的畫藝已臻成熟，「喬松壽石圖」（圖2.20）即為五十三歲時所作，寫一巨松生於

大石與懸崖之間，用筆粗獷，雖有任伯年作風，但無論用筆、造形都豪放不羈，更具書法意味。

吳昌碩重要的作品是六十歲以後所作，這時他已運筆自如，「歲朝景物圖」（圖2.21）可爲此一時期的標準作品。這裏他畫了一瓶梅花、一盆佛手、一籃紅黃色花、一枝石榴、兩個柿子及一塊太湖石，這些都是象徵吉祥之物，一般是用來送禮祝賀生日或其他喜慶。也許是受了趙之謙的影響，此畫的用色相當鮮明，但筆法老練，以古籀線條寫出，典雅凝重。

同年所作的「荷香果熟圖」（圖2.22）更能代表他個人作風的形成。此畫爲一荷花盛開於右上，旁有一枝含苞待放，前有一大片芭蕉葉自上斜下，數筆草成，翠綠的蕉葉間有五個橙黃的枇杷。這是吳昌碩所創的作風，完全是平面式的布置，線條、色彩及形體構成一抽象的畫面，但又不失物象的特性。

這種特點在「淸秋圖」（圖2.23）中表現得更爲明顯，畫中幾個掛於綠藤葉的紅黃葫蘆，顏色相互輝映，構成沉著而明快的畫面。另一件「玉堂富貴圖」（圖2.24）中的荷花、水仙、芙蓉等，亦有異曲同工之妙。兩畫皆用流暢的書法線條寫成，代表他成熟的作品。而最具金石派作風的是「珠光圖」（圖2.25），畫面爲一團紫藤與兩塊巨石，此處吳昌碩完全超脫了物象的束縛，而以放筆縱橫之書法線條，達到自由暢達的境界。

吳昌碩亦用此種筆法畫山水，他的山水畫可能是受任伯年的影響，粗筆簡約，不斤斤於細微末節，這可在「風壑雲泉圖」（圖2.26）看出。

吳昌碩這種作風又可見於八十歲所作的「自寫小像圖」（圖2.27），他將自畫像置於粗筆掃成的山石、樹叢中，在題詩中寫道：

道吾道處夢非夢，毫添頰上心手商，嵩山關游蟾蜍窟，武梁祠列沮溺行，蟲沙歷劫佛功德，魚魯訛字儒荒唐，杜陵詩好讀秋興，秋之爲氣聊飽

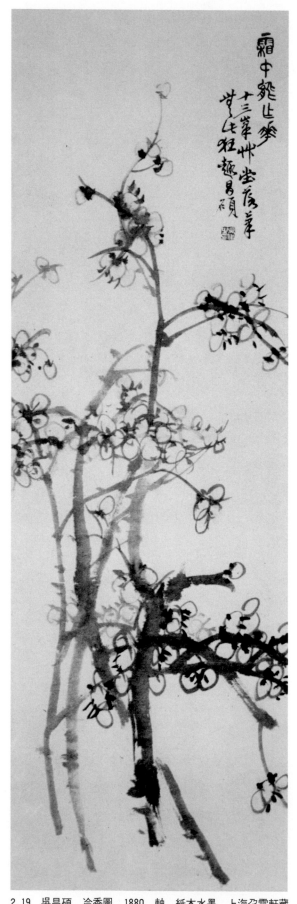

2.19 吳昌碩 冷香圖 1880 軸 紙本水墨 上海朵雲軒藏

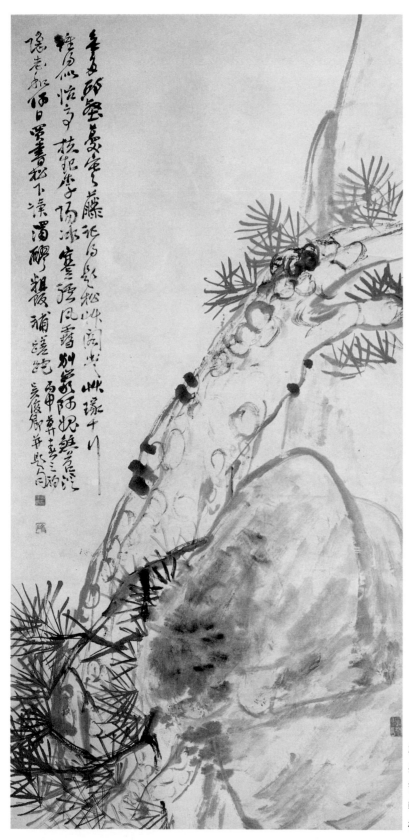

曾。

夢自寫小像，醒而圖之

這種作風似夢非夢，而其前面一切，似真非真，體現了吳昌碩的看法。自然界的一切對他而言如夢，詩、書、畫、印才是真實的，他把這種感覺表露於畫中。

吳昌碩把詩、書、畫、印融合為統一的藝術語言，從金石遺產中歷練出古拙的筆墨表現力，創造出一個簇新的、自然的、雄放的畫風。這或許是處於國運衰微時代，中國文人所追求的理想，而在他的畫中得到了某種體現。

2.20
吳昌碩
喬松壽石圖　1896
軸　紙本水墨
杭州西泠印社藏

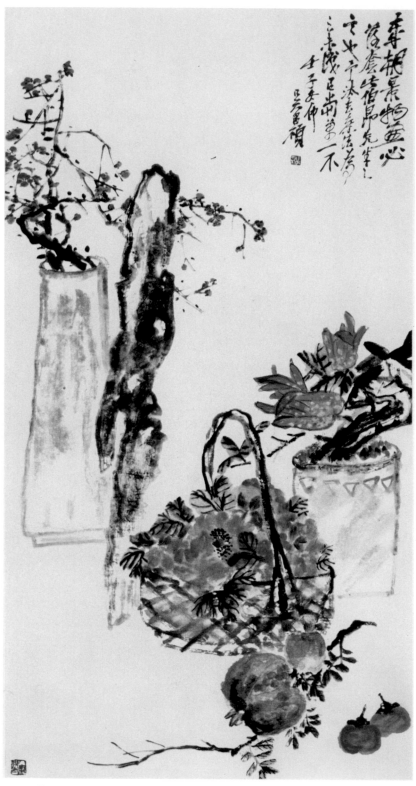

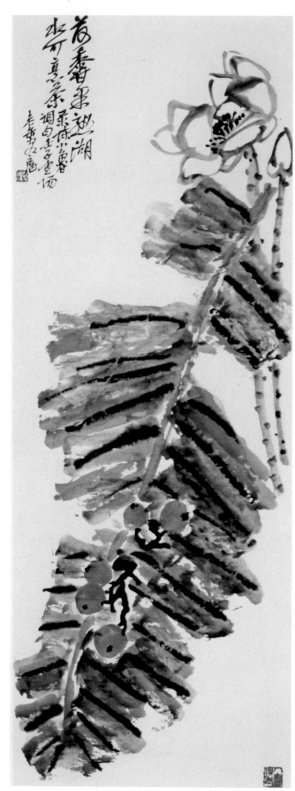

2.21　吳昌碩　歲朝景物圖　1912　軸　紙本設色　上海朵雲軒藏

2.22　吳昌碩　荷香果熟圖　1912　軸　紙本設色
中國美術家協會上海分會藏

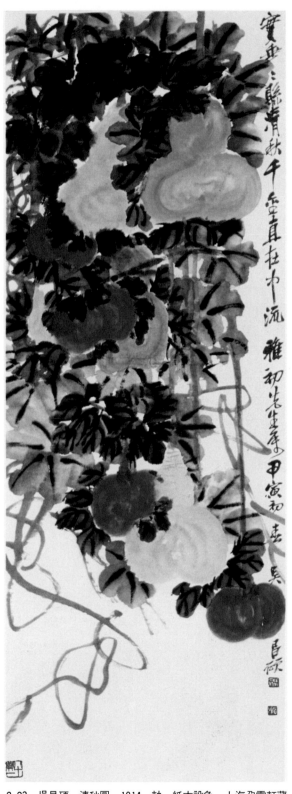

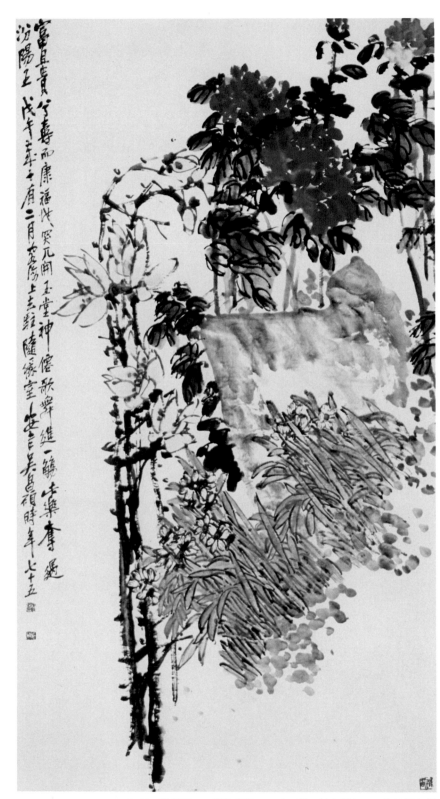

2.23 吳昌碩 清秋圖 1914 軸 紙本設色 上海朵雲軒藏

2.24 吳昌碩 玉堂富貴圖 1918 軸 紙本設色 上海朵雲軒藏

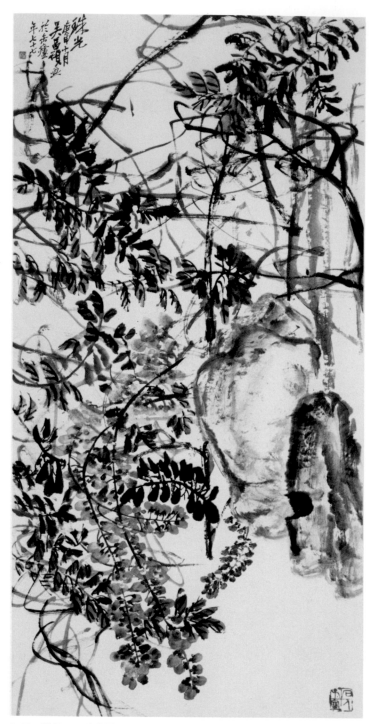

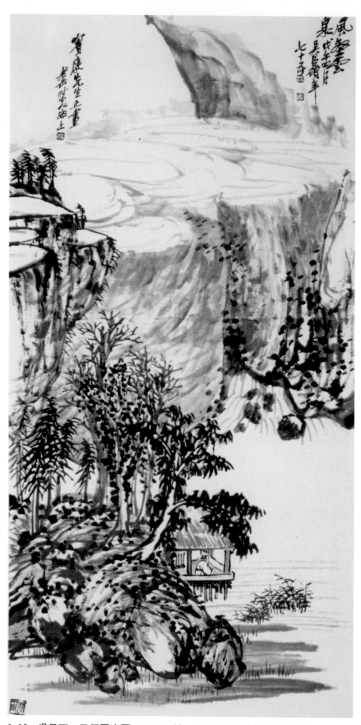

2.25 吳昌碩 珠光圖 1920 軸 紙本設色 中國美術館藏

2.26 吳昌碩 風壑雲泉圖 1918 軸 紙本水墨 中國美術館藏

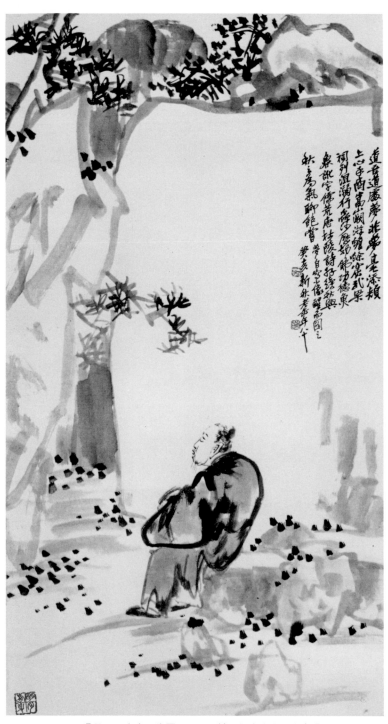

2.27 吳昌碩 自寫小像圖 1923 軸 紙本水墨 安吉吳昌碩紀念館藏

第三節 受西洋影響的畫家

　　早在鴉片戰爭之前，中國的繪畫便已受到西方影響。明末清初時，曾有義大利耶穌會傳教士來華，帶來一些傳教的藝術品，但較具體的影響則始於康熙時期。當時，羅馬教會派耶穌會教士郎世寧(G. Castiglione)來華，為康熙皇帝所接受，准許他在宮廷中工作，所以歐洲十八世紀的畫風便在此時傳進中國。郎世寧前後歷經康熙、雍正、乾隆三朝，服務時間長達五十年之久，頗獲賞識，專職以繪畫記錄宮中活動，後來又請教皇增派其他能畫之教士，如王致誠、艾啓蒙等，前來協助其工作。但由於清廷限制教會活動的政策，郎世寧等人在中國的影響便僅限於宮中的少數畫家——如唐岱等，在宮外則未產生任何影響。所以一直到鴉片戰爭之後，也就是晚清這段期間，中國繪畫——特別是文人畫傳統——並未受西方太大的影響。

　　不過在五口通商之後，歐美人士來華者日衆，西方文化因而陸續傳到中國。諸如天主教教會曾在上海徐家匯土山灣開辦圖書館，並開班傳授繪畫，以西畫方式繪製聖像等宗教性宣傳品，雖然他們對以文人畫為正統的國畫，並未產生明顯的作用；但據研究，任伯年曾間接受到土山灣國畫館友人之影響，學過素描及寫生。此外，在民間畫方面，吳友如於《申報》副刊所繪製的《點石齋畫報》（係以描繪上海市民生活為主的石印畫），也在一定程度上吸收了西方透視和寫實等技法，用來描繪風景和人物。

吳友如

吳友如（約1893年逝世），吳縣人，寓上海。自少好畫，曾自學改琦、任熊等人物畫法，又受英文報刊之西方插畫家影響，而形成個人風格——以線描為主，融入西畫透視、比例等方法。《點石齋畫報》是中國民間最早的新聞性時事畫報，在照像、印刷術尚未傳到上海來之前，吳友如以寫實的手法，描繪新聞時事及市井生活，深受上海市民的喜愛。

吳友如的「時事畫報插圖」取材頗廣，舉凡古今的奇人奇事，均收為題材，不但發揮自己的想像力，且以寫實的方式描繪而成，極為生動。另一套「海國叢談圖」，則專以描繪國外的奇聞怪事，取材多為外國報紙，如《英京日報》、《字林西報》等，就畫中描寫的人物、背景而論，他應該看過不少國外的報紙、雜誌及照片，畫面顯得相當寫實。其題材包括日本、高麗、美國、英國以及歐洲其他諸國的民間故事，描寫頗為生動，但有時則流於荒誕，如「四頭獸」、「天上行舟」等，不過大半似乎都有所根據。

這裏所選的「車行樹腹」（圖2.28）一景，乃是描繪美國舊金山北部之紅木區，有一大樹阻擋鐵路交通，為此，他們挖空樹幹中部，築鐵路於其中，使火車可以通過。就吳友如所描繪的圖版而言，他應該見過不少實景照片或雜誌插圖，因此畫中的火車、鐵路

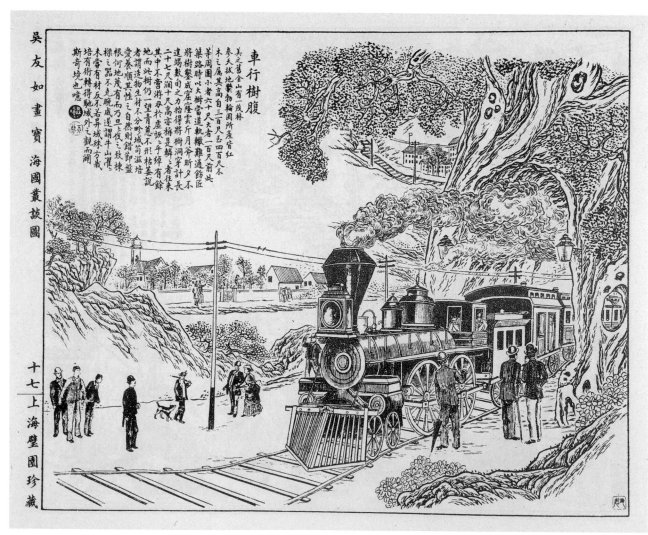

2.28　吳友如　時事畫報插圖——車行樹腹

及路旁人物，都頗為真摯，只是遠處背景，似仍以中國山水作風為主。由此例可以推知，當時的上海應該有不少人和吳友如一樣，對海外的情況頗為熟識，而當時西方對上海的影響之大，便可想而知了。

另有一種類似時事畫報的作品，是清朝末年在上海流通的木刻新聞畫片，似為單張發行而非附於報紙內，如「劉帥黑旗兵守台灣中路大勝倭奴圖」（圖2.29），這是描繪一八九五年夏天，清政府在中日甲午戰爭失敗後，與日本簽訂喪權辱國的《馬關條約》，其中包括割讓台灣予日本，消息傳到台灣，人民抗議，遂在日軍登陸時，掀起抵抗戰爭。日軍最先攻占基隆、台北，之後南下，當時鎮守台南的是黑旗軍將領劉永福，他曾於廣西南部戰勝自越南侵入的法軍。而在守台的戰役中，他率軍英勇抵抗，雖曾有勝利，但因清廷的屈服而失敗。這張木刻新聞圖即為當時在上海一帶發行的畫片，描繪黑旗兵的勝利，可能是劉永福為了接濟守台將士，而派人到大陸募款所發行的圖片。

就時事的描繪而言，這種時事畫片，顯然是受了西方新聞和吳友如時事畫報的影響。但在風格上，則以傳統中國書本插圖為主，遠不及吳友如時事畫報之西方寫實作風。

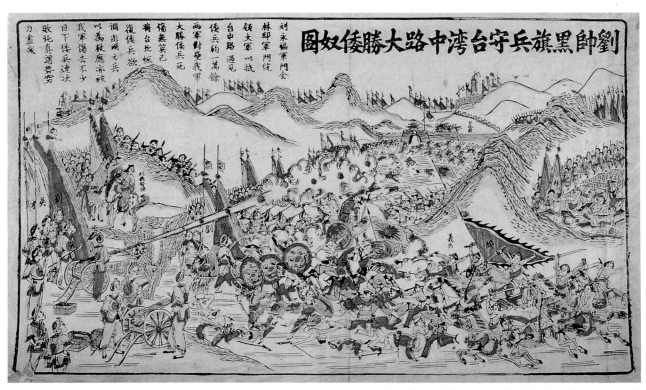

2.29　劉帥黑旗兵守台灣中路大勝倭奴圖　美國史賓塞美術館藏

吳慶雲

　　中國受西洋畫的影響最初可能來自日本，一八六三年日本明治維新以後，即從千餘年來對中國文化的仰慕，轉移到向西方學習。在美術方面，十九世紀的八、九〇年代，即有日本畫家如淺井忠、黑田清暉等赴法留學，同時也請義大利和法國畫家前來日本執教，因此，日本受西洋畫的影響早於中國，而其美術教育也同時產生了劃時代的轉變

　　晚清時期中國曾有多位畫家前往日本，如顧澐（1835～1896）、王寅（約1829～1896）、胡璋（1848～1899）、吳慶雲（？～1916）等，他們在日本大多受到南畫家的歡迎，對日本的南畫影響頗大，其中只有吳慶雲似曾受到一些水彩畫的影響，但仍未學到西洋畫的技法。

　　由此可見，晚清繪畫所受的西方影響仍是相當有限的。上海雖自一八四二年開埠以來，便有不少西方文化傳入，但在繪畫上仍以本土的因素為主。甲午戰敗之後，國人體會到日本接受西方文化的成效，遂派留學生前往日本學習西方知識。在美術方面，也是到了清朝末年，才有李叔同於一九〇五年赴日留學，學習西方藝術；同年，陳衡恪也前往日本學習博物館學，兼習美術；高劍父則於一九〇六年赴日，學習新日本畫——受西畫影響的日本畫，此乃西方藝術對中國影響之肇端。

　　吳慶雲（？～1916），字石僊，後以字行，號潑墨道人，南京人，多住上海，是晚清受西畫影響較明顯的畫家。其生平記載不詳，甚至是否曾赴日本，亦難獲得證實，在其現存的畫作中也沒有關於日本的記載。但在俞劍華所編的《中國美術家人名辭典》（1981年版）則說：「山水氣勢雄厚，丘壑幽奇，初不為人重，既赴日本歸，乃長烟雨法，墨暈淋漓，烟雲生動，峰巒林壑，陰陽向背處，皆能渲染入微。」此處所提曾赴日本究竟有何根據，仍尚待考證，惟其受西方影響應無疑問。

　　《海上墨林》云：「工山水，略參西畫，獨得祕法。邱壑幽奇，窅然深遠。人物屋宇，點綴如真……。畫夏山雨景，渲染雲氣之法，莫窺其妙。」此乃就其作品效果而言，在其現存的畫作中處處可見，其天空多施水墨渲染，有時更用紅黃色寫霞光。他曾於自題中說明，係受宋代米氏父子及元代高克恭影響，故其潑墨法係融匯中國傳統米家山水及西方水彩渲染法，而形成個人風格，在晚清上海畫壇中獨樹一幟。《海上墨林》又言：「畫甚投時，粵人尤深喜之。」因晚清上海的殷商買辦中粵人頗多，對其參用西畫之法甚為賞識，遂在廣東一帶頗有影響力，現代畫家黃君璧即曾受其影響。

　　吳氏山水多為鄉村小景，溪流小舟、橋上行人、農居田野、寺院高塔，每置之烟雲中，全畫山樹朦朧，一派江南烟雨之景。時而仿米家山水，以墨點作「蜀山行旅圖」，描繪雲峰棧道、飛瀑奔瀉之奇；有時則自題仿李成雪景、王蒙春意、或王翬青山等，但多為托名而已，其畫風仍以渲染為主，甚少渴筆皴擦。「桃溪碧峰圖」（圖2.30）係以青綠設色寫春光明媚之景，紅綠相映，桃花片片，惟所用線條較多，於其作品中較為少見。吳慶雲現存的作品多為晚年之作，且多題為仿米家山水，「溪橋烟雨圖」（圖2.31）為其中代表，全畫由近樹至遠山雖為烟雨所籠罩，但畫中木橋、行人、村居、遠渡及蕭寺之描繪，仍不失精細，其局部則與「桃溪碧峰圖」甚為相近。吳慶雲的畫風在晚清頗為獨特，是否對後來的嶺南派有所影響，亦值得研究，但在上海承其畫風者，則甚為少見。

2.30
吳慶雲
桃溪碧峰圖　1907
軸　紙本設色
150.2×80.6cm　石允文藏

2.31
吳慶雲
溪橋烟雨圖　1914
軸　紙本設色
110×54cm　石允文藏

2.32　程璋　松陰蜂猴圖　1928　軸　紙本設色　135.3×66.9cm　石允文藏

程璋

　　另一位受西畫影響的上海畫家是程璋（1869～1938），原名德璋，字瑤笙，安徽休寧人。曾居北京，於民國初年擔任清華大學教師，教生物學。雖未曾出國留學，但以自修之功，精通博物，尤對動物之個性甚爲通曉。其畫作除早年多作花鳥之外，中年以後常寫各種動物，如貓、狗、松鼠、猴、馬、虎及雀鳥、昆蟲等，技法寫實，復能以西洋透視、解剖及立體之法，秋毫畢露，刻劃精細，盡寫動物之表情與神態，活潑生動。晚年居上海，與海派畫家王震等甚爲接近，且常參與題襟館、豫園書畫善會等活動。其畫作頗受當時滬上名士歡迎，潤金之高僅次於顧麟士，又常與海派畫家如倪田、黃山壽、王雲及蒲華等合作，除花鳥、動物外，又偶作仕女、人物、佛像及山水等。

　　「松陰蜂猴圖」（圖2.32）爲其晚年之作，描寫二隻猴子蹲於松枝上，聚精會神地凝視蜂巢，蜂、猴之描繪眞實生動，松樹與山水背景接近海派作風，惟筆法輕快流利爲其個人特點。「春郊閒牧圖」（圖2.33）代表了他的另一種面貌，除雙馬較爲寫實外，背景畫法仍近海派山水畫風，不作層巒疊嶂，而以近景爲主，松石畫法則自出己意。程璋的作品章法富於變化，造形精確，不因襲舊例，實爲民初上海重要的畫家之一。按程璋與吳慶雲同時，均受西畫影響，然二者畫風不同，顯示了西畫對國畫的影響是多元化的。繼承其畫法的有弟子柳濱（漁笙）、鄭集賢等。

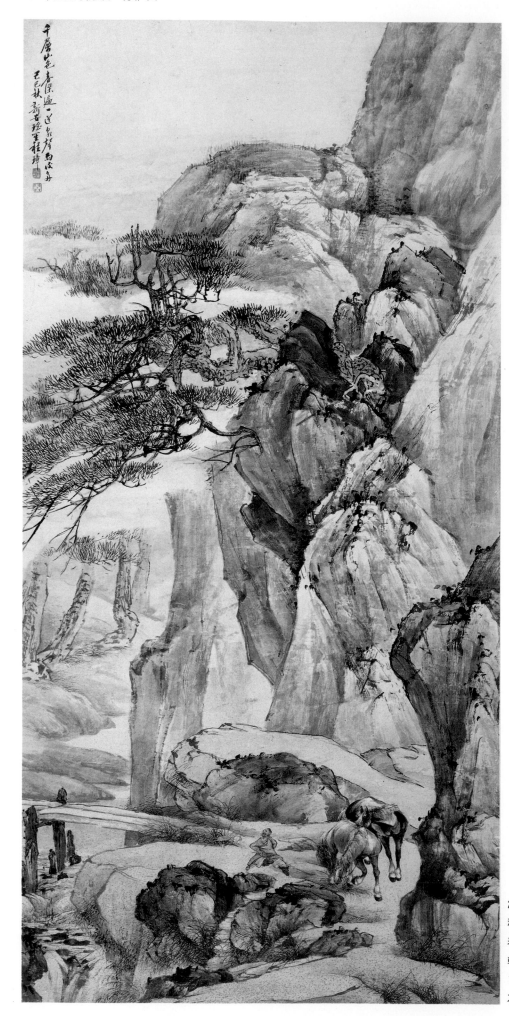

2.33
程璋
春郊閒牧圖　1929
軸　紙本設色
134.2×64.4cm
石允文藏

第四節　海派

　　「上海畫派」這個名詞，一般是指鴉片戰爭後、上海開埠以來，由各地匯集至上海活動的畫家總稱。如前所言，楊逸在《海上墨林》中記載，於上海活動的畫家計有七百多人，屬清末時期者五百餘人，足見當時上海畫壇之盛。廣義而言，這五百餘人均可稱為「上海畫派」成員，但本書將「上海畫派」的畫家依風格分為幾個不同的畫派，我們在前面已討論了「傳統文人畫派」、「金石派」與「受西洋影響的畫家」，這節則以標準的「上海畫派」為討論重點，也就是一般所謂的「海上畫派」或「海派」。

　　「海派」一詞大概在晚清的日常生活中便已相當流行，初有輕視或甚至詆毀之意。薛永年在〈揚州八怪與海派的繪畫藝術〉一文中，即作如是說：「海派畫家像揚州八怪一樣，在正統畫家的心目中，也是粗惡無古法的。」（《中國美術全集》繪畫編11.清代繪畫〔下〕）我們在前人的題跋中已可見到類似的批評，張祖翼（1849～1917）在跋吳觀岱（1862～1929）的作品時，便寫道：「江南自海上開市以來，有所謂海派者，皆惡劣不可注目。」這可能是「海派」一詞見於文字之始，也代表當時正宗派畫家對海派的輕蔑。然而時過境遷，社會的審美觀念及標準產生了變化，這種不好的含意已逐漸消失，海派畫家的成就已在近年來受到肯定。在此，我們將海派畫家分節討論，希望能對其特點有進一步的認識，從而探討「海派」畫家在晚清畫壇的重要意義。

　　「海派」可以說是上海社會、文化的標準產物，它與中國歷史上其他城市所產生的畫派都不盡相同，如北京、杭州、蘇州、南京、揚州等地。主要原因是，五口通商後，工廠開設、進出口貿易興盛，產生了許多商賈，其地位取代了過去的官員；而租界區設立後，區內商賈不受中國法律限制，因而形成一個新興的社會階層，成為藝術的主要贊助人。這些商人構成了類似西方的中產階級，他們多與歐美人士往來，受西方文化影響，與傳統文人有頗大的差異；不但在貿易方面有豐富的商務知識，也擁有相當的財富，且不受傳統文人素養束縛；對藝術而言，不僅是附庸風雅，也因品味不同而有特殊好尚，對「海派」風格之形成自然產生相當程度的影響。

　　由於商賈視畫作為商品，也由於畫家為取悅顧客，因而海上畫派的繪畫有以下幾個特點：

　　一、題材方面，「海派」繪畫注重花鳥兼及人物，傳統的文人山水則屬次要。這是由於商業社會中，書畫經常作為賀禮，有時則當做裝飾之用，所以在內容上要求有活力、並且生產快速，以適應流通，遂以花鳥為常見。

　　二、注重民間趣味，人物畫以鍾馗、八仙、歷史人物故事為主，花鳥之題材則更為擴大，超越了傳統範圍，其目的是為了達到雅俗共賞。

　　三、作風以鮮明奪目為特徵，構圖大膽新穎，用色豔麗，造形奇特，筆法活潑明快，引人注目。

　　四、畫風介於傳統與西方之間，海派畫風是由文人傳統慢慢脫胎分化而成，與文人畫仍有不少共同特點，但隨時間的消逝，其獨特性也就愈來愈明顯。早期畫家如張熊、王禮、周閑等人之作品，與文人畫尚無太大區別，但到了虛谷、任伯年等，海派的獨立風格日益明顯，其影響至民國時代而不衰。

　　海派畫家視賣畫維生為理所當然，不像過去文人畫家卑視職業畫家而自視清高。他們在上海生活，參加各種公眾活動，與一般市民無異。以前揚州畫家多倚靠富有鹽商，成為他們的幕客，寄居其家中，這種情形在上海已較為少見，畫家們開始組織會社來推動賣畫及維護自身利益，這也是一種新的發展。

　　「海派」畫家中，表現最突出的是任伯年，他是光緒早年上海最紅的畫家。當時上海已成為全國最重要的都會，海派的繪畫風格已相當明顯。但追溯海派源流，則當始於「三熊」，即張熊、朱熊、任熊，而三人之中以張熊最為年長。

張熊

　　張熊（1803～1886），字子祥，別號鴛湖外史，
浙江嘉興人。他可能在鴉片戰爭前便已來到上海，那
時上海尚未開埠，因此，他的一生幾乎經歷了上海從
一個小鎮發展到全國最大都會的各個時期。

　　關於張熊早年的記載很少，師承亦不詳，但家境
應該頗爲富裕，所收金石書畫甚豐。《海上墨林》記
載：「顏所居曰『銀藤花館』，入其室，彝鼎卷軸，
觸目皆是。」可見他在嘉興及上海之生活環境相當優
渥。其妻鍾惠珠，字心如，亦嘉興人，工畫梅花及花
卉，惜早逝，張熊中年喪偶未再娶。

　　張熊的作品以花卉爲主，且以仿古居多，遠擬唐
寅、陸治、周之冕等，尤受周之冕影響爲深，近則仿
王武、蔣廷錫等。其花卉古媚華麗，端莊秀雅，直追
惲南田，可惜早年的畫作現已極難得見，所存多爲七
十以後所作。「碧桃芍藥圖」（圖2.34）爲現存較早
之作，此畫的特點，是由蔣廷錫乾隆時期較工整的花
鳥畫風格出發，但作了一些大膽的嘗試，例如桃枝從
右橫過，向左邊伸出，又折回畫面最高處；下半部的
石頭靠向右邊，而與左邊芍藥對照。這種結構是「海
派」最早的特點，但仍未脫離傳統「鉤花點葉」的畫
法，尚未達到任伯年那般盡情揮灑的自如境界。

　　張熊亦作山水，以四王、吳、惲爲宗，這是他與
「正宗派」接近之處。「山水」（圖2.35）爲其晚年
之作，景色及畫意可見於題詩之首二句：「山中人兮
世外仙，仰看雲兮俯聽泉。」張熊自稱此畫係「仿王
奉常（時敏）」，但以構圖和筆法而論，其實比較接
近惲壽平。

　　由此可知，張熊在畫史上的地位是介於文人與海
派之間，他之所以被視爲海派畫家的原因，是由於到
上海的時間較早，已在畫壇上建立地位。其入室弟子
不少，尤以後輩的海派畫家如王禮、任伯年等，他們
初到上海時，都是經由張熊的推重而得以成名，因此
其地位崇高，形同創始人。

2.34　張熊　碧桃芍藥圖　1871　軸　紙本設色
170.7×47.3cm　石允文藏

山中人學世外仙 仰疚雲兮俯馳
泉 靜中遷 想怳在前我欲逞之
知何年 壬午重陽前四日仿王叔明

癸未八十老人子祥張熊

2.35
張熊
山水　1882
軸　紙本水墨
136.3×67.1cm
石允文藏

王禮

　　王禮（1813～1879）是「海派」早期的第二位先驅，別號蝸寄生，江蘇吳江人。從小好畫，隨蘇州花鳥畫家沈榮（1794～1856）學畫。沈榮以專畫牡丹得名，後改作墨筆花卉，之後又參以惲壽平、王武及華嵒筆意。王禮初到上海時甚得張熊推許，因而成名，畫風亦頗受其影響，惟張熊以工細為主，王禮則多為寫意，分道而馳。後來，任伯年便是受到王禮這種結構大膽、粗筆奔放的畫風影響，而成為「海派」之先聲。

　　「神僊眷屬」（圖2.36）可以代表王禮的作風，與張熊「碧桃芍藥圖」相較，可見王禮畫中已有新的發展。圖中作臘梅一枝，自左邊斜下，一枝突然向上，支配了全畫上半部的結構；其中又有一隻鵪鴿，爪攀枝上，身體倒垂掛；另外，下方有水仙花兩株，生於石旁，與鵪鴿相互呼應。全畫構圖新穎，視點一反傳統花鳥畫常見的平視取景角度，而略作仰視，視覺上頗有清新之感；筆法勁健有力，氣勢橫通，富自然生趣，極有創意，已見「海派」畫風特點。

朱偁

　　「三熊」中另一位嘉興畫家是朱熊（1801～1864），字吉甫，號夢泉，也是一位花鳥畫家，雖比張熊長兩歲，但仍師事之。他有一位弟弟朱偁（1826～1900），字夢廬，號覺未，較兄少廿五歲，最初亦師事張熊，《中國美術家人名辭典》云：「熊弟，工花鳥，初法張熊，暇輒借臨，熊自視幾不能辨；及王禮得名，以超脫勝張熊之工細，遂改從禮，題字款識，莫不酷似。晚年精進，惜未脫霸氣。」因此，他比張熊更像標準的海派畫家。

　　朱偁能兼王禮之豪放與張熊之工細，在太平軍擾亂後的上海一帶，成為最知名的畫家之一。同治三年（1864）萍花社畫會成立時，朱偁與朱熊、王禮都是參與的成員。到了晚年，朱偁的扇面已成為上海商人用以區分清俗之依據，這也許就是上面所提到的「霸氣」。他的門人不少，是晚清上海極具影響力的畫家之一。

　　「杞菊松鷹圖」（圖2.37）為其六十歲時所作，可以看出他與張熊、王禮之間的關係，畫中題款字體十分接近張熊的風格，筆法則有王禮之流利奔放，無論樹幹、松針、菊花、枸杞等均極為接近。其蒼鷹之神情動態表現獨到，並且注重畫面結構之布置穿插，自然生動，此乃海派之特點。雖然朱偁自題仿陳沱江（陳括，陳淳之子，雖重筆意，但卻未至如此放達）筆法，但實為典型的「海派」作風。

2.37　朱偁　杞菊松鷹圖　1885　軸　紙本設色　132.8×66.4cm　石允文藏

2.36　王禮　神僊眷屬　軸　紙本設色
133.3×34.7cm　石允文藏

任熊

「三熊」之中最重要的一員是任熊（1823～1857），他亦名列「四任」之一，年紀最大，對其他三任（任薰、任頤、任預）有重大的影響，是海派早期重要的人物之一。海派許多主要特點都是肇始於他的畫風，對「海派」之形成有關鍵性的影響。

任熊，字渭長，號湘浦，浙江蕭山人。蕭山與諸暨為鄰，原均屬紹興府，晚明畫家陳洪綬（1598～1652）即為諸暨人，以人物畫得名，有古風，並作博古葉子，以木刻印行，流行甚廣。任熊早年在家鄉時，接觸陳洪綬畫作甚多，受其影響頗大，舉凡人物、花卉、山水之風格，皆得陳洪綬祕奧。《海上墨林》謂其「畫宗陳老蓮，人物、花卉、山水結構奇古。畫神仙、道佛，別具匠心」。

任熊生長於蕭山農村的小知識分子之家，父親能詩能畫，同村尚有一位小有名氣的畫家任淇（1861年逝世），字竹君，是任熊的族叔，工書法、篆刻，曾赴上海賣畫，亦受陳洪綬影響，似乎對任熊曾有啓迪之功。

任熊早年在家鄉時，曾隨一位肖像畫師學畫，由於畫師太過固執，亦不滿任熊之任性，所以任熊便離鄉到處流浪。他曾到定海觀看吳道子的木畫，在杭州見到貫休的十六尊者像，因而加深了對古代人物畫的認識；由於陳洪綬亦受貫休影響，所以和任熊之前所學得以相連貫。

對其影響最大的，要算是杭州所遇到的文人畫家周閑（1820～1875），字存伯，別號范湖居士，嘉興人。周閑家境富有，居范湖之濱，築范湖草堂，收藏甚豐。任熊留宿周家達三年之久，飽覽其收藏，並作臨摹，畫藝大進。同時，也認識了另一位文人姚燮（1805～1864），字梅伯，號野橋，又號大梅山民，浙江鎮海人，道光十四年（1834）舉人，「文辭贍麗，所作駢體文，詭瑋特出」，又「工畫梅，巨幹繁花，氣體雄健」（均見《海上墨林》）。一八四九

年，姚燮邀請任熊赴寧波，居其大梅山館一年，任熊根據姚燮詩句而作「大梅山房詩意圖冊」一百二十頁，為其傑作。這百餘幅畫作之題材相當廣泛，有人物、仕女、鬼神、奇獸、花鳥、魚蟲、山水樓閣、詩情畫意等。

在此特選兩頁，其中一頁描寫兩位女子的對比（圖2.38），採用姚燮的兩句詩：「東家大姑珠翠頭，販婦竿挑一渾盒。」這是仕女畫傳統的一種，經仇英的畫風演變而來。畫中描寫富家女從屋內望出，見一貧婦從窗外經過，二人形成極為生動的對比，反映貧富之懸殊。另一頁描寫「遼東女子騎駱駝」（圖2.39），其中女子衣飾、駱駝及背景，均為想像中的東北情景，而此套冊頁另有兩頁（圖2.40、圖2.41）在此也一併列出。就整套畫冊而言，其所包含的題材及畫風相當廣泛，將來如果有機會能夠全部發表出來，則更可看出任熊在繪畫上的成就。

與此畫冊相似的還有其他幾個冊頁，一為「高士撫琴圖」（圖2.42），畫一高士獨坐河畔，將琴橫陳於膝上，背後為山水，全畫之山水、人物均可看出陳洪綬之影響——有古意、有詩情，反映其畫風之主要來源。另有一「山水人物冊」，多為仿古之作，其中一頁「山水小景」（圖2.43），描寫三株奇樹於溪畔，後有巨石，其自題雖云：「此片頗似華秋岳（嵒）」，但其實仍是源自陳洪綬畫風。另一頁「烟波釣艇」（圖2.44）係用粗筆描寫漁翁垂釣於江中，全畫極為簡單，筆勢有力，據其自題乃學自徐渭，徐渭亦為明代紹興畫家，這說明了任熊均能吸收家鄉之繪畫傳統精華，並創作出個人風格。

另一件「十萬圖冊」亦為其力作之一，後有周閑題跋，可能是居住范湖草堂期間便已開始構思，而到了一八五六年才完成的作品。此冊共有十頁，以青綠山水畫於金箋上，每頁均有四個字的標題，均以「萬」字為首。第一頁是「萬笏朝天」（圖2.45），

2.38　任熊　「大梅山房詩意圖冊」之一　1849　册頁　絹本設色　27.3×32.5cm　北京故宮博物院藏

2.39 任熊 「大梅山房詩意圖冊」之二 1849 冊頁 絹本設色 27.3×32.5cm 北京故宮博物院藏

側鬢西泠看山色水浃寒影互春絹

2.40　任熊　「大梅山房詩意圖册」之三　1849　册頁　絹本設色　27.3×32.5cm　北京故宮博物院藏

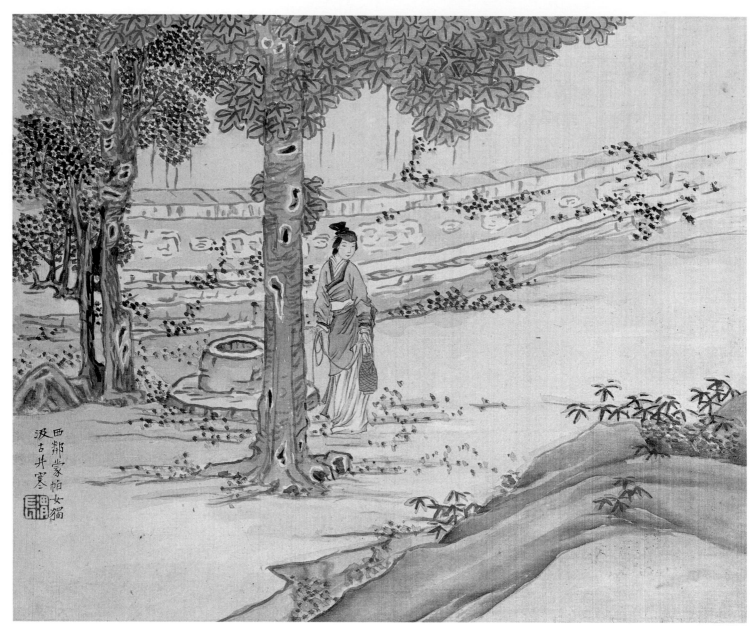

2.41　任熊　「大梅山房詩意圖册」之四　1849　册頁　絹本設色　27.3×32.5cm　北京故宮博物院藏

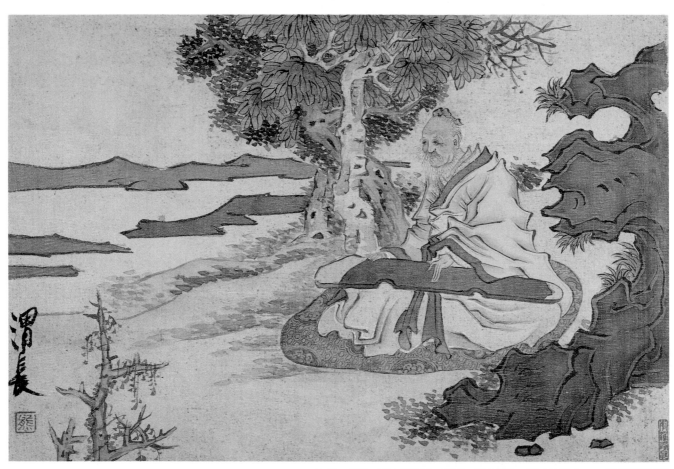

2.42 任熊 高士撫琴圖 册頁 絹本設色 37.2×25.8cm 香港藝術館藏

2.43 任熊 山水小景 册頁 紙本設色 香港黃仲方藏

寫群峰林列高聳崢嶸，山形奇特，雖受陳洪綬影響，但已呈現任熊獨特的個人風格。

　　除了這幾個冊頁外，「范湖草堂圖」（圖2.46）亦為任熊的傑作之一，以題材而論，當是為周閑所作，描寫范湖草堂景色。全卷青綠設色，內容十分豐富，由遠至近，景物布置有條不紊、疏密得宜，畫中亭台樓閣、荷池柳樹、古木怪石、田陌交錯，均鉤勒精緻、設色清麗，乃任熊之精心傑作。

　　任熊三十歲時，曾與周閑同遊上海及蘇州，但似乎不喜歡上海的商業氣息，而樂於蘇州的文藝活動。一八三五年，於蘇州與劉氏女結婚，生子任預。之後數年，皆往來蕭山與蘇州之間，這時他仿效陳洪綬的木刻「水滸葉子」，而作「列仙酒牌」、「劍俠傳」、「高士傳」、「於越仙賢傳」等多部，畫稿由同里高手鐫刻，廣為流傳，深受市民喜愛。

　　任熊一生最特別的作品應該是他的「自畫像」（圖2.47），他以正面直立的方式呈現，眼睛似乎正視，又非直向觀眾，有點自憐之感；上身半裸，坦露右胸，下身兩腿直立，似乎準備比武，但又並非與人爭鬥之狀。畫中自題如下：

　　芥乾坤，眼前何物？翻笑側身長繫，覺甚事，紛紛攀倚？此則談何容易！試說豪華，金、張、許、史，到如今能幾？還可惜鏡換青娥，塵掩白頭，一樣奔馳無計。更誤人，可憐青史，一字何曾輕記！公子憑虛，先生希有，總難為知己。且放歌起舞，當途慢憎顏氣，算少年，原非是想，聊寫古來陳例。誰是愚蒙？誰為賢哲？我也全無意。但恍然一瞬，茫茫淼無涯矣！右調〈十二時〉，渭長任熊倚聲。

　　此作完成於一八五六年，也就是任熊染上肺疾而去世的前一年，畫中題詞似乎有意用較隱晦的詞句，來表達一時不便透露的心境。他提到宇宙許多事物令

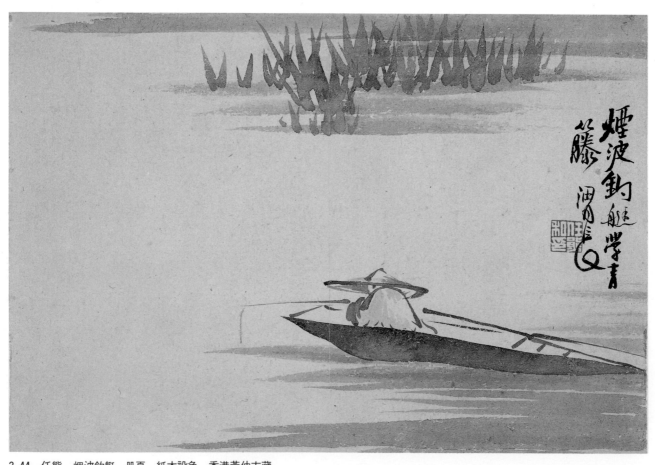

2.44　任熊　烟波釣艇　冊頁　紙本設色　香港黃仲方藏

2.45　任熊　「十萬圖册」之一——萬笏朝天　1856　金箋設色　北京故宮博物院藏

他迷惘、成華虛幻，不知誰是英雄，而可垂憐青史，以至於自問：「誰是愚蒙？誰爲賢哲？我也全無意，但恍然一瞬，茫茫淼無涯矣！」這似乎說明他在自畫像中，隱含了對當時國家社會的傳統意識已完全動搖，深覺徬徨不已，無所適從，因而感到苦悶、悲憤，其個人思想之矛盾，於此可見。

這種心境反映了太平軍起義期間（1851～1865）許多人的遭遇與體驗。當時清廷的腐敗已相當明顯，鴉片戰爭之後，清廷所受的西方壓力與日俱增，而洪秀全領導的太平軍又於此時急速發展中。許多江南人士均受到波及，如戴熙、湯貽汾等，他們秉承儒家傳統，盡忠君主，對抗太平軍，最後以身殉國。也有不少文士畫家，離鄉背井，歷經顛沛流離之苦，趙之謙與吳昌碩即爲其中例子。另有一大批文人畫家於此時來到上海，一則爲了避難，一則是希望能以鬻畫謀生。

任熊此時所交往的文士當中，即有不少人捲入反太平軍之戰，如其好友周閑、丁文蔚等，都加入對抗太平軍的行列，周閑還立了大功，「瀘濱之戰，斬首五百級，論拜郎官，戴藍翎」（見「列仙酒牌」序文）。周閑也曾推薦任熊至清廷駐南京的江南大營，擔任大將向榮的幕下，專職繪製地圖，此事約在一八五四至一八五六年之間。後來向榮的大軍崩潰，太平天國成立於南京，任熊也在此時去世（1857）。因此，我們由其畫上的題跋及參與對抗太平軍之舉，可以得知任熊此時的心境是相當徬徨的。

任熊的早逝（他僅活了三十五歲）是晚清藝術界的不幸，在他僅有的十多年創作生涯中，完成了許多重要的作品，如果能再多活三、四十年，成就定不可限量，以其才幹、學識、經驗，應該會有更傑出的表現，成就也許不在任伯年之下。

2.46 任熊 范湖草堂圖 卷 絹本設色 35.8×705.4cm 上海博物館藏

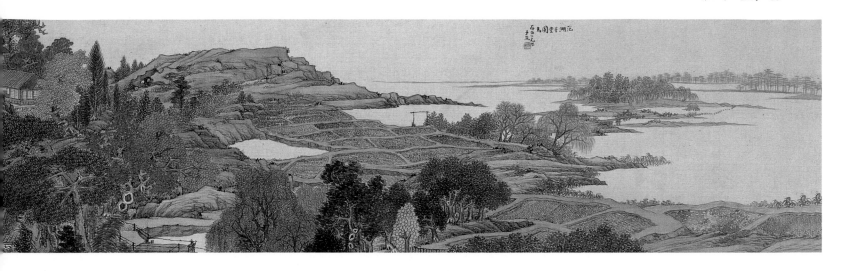

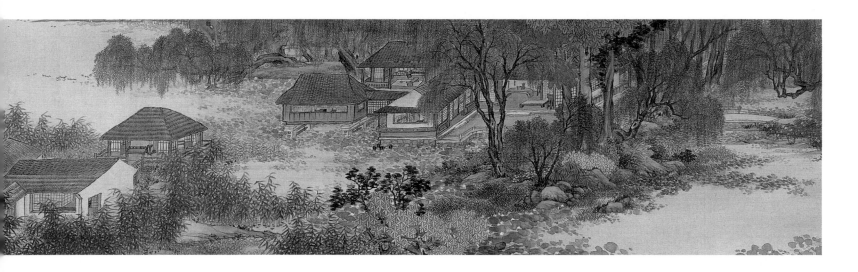

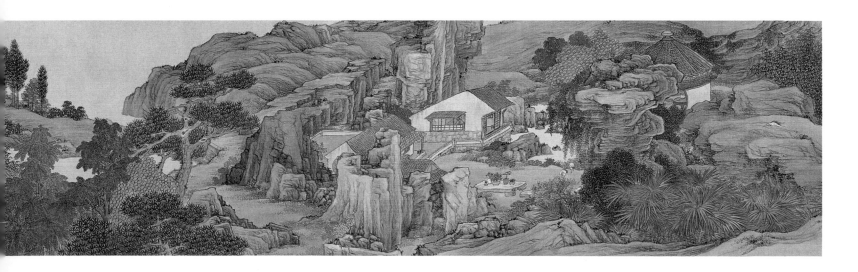

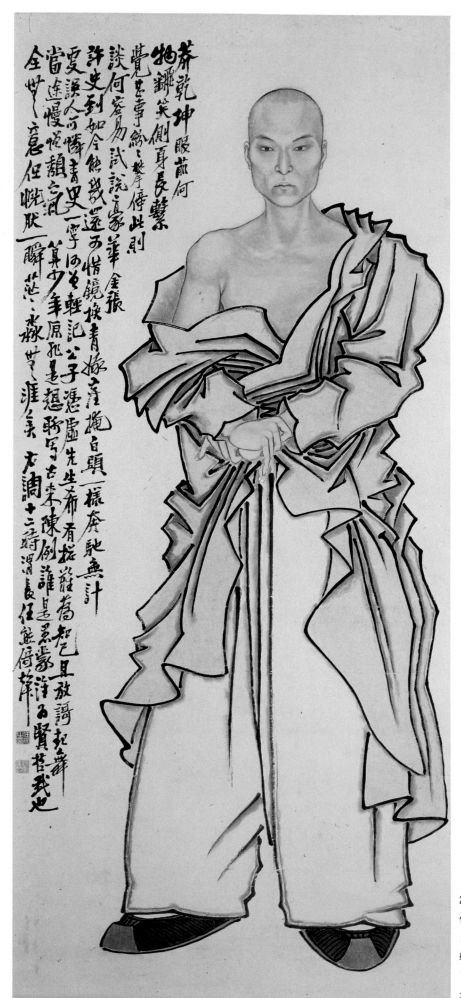

2.47
任熊
自畫像　1856
軸　紙本設色
177.5×78.8cm
北京故宮博物院藏

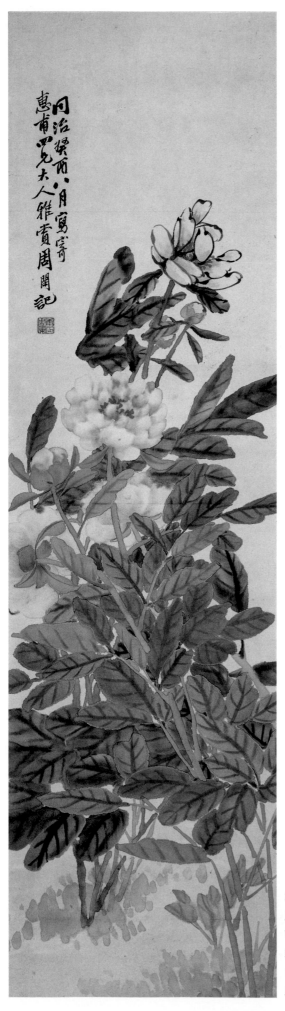

周閑

　　周閑（1820～1875）是任熊的至交，工詩文，富書畫收藏。一八四八年在杭州與任熊結識，邀請任熊至嘉興，居其范湖草堂，兩人相處甚爲融洽。任熊因來自蕭山鄉間，敎育淺薄，但在范湖草堂期間，從周閑的書畫收藏中習得古人作風，因此畫藝大進。周閑原來也畫些花鳥，經任熊指點後，頗有進步。《海上墨林》云：「畫近熊而稍變其法，筆氣雄奇，古雅絕俗。」

　　「芍藥圖」（圖2.48）爲其晚年之作，寫芍藥盛開，枝葉繁茂，叢叢密密，畫葉均用沒骨法，筆墨濕潤，大致受任熊影響，但因周閑之書法由魏碑而出，故畫中多用方筆，有些許金石派之特點。

2.48
周閑
芍藥圖　1873
軸　紙本設色
109.3×29.7cm
石允文藏

胡公壽

胡公壽（1823～1886）也是「海派」早期重要的畫家之一，原名胡遠，以字行，又號橫雲山民，華亭人。早年經歷不詳，惟知家境頗為富裕，早年曾爭取功名未果，遂沉迷於詩、書、畫之間。《海上墨林》云：「書法出入於平原（顏真卿）、北海（李邕）間，獨具體勢。詩宗少陵（杜甫），清健遒鍊。」其繪畫成就，同書亦有重要的記述：「工畫山水、蘭竹、花卉，萃古今諸家之妙，成一大家。江浙名士，無不傾服，謂三百年來無此作也。」可見當年他在上海畫壇的地位。

初至上海時，居毛樹澂家，毛氏夫婦均擅畫，「好古，精鑑別，富收藏。江浙書畫名士多相投契，華亭胡公壽安硯其家有年，朝夕觀摩，因是通書畫」（《海上墨林》）。此外，亦特別學過王學浩、惲壽平、石濤及華嵒等；在上海又跟隨另一位老師沈焯（字竹賓，吳江人，他曾學王學浩，初畫人物、花卉，後專力山水）。從這些經歷中，可以略窺胡公壽風格之淵源。

在石允文收藏的胡公壽作品中，有三件可以用來說明其風格之發展。其一為「柏菊圖」（圖2.49），這是他中年的絹本之作，所作松柏為其一生最常用的題材，而此畫筆法細勁嚴謹，尤以樹幹、石和菊花最能表現其純熟之技法。在構圖上，柏樹直立貫穿畫面，樹幹有太湖石一般的透孔，幹與枝葉之穿插，均有「海派」之特色。

「岩洞秋意圖」（圖2.50）為其晚年所作山水，據其自題，此畫係桂林二十四岩洞之一景，胡公壽本人並未到過桂林，但在創作此畫的三十年前，他曾借觀同鄉畫家顧炳於廣西任官時所作之桂林風景，因而憶臨。胡公壽的山水多為晚年之作，用筆豪放，富濃淡變化，構圖不拘常規，注重畫面結構，亦為「海派」山水之特點。

胡公壽晚年於上海聲名甚噪，求畫者頗多，所作以應酬之花卉為主，「山家清供圖」（圖2.51）為其中代表。全畫寫梅花、松枝、牡丹、水仙、靈芝、蘭蕙、香橼等，均為「海派」常用之題材，這些物品均有福、祿、壽等象徵意含，在上海的商業社會中甚為流行。胡公壽用快筆點染，一氣呵成，為光緒期間「海派」的難得之作。

胡公壽晚年在上海東城自行購宅，名為「寄鶴軒」，以賣畫維生。與當時的畫家胡震（1817～1862，字鼻山，浙江富陽人，專習印章、書法）甚為友善，又與虛谷往來甚密。《海上墨林》曾記載如下事蹟：「方外虛谷，時相過從。一日談笑間，索虛谷寫照畢，自題詩於上，末章有『今將拱手謝時輩，萬里雲山尋舊師』之句，不數月而卒。去留之際，似有先覺。」胡公壽弟子甚多，亦多能繼承其畫風。

胡公壽與任熊出生於同一時期，二人均較任伯年早一輩，對「海派」畫風之形成有相當的貢獻，且二人興趣廣泛，對詩、書、畫均有接觸，但胡公壽較任熊多活了將近三十年，於太平天國失敗後，在上海建立起「海派」早期的風格。

2.49
胡公壽
柏菊圖　1862
軸　絹本設色
132.7×65.7cm
石允文藏

吾鄉張溫和公撫粵時遊桂林二十四巖同
情同遊者頌長作番頌君名炳七吾鄉名孝山
余壽借歸襄盒藉休少文卧遊蓋巳如三十
年矣光緒辛巳秋仲偶憶及之為
堯安仁四兄仿其一幀自謂有雛形屏然之致不藏
鑒者當為同山華亭胡公壽和於孟籍軒

2.50
胡公壽
岩洞秋意圖　1881
軸　紙本設色
126.2×60.7cm
石允文藏

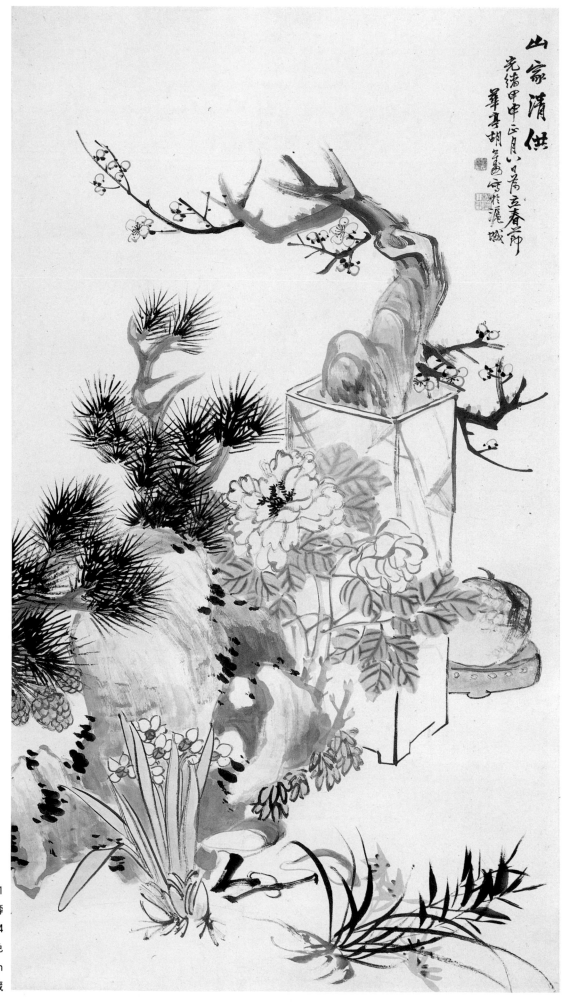

2.51
胡公壽
山家清供圖 1884
軸　紙本設色
147.8×80.7cm
石允文藏

虛谷

　　海派畫家中最獨特的一位是虛谷（1824～
1896），原姓朱，名懷仁，一名虛白，號紫陽山民，
原籍安徽歙縣，大概年幼時便舉家遷居揚州。揚州於
乾隆時期為全國最大都會，也是最富裕的城市，各地
鹽商均聚集揚州作生意，其中尤以徽州人最多，虛谷
的家庭便是其中之一。虛谷一生對徽州甚為懷念，因
而自號紫陽山民，紫陽山是歙縣南部的一座山，南宋
理學家朱熹曾於此讀書，虛谷是朱熹的後裔，因此紫
陽山對他而言別具深意。虛谷曾用「三十七峰草堂」
一印，似乎便是以黃山三十六峰加紫陽山而成，因
此，徽州在他心目中可以說是相當重要的。

　　虛谷一生中最值得一提的，應該是他的「出家為
僧」，《海上墨林》云：「粵匪亂時，以參將效力行
間，意有感觸，遂披緇入山，不禮佛號，惟以書畫自
娛。」其他資料的記載亦大致如此，只是都沒有明確
說明其出家的確切原因，目前大陸的學者均認為，這
是基於同情太平軍所致。虛谷出生於清廷的武官家
庭，後來也擔任「參將」的職務。一八五三年，太平
軍攻克南京，繼續往鎮江及揚州前進，當時虛谷正在
揚州，可能無法避免參戰，於是「意有感觸，遂披緇
入山」，這應該可以用來說明其不願意參戰而出家為
僧的原因。

　　由於其師乃黃山附近九華山的衡峰禪師，所以他
可能是在徽州出家，但如前所言，似為時勢所迫。就
如明末清初的許多畫家，都是在不得已的情況下剃度
為僧，他們不一定嚴守清規，時有凡塵之念。虛谷也
是如此，前引所謂「不禮佛號，唯以書畫自娛」，另
有《海上畫語》也記載「名為僧，不茹素，不禮
佛」，說明虛谷並未全心投入佛門，而將大半的時間
和精神寄託於書畫。

　　關於其書畫，《海上墨林》云：「山水、花卉、
蔬果、禽魚，落筆冷雋，蹊徑別開，書法亦奇古絕
俗。同時如任頤、胡公壽輩，皆為心折。往來維揚、

2.52
虛谷
蘭蕙圖
軸　紙本設色
香港長青館藏

蘇、滬間，來滬時，流連輒數月，求畫者雲集，畫倦即行。」可見其所作題材甚廣，除以上所提外，亦擅寫照，曾爲曾國藩寫照，及其他多位官宦、仕女作像。至於交友方面，除任頤、胡公壽外，亦與上海多位畫家頗有交情。

「蘭蕙圖」（圖2.52）可能是虛谷早年之作，可以代表其獨創性，全畫描寫蘭蕙一叢，從左下角入畫，一部份蘭葉向上散開，枝葉交錯，蘭花與蘭葉相映成趣。另一部份則向下垂倒，多聚於一札，與向上者形成對比。全畫之花葉均用雙鉤筆法，既細緻又能表現蘭蕙之生氣，全畫構圖簇新，筆法用色均有個人特色。另一件「花卉屏」（圖2.53）是虛谷現存唯一的屏風畫，描寫數種花果，梅、蘭、水仙分別置於三種不同的花盆中，花盆之前則有桃子與佛手，構圖較爲簡單，筆法已見逆鋒，但仍保持花果之形狀，已呈現部份個人風格。

虛谷晚年喜於參照華嵒的花鳥畫風，這是他在揚州所受的影響之一，雖然如此，其筆法仍十分獨特，「松鶴菊花圖」（圖2.54）即可看出這種由華嵒畫風轉化成個人風格的過程。華嵒作畫，擅於描繪花鳥、樹木之形，求其惟妙惟肖的生動感；虛谷則不求形似，以筆墨之妙用爲其表現重點。畫中的丹頂鶴，係用兩簇濃墨畫出，一簇畫頭、頸，一簇畫尾部，其他則以墨點和短直的逆鋒線條構成，鶴形以金雞獨立的姿態呈現，使丹頂鶴與松樹、蘭花打成一片，成爲全畫構圖的重心。

此畫除了丹頂鶴之外，粗大的赭石松幹、細小的松枝、短利的松針，看似凌亂，卻一氣呵成，是一種自發性的筆墨組合，正如鄭振鐸先生所描述的「戰鬥的線條」，有其自我的生命節奏；下面的菊花則以黃花、黑葉相互對照，與全畫同一節奏。因此，全畫雖以花鳥爲題材，卻表現了筆墨的大膽創造與構圖的豐富表現。就題材而言，畫中的松鶴代表長壽，菊花則

象徵隱逸、淡薄名利的思想，最能滿足上海收藏家的需求；在題材上，他又能盡情表現個人獨創的筆墨特色，將繪畫、書法、金石融於一爐，成爲「海派」最富創造性的畫家之一。

「松鼠戲竹圖」（圖2.55）爲虛谷晚年之作，題跋中說明該畫係仿自華嵒，畫中雖僅松鼠和金魚，但在構圖和筆法上卻具有強烈的個人風格，竹上的松鼠與水中的金魚相互顧盼，竹枝與水中的浮萍亦巧成對比，他只用了簡淡的筆墨，便描繪出松鼠居高臨下的緊張神態、金魚之悠游自得與竹枝的風流瀟灑，流露出文人名士的優雅氣質。

「四君子畫屏」最能代表虛谷的風格，第一屏爲「一枝梅花天地春」（圖2.56），寫數枝梅枝相互穿插，以粗而略帶弧形的筆觸左右交錯而成，與梅花之圓形構成強烈的對比。第二屏爲「落花水面皆文章」（圖2.57），寫一叢蘭花，自左上垂下，蘭花以深淺不同的線條構成，水面則有三朵凋謝的蘭花漂浮，梅枝之強硬與蘭花之柔弱形成甚爲有趣的對照。這種畫法完全是強調筆墨的形式美，屬於虛谷個人的風格。

這種筆法也可以在他的山水畫中看到，「設色山水冊」爲虛谷最妙的山水冊頁，其中「雪樹樓台」（圖2.58）描寫雪樹所環繞的廟宇，以簡潔的筆法鉤出樓臺輪廓，而雪樹之線條不但簡直有力，且具有抽象感。另一「山水冊」更爲精妙，其中「寒山積雪」（圖2.59）係以大刀闊斧之筆，描寫雪山寒林，用筆大膽、自由、強健，可以說完全是抽象的表現。

《海上墨林》記載虛谷的逝世，頗爲特別：「光緒丙申（1896）坐化於城西關廟，年七十三。其徒獅林寺方丈恬盦自蘇來，扶柩回，葬於光福之石壁。」虛谷爲人孤癖，但仍獲得大家的尊敬，在上海影響甚大。

2.53 虛谷 花卉屏 紙本設色 東京博物館藏

2.54　虛谷　松鶴菊花圖　1887　軸　紙本設色　184.5×98.3cm　蘇州市博物院藏

2.55　虛谷　松鼠戲竹圖　1894　軸

紙本設色　上海博物館藏

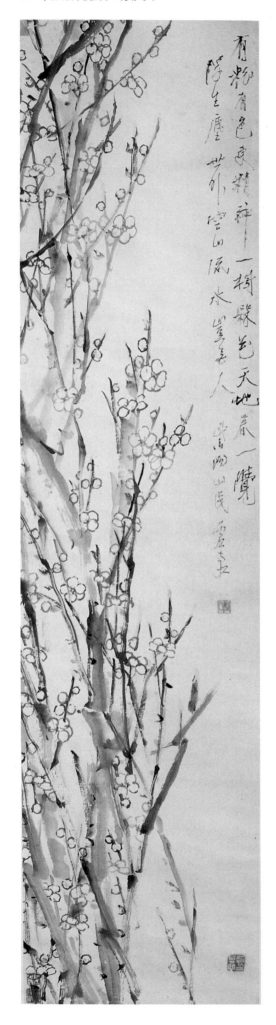

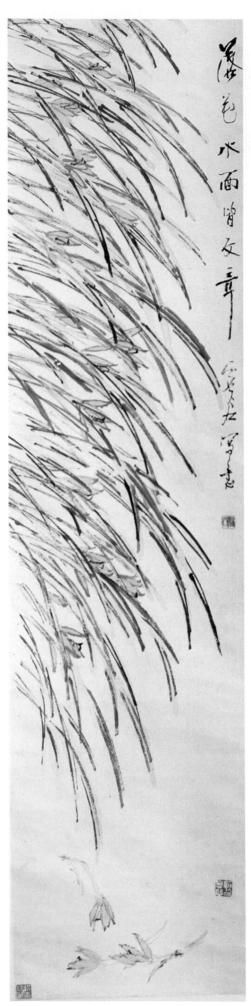

2.56
虛谷
「四君子畫屏」之一──一枝梅花天地春
1894　紙本設色
杭州書畫社藏

2.57
虛谷
「四君子畫屏」之二──落花水面皆文章
1894　紙本設色
杭州書畫社藏

2.58　虛谷　設色山水册──雪樹樓台　1876　册頁　紙本設色　18.9×25.4cm　上海博物館藏

2.59　虛谷　山水册──寒山積雪　1883　册頁　紙本設色　上海博物館藏

蒲華

海派畫家中，一生豁達潦倒而畫風又最狂放不羈的，要算是蒲華（1830～1911）。蒲華，字作英，號胥山野史，浙江嘉興人。幼時從外祖父讀書，後又拜師，故能詩、書、畫，一八五三年中秀才，之後曾加入「駕湖詩社」（嘉興當地詩社）。其畫初學同里周閑，後學明代陳淳、徐渭之寫意花卉，再上溯元代黃公望、吳鎮，最後至宋代蘇東坡。書法則由東晉二王開始，入唐宋諸家。其妻繆曉花亦善書畫，夫婦感情甚篤，可惜於一八六三年早逝，蒲華悲痛之餘，決定離家出遊。

從一八六四年開始的十年間，蒲華曾赴浙江寧波、台州、溫州、溫嶺、椒江、杭州等地擔任官職，但因不擅應酬，遭辭退，乃寄居寺院，開始以賣畫維生。一八八一年春，曾赴日本數月，受日人推重，但生活問題仍未見改善。返國後，於江南一帶流浪賣畫，結識了不少海派畫家。直到一八九四年才定居上海登瀛里，稱其居室為「九琴十硯齋」，與上海許多畫家交往。《海上墨林》有如下記載：

> 住滬數十年，鬻書畫以自給。貸屋滬北，所居曰「九琴十硯齋」，左右四鄰，脂魅花妖，喧笑午夜。此翁獨居中樓，長日臨池，怡然樂也。……平素筆墨，不自矜重，有索輒應，與潤金多寡亦弗計。

蒲華之性格可見一斑，文韻在《蒲華》一書（浙江人民美術出版社，一九八五年）中寫其生平，有如下記載：

> 勝名遠揚，鄉間舊友聯翩前來探望，蒲華盛情款待，視同至親。而於阿堵之物，素所輕視。日本來客，每以重金求畫，得資便呼朋斗酒，或為墮入青樓的女子贖身，竟至重橐空囊，因而在滬期間，仍為生計所迫，不時奔走於滬寧、滬杭間。清末多災荒，他同高邕之等發起組織「豫園書畫善會」，義賣書畫以助賑。

書中更詳細記載蒲華豪爽之性情，不斤斤於小利，雖被迫奔波於生計，卻富悲天憫人之心，能慷慨助人。這種個性也影響了他的書畫，其用筆縱橫瀟灑、濕筆重墨、大刀闊斧，毫不注重工細形似，於狂放之中顯露出渾厚之感，粗頭亂服之中不失清剛之氣。

蒲華作畫的題材主要有三種：一為竹，可以「勁節高風」（圖2.60）為代表，他以粗筆淡墨寫竹枝與石塊，用濃墨寫竹葉與石上苔點。構圖以勢取勝，一氣呵成，頗有壯闊之感。在蒲華現存的畫作中即以竹畫為多，筆墨恣肆，最能代表他的作風。

第二種題材是花卉，以歲寒三友或四君子為主，有時亦寫牡丹、荷花、芙蓉等。「三友圖」（圖2.61）為此類佳作，畫中松樹由石後崛起，粗枝向左橫生，有一分枝折返，氣勢雄強；下部以太湖石為主，後面有梅花數枝，穿插於石洞之間，石底又有竹葉，全畫構圖飽滿，筆法奔放，為其早年之作。

另一幅「霜蒲秋容圖」（圖2.62），係以菊花為主，用花青染葉，菊花之前有巨石，又有枯枝、紅花及綠葉穿插其間，前有數枝欄杆。此畫之構圖、用筆及設色，皆與吳昌碩頗為接近。蒲華長吳十二歲，據說吳昌碩於年幼時即已聞得蒲華之名，蒲華定居上海後，二人交往甚為密切。蒲華去世後，吳昌碩曾為其輯印《芙蓉庵燹餘草》一書，並於序言中說：「作英蒲君為予五十年之老友也，晨夕過從，風趣可挹，嘗於夏月間，衣粗葛，橐筆三兩枝，諧缶廬（吳昌碩家），汗背如雨，喘息未定，即搦筆寫竹石，墨瀋淋漓，竹葉如掌，蕭蕭颯颯，如疾風振林，聽之有聲，思之成詠。其襟懷之灑落，逾恆人也如斯。」當時吳昌碩聲名已噪，蒲華見其畫亦多，這幅「霜蒲秋容圖」便採用了吳昌碩的筆法及用色；此外，二人亦曾經合作，一畫梅，一畫竹，說明二人之友誼相當深厚。

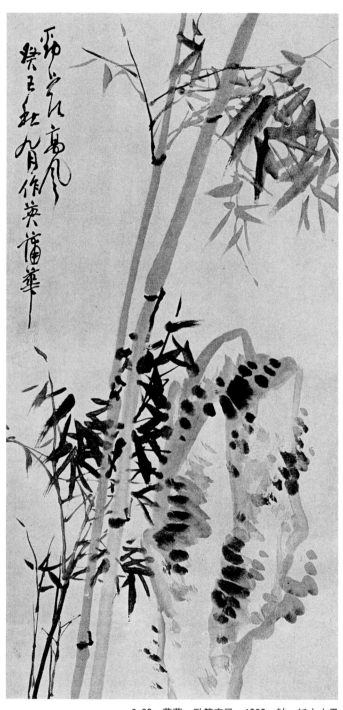

2.60　蒲華　勁節高風　1893　軸　紙本水墨　　　　　　　　　　　　　　　2.61　蒲華　三友圖　1881　軸　紙本水墨

　　第三種題材則是山水，以仿吳鎮爲多，由於吳鎮亦爲嘉興人，蒲華甚爲仰慕。此外，米芾、黃公望、以至於明末的李流芳等，亦時有汲納。「烟江漁隱圖」（圖2.63）爲其晚年之作，其自題詩的後二句「漫說倪迂圖秀逸，烟雲嶙壑米家精」，說明構圖係仿倪瓚遠山，筆法則源自米芾，而畫題之「烟江漁隱」則爲吳鎮常用之題材，此外，筆法又與李流芳頗爲接近，故畫中所呈現的淵源甚多，爲其晚年佳作。

　　蒲華於一九一一年去世，無子嗣，數十年生活潦倒，由吳昌碩爲其料理身後事，葬於嘉興，並撰寫「蒲山人墓誌銘」，說明其間深厚之情誼。

　　蒲華在上海結交的書畫友人雖然不少，但因生活窘困，成日忙於奔波，所收弟子甚少，惟死後聲名日高，在「海派」筆法豪放的畫家中，屬於最前衛的一員，對此後的畫家產生相當大的影響。

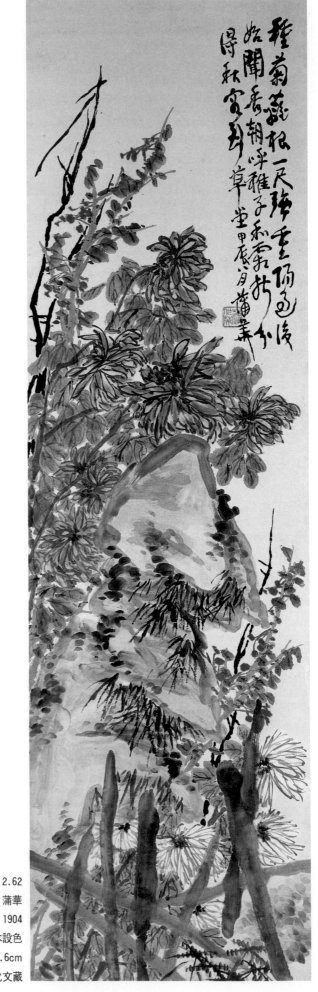

2.62
蒲華
霜蒲秋容圖　1904
軸　紙本設色
166.5×47.6cm
石允文藏

2.63

蒲華

烟江漁隱圖　1907

軸　紙本設色

172.4×47cm

石允文藏

任薰

　　「海派」另一位重要的畫家是任熊的弟弟任薰
（1835～1893），字阜長，浙江蕭山人。由於他居於
兩位「海派」最重要的人物——任熊與任伯年之間，
成就因而為其所掩。任熊比他大十五歲，為任氏的首
位畫家，聲名頗隆，任薰隨其學畫，故一般記載都將
任薰附於任熊之後，對他的記載也都很簡略。《海上
墨林》只記載：「弟薰，字阜長，以人物花卉擅名於
時。」竇鎮的《國朝書畫家筆錄》（1911年刊）也只
說：「弟薰，字阜長，畫人物師法渭長（任熊），尤
工翎毛花卉。」而其同里任頤（伯年）小他五歲，經
任熊的介紹曾隨他學畫，不久，任伯年赴上海賣畫，
大為成功，一舉而為光緒期間「海派」最知名的畫
家，而任薰之名反而不顯。

　　也許是基於上述的原因，關於任薰的記載實在不
多，盛叔清所輯的《清代畫史增編》（成書於1922
年）有較詳盡的記載：

> 任薰，字阜長，熊弟。工花卉，用筆勁挺，枝
> 幹條暢。人物學兄法，然奇軀偉貌，別出匠心。
> 晚年人物運筆如行草，而精氣愈顯。概由天人俱
> 到，而能臻此者。寓吳門最久，亦著聲大江南
> 北。

　　任薰早年大概以在蕭山的時間為多，此時隨任熊
學畫，以人物畫為主。當時任熊已結識周閑，常往來
杭州、嘉興、寧波之間，任薰可能也隨同前往。一八
五二年，任熊與周閑同赴蘇州，結識了不少吳門文人
畫家，任薰可能也在此時到過蘇州。太平軍起義後，
任薰應該是留在蕭山，直到一八六四年太平天國失敗
後，任薰才遷往蘇州，直到晚年。

　　任薰定居蘇州的原因，在於太平軍作亂前後，江
南文化之風仍以蘇州為盛，得以結識許多文士同好。
當時蘇州最富收藏者，有顧文彬之過雲樓及吳大澂
等，而畫家則有顧澐、吳大澂、陸恢、沙馥、以及常
到蘇州的虛谷等人，其他以詩文見稱者亦不在少數。

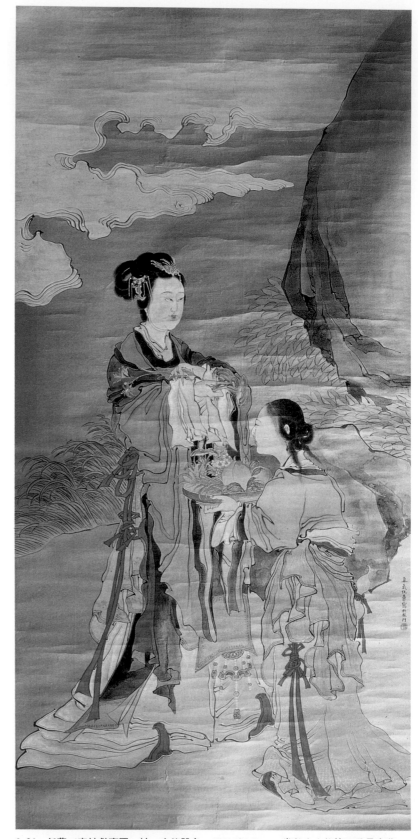

2.64　任薰　麻姑獻壽圖　軸　金箋設色　172×81.5cm　常熟市文物管理委員會藏

2.65　任薰　聶隱娘故事圖　1875　軸　紙本設色

其次則由於蘇州乃紡織重鎮，商賈雲集，亦爲書畫家鬻畫謀生之所，在上海書畫市場尚未取代蘇州之前，仍有不少書畫家寓居此地。

一八八七年，任薰五十三歲時，因雙目失明，無法再作畫，晚年境況淒苦；一八九三年，五十九歲時，病逝於蘇州；是年冬，其子養盦亦卒。據載，其書畫散佚無數，殊爲可惜。

任薰現存的畫作雖然不多，但仍足以呈現其各種題材與作風，使人瞭解其成就。由於任薰後半生多居蘇州，而當地畫壇一向重視技巧，畫作多以工細爲主。「麻姑獻壽圖」（圖2.64）爲任薰最精細之作，描寫麻姑成仙後向西王母拜壽的故事，這是當時祝賀女性生日相當流行的繪畫題材，任薰強調麻姑與西王母面容與衣飾之描繪，線條細微流暢。此外，他對於故事性的題材最爲喜好，「聶隱娘故事圖」（圖2.65）爲其中最佳例子，故事乃根據唐代史籍所載：

> 聶隱娘，唐女俠。貞元中，魏博大將軍聶鋒之女，十歲，有女尼偷之去，授以劍術，既成還家，嫁磨鏡少年。元和間，夫妻之許，節度使劉悟留之左右，後不知所之。

由此可知，聶隱娘爲一奇女子，其身世頗爲離奇，與一般女性完全不同。此畫中，聶隱娘直立於後，持鏡自視，右手攜一孩童，其夫於前面板凳上磨鏡，以此表明她的身世。任薰用精細的筆法描繪此一故事，受到不少友人的讚賞，以致全畫充滿題詩，說明任薰於蘇州頗受當時文人的賞識。

另一件「蕉陰消夏」（圖2.66），爲人物四聯屏的第二幅，寫一文士於花園中納涼，以雙鉤寫蕉葉、水墨寫修竹，筆致細潤，人物與背景之間十分和諧，這兩件作品顯示了他在人物畫方面純熟的技巧。

「竹園高士團扇」（圖2.67）則寫一文士坐於竹椅上，四周爲竹枝所環繞，畫中人物的作風源於陳洪綬。另一張團扇「放風箏」（圖2.68），則代表他受

民間藝術趣味影響的另一種面貌。

由「高士納涼圖」（圖2.69）則可看出，任薰與任伯年之間關係頗深，此作描寫文士坐於石上，觀望左側的竹枝與芭蕉。其文士之作風，與任伯年之人物畫極為接近，惟用筆略細。而竹枝與芭蕉一向用以表徵文人之清雅，此畫之表現亦頗為細膩，接近傳統文人畫的風味，說明他與任伯年粗獷的畫風有很大不同。

在花鳥方面，任薰善以雙鈎法描寫花卉及鳥獸，「蒲塘幽豔圖」（圖2.70）為此類代表，他以勁挺流動的線條，描寫荷花、荷葉由池塘崛起屹立的姿態，極有風趣，所用線條甚為精妙，充分表現高超的技巧，且具有裝飾趣味，這是任薰在花鳥畫方面的特點，與任熊、任伯年相較，也是他的長處。但也有可能是受任伯年的影響，從他晚年的「杞菊貓石圖」（圖2.71）便可約略看出，當時任伯年已成為上海最著名的畫家，任薰此畫顯然是走任伯年的路子——以鬆散的筆觸描繪雙貓及花草石塊，雖然如此，仍較任伯年工整。另一件「紅蓼鵪鶉扇面」（圖2.72），也可看出這種較為鬆散的特質，這可能是因為扇面多為隨意小品，得以發揮個人感受，因此用筆十分自由，以致於鵪鶉幾乎無法辨視，說明了任薰筆法之純熟，可粗可細，亦說明其畫藝之高深。

無論人物、花鳥或山水，任薰一向維持其個人獨特的作風，他在蘇州的環境中，汲取了當地的文化氣習——注重傳統、畫風嚴謹、用筆工緻、設色古豔，為「海派」注入一種新的特質。

2.66
任薰
蕉陰消夏
軸 紙本設色
137.6×37.6cm
石允文藏

2.67　任薰
竹園高士　1876　團扇
絹本設色　26.5cm
香港藝術館藏

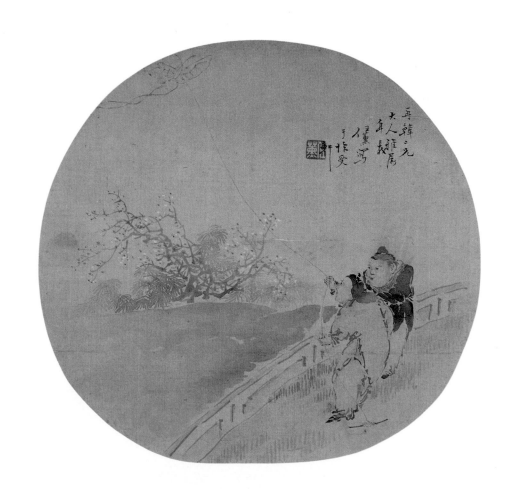

2.68　任薰
放風箏　團扇
絹本設色　28.5cm
香港藝術館藏

2.69

任薰

高士納涼圖　扇面

紙本設色　55×18.5cm

香港藝術館藏

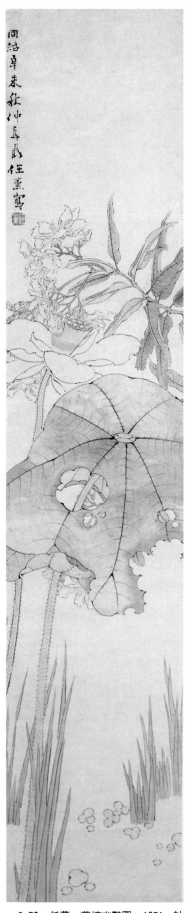

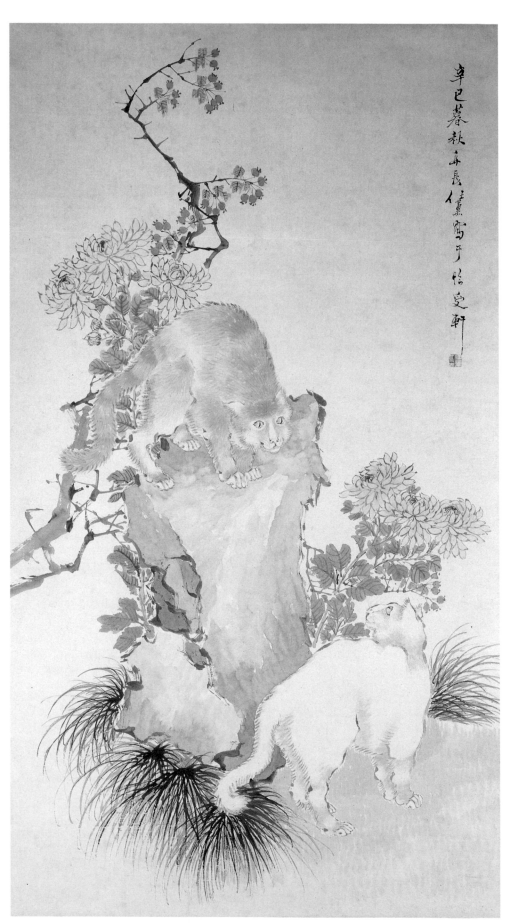

2.70　任薰　蒲塘幽艷圖　1871　軸
紙本設色　101.4×20.2cm　石允文藏

2.71　任薰　杞菊貓石圖　1881　軸　紙本設色　143.9×77.4cm　石允文藏

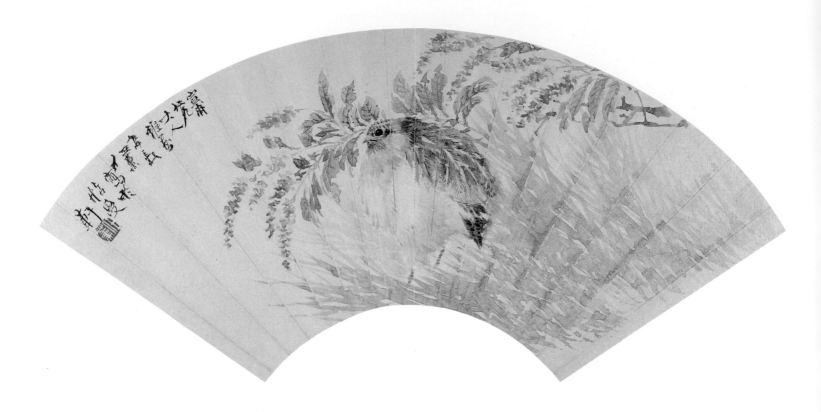

2.72　任薰

紅蓼鵪鶉　扇面

紙本設色　51×19cm

香港藝術館藏

任伯年

任伯年（1840～1895）是海派成就最高、影響最大的畫家，初名潤，更名頤，伯年為其字，又號小樓及次遠，浙江山陰（今紹興）人。其父任鶴聲，字漱雲，係讀書人，能畫，以寫像見長，但以經商為業。任伯年自少即隨父親讀書學畫，亦善寫眞。廿二歲時，太平軍攻取杭州，於戰亂中為李秀成軍隊所執，據說曾命其執掌軍旗，之後的軍旅生活頗為淒苦，直到太平軍離去後才得返家。一八六五年，赴寧波賣畫，遇到族叔任薰，任薰收為弟子，帶他到蘇州學畫，認識了胡公壽、沙馥等人。一八六八年，轉往上海，自此在上海定居，住豫園賣畫。

在上海除了胡公壽外，任伯年也結識不少畫家，如張熊、虛谷等，其中尤以張熊對他的幫助最大，助其建立聲譽，使其得以在上海立足。此期間，與胡公壽過從最密，有不少作品都請他題詩，胡公壽有齋名「寄鶴軒」，任伯年則自號其齋名為「倚鶴軒」。任伯年初時不善山水，胡公壽除為其人物畫補景外，並指點其山水法。此期間，他曾為胡公壽及胡夫人作肖像，「橫雲山民行乞圖」（圖2.73）即為其中一例，這是他現存最早的作品之一，此作將胡公壽描繪成乞梅風雅之士的形象，頭戴草帽衣衫襤褸，背略屈曲，左右各提一竹籃，內有梅花，手持竹竿，作行乞狀。從胡公壽的自題推測，可能是應胡公壽「要求」的命題而作，胡公壽以清高自許，「寄鶴」、「乞梅」皆是標榜甘貧風雅、不流時俗之意。任伯年此時剛到上海定居，並不得意，所以此畫雖寫胡公壽，但也是當時生活潦倒的自我寫照，蔣節於一八七一年題詩於此畫：

> 謂隱者耶，奚必貌其形？謂狷者耶，奚必乞於人？遨遊塵壒之外，棲息山澤之坰，瞭焉眸子而曰乞者，吾知其抑塞磊落之不平。古之君子得其時則駕，不得其時則蓬累而行。然乎？不乎？……」

在風格上，此畫代表任伯年早年描繪實際生活人物之寫眞技法，其人物神情面貌具體可信。

「松下問道圖」（圖2.74）為現存畫作中，較能代表其早年人物畫的作品。描寫三位古裝人物，右為官員，戴頭巾，面向持杖老人問道，旁有童子手持卷軸，故事大概是描寫魏晉時期「石勒問道」的故事。任伯年常以民間故事及神話傳說為主題，畫風多由陳洪綬傳統而來，人物古裝，衣飾古雅，背有松樹及其他大葉樹，均為陳洪綬的仿古作風，這說明他早年在蕭山時，曾受陳洪綬傳統影響，而成為其繪畫的基礎。

花鳥畫在任伯年早年的繪畫發展中影響頗為深遠，在現存的作品中，有二件可以說明他在此一時期的探索。一八七一年所作的「鷹圖」（圖2.75），描寫白鷹獨立松枝，鷹之神態並不特殊，但松枝頗有獨創之處。其主幹自右起，扭轉向左伸展，下面的小樹枝則在構圖上支撐著主幹，形態已具有相當特殊的意味。下半部另有松枝，或成圓形、或成動物形，說明任伯年此時已別出心裁，企圖於松枝的刻畫上，構成新的格局，其求新的意圖已甚為明顯。

其早年另一件「仙鶴壽柏圖」（圖2.76），則可看出任伯年自我風格已逐漸形成，這是一位敏齋先生為其太夫人八十大壽，而委託任伯年所作的祝壽圖。畫中的仙鶴與柏樹均為長壽的象徵，此類畫作在當時的上海相當普遍，是張熊、王禮、任熊等經常採用的題材。任伯年的畫法與人完全不同，其仙鶴立於畫面的右下，身向右，頭向左，呈舉足移步姿態，十分生動，應該是從實際觀察得來。其柏樹則以奇取勝，主幹在左方石上，上方的枝幹環成圈狀，下方一枝則逆繞向左，與左下角的枝幹相連接，虯枝盤結，有鬱鬱崢嶸之勢。此外，左下方的石塊與水仙，也有任伯年個人的風格；若就全畫的經營而言，也可以得知任伯年在三十歲的壯年之時，便已努力創造自我風格，而

此類誇張奇特的手法也成爲「海派」的特點之一。

一八七四年所作的「鍾馗圖」（圖2.77），也可以代表其早年的另一種面貌，「鍾馗」在晚清的上海也是相當流行的題材，可能是由於當時上海「洋鬼子」頗多的緣故，而此一題材他一生也不知反覆畫了多少遍。畫中鍾馗兩眼瞪視，背脊彎曲，左手摟抓小鬼，向前行進，應該是描寫鍾馗醉後的情狀，其用筆一反常見的流利遒勁作風，而以渾厚粗重的線條，盤桓飛動，痛快淋漓。與此類似的還有另一件「魁星圖」（圖2.78），在此也一併列出以作比較。

在任伯年的人物畫中，有描寫一般高士形象者，係承續任熊、任薰一脈而來。其「山水人物扇面」（圖2.79）描寫高士坐於石旁，四周均是巨石和松樹，高士臉孔向左直視，後有童子，似乎在打瞌睡，二人的神情形成很好的對比。這件扇面顯然是爲文人所作，故以高士爲題材。

「群仙祝壽圖」（圖2.80）可視爲任伯年早年畫作之大總結，爲金箋通景巨屛，由十二條幅合成，寫群仙向西王母祝壽，應當是上海富商爲其母親或祖母祝壽，而委託任伯年所作。據推測，此畫原有十六通屛，全畫用工筆寫成，無論人物、宮室、山石、樹木、花卉等，均細心描繪，著色鮮豔，而其筆法、構圖、造形等，均是經由任熊、任薰而來的陳洪綬畫風，爲任伯年一生最大鉅作。

這時，任伯年已在上海成名，此後作畫多用粗筆、淡色，造形奇特，用筆自然，迅速成畫。「三羊開泰圖」（圖2.81）爲其中代表，三羊之結構，蘭草之節奏，大樹之形態，均有個人特色。「風塵三俠」爲其常寫之題材，收藏於香港藝術館的這一件（圖2.82），大概是依典故原意，寫三位俠客於塞外相遇，三人席地而坐，面容各自不同，其左則有二馬一騾，顏色亦各自不同。這種三人三騎的構圖，讓任伯年有很好的機會將二者相互比對，也表現三人在塞外相遇的懇切。另一件掛軸（圖2.83）則代表其後來不同的作風，他在一個狹長的畫面上，完全放棄寫實的意

圖，而專注於構圖、用色及平面設計上；背景並非塞外景色，而是城市景色。就此而言，任伯年已從眞人實景的描寫，轉變成完全注重於畫面、色彩、線條、事物形式的變化，係以裝飾性爲主，而成爲「海派」重要的表現特色。

任伯年的另一特色，就是融入民間風味，這也是海派的特色之一。台北故宮博物院有一件「賣肉圖」（圖2.84），係爲同類題材的數件之一，其中有一件作於一八八一年，因此我們所選的這一件有可能也作於同年。畫中描寫老翁攜一小兒來至賣肉攤，桌上有豬頭及半隻豬肉，後有賣肉漢正持一秤在稱豬肉，另有鬍鬚滿面的壯漢，立於一旁與之交談，這種描寫小市民生活情態的題材，正是任伯年畫藝的特色。他將一般市井人物描繪成有如英雄般的風味，合雅俗而爲一，成爲「海派」畫風的榜樣之一。與此作風相關聯的有「把酒持螯圖」（圖2.85），此爲橫向構圖，所寫似爲中秋饋贈禮物，右起有三隻煮熟的紅蟹橫陳於桌上，後有酒壺，再後則有花籃，菊花數枝由左伸出。這種題材是江南生活的寫照，也表現了民間的風味，任伯年將各種不同顏色、形狀的物品，置於同一構圖上，而能使之相互輝映，充份表現其才能所在。

有關民間題材的作品，亦可見於「養鴨人家圖」（圖2.86），畫中描寫童子立於小舟上，手持竹竿趕著蘆葦中的一群鴨子，爲其晚年之作，用筆較爲自由，而這種描寫一般民間活動的題材，也正代表著「海派」的標準作風。

一八八六年所作的「幽鳥鳴春」（圖2.87），可視爲海派的一種總合，六隻鳥立於巨石上，下有數株桃花盛開，畫上自題如下：

　　積雨初霽，晴氣欲暄，幽鳥鳴春，几硯適然，
　對景寫生，似南田老人遺法也。

此畫之用筆、著色頗爲自然、獨特，有新的格調，與清初惲壽平等人之花鳥截然不同，表現雨過天青、春到人間的喜訊，十分盡意。

其人物畫可以見於「人物圖」（圖2.88）一作，

畫中主角爲中年男子，其後童子身負卷軸回首顧盼，前有二童子嬉戲。人物造形仍有部份陳洪綬畫風，但面容較爲寫實，全畫有一種詼諧幽默之感，這也是集海派人物畫之大成，而成爲一種新的作風。

「吉金淸供圖」（圖2.89）爲海派繪畫的另一種特色，它反映了上海的新趣味。用拓印的方法，將春秋時期靑銅器的形狀及銘文印於畫上，然後添上梅枝、牡丹、玫瑰等花卉。這種擺設，使各種花卉顯得更爲古雅，也反映了晚淸考古之風與大量出土靑銅器之研究。

任伯年的畫作以人物、花鳥居多，但也曾作山水，據載，他是到上海受胡公壽指點之後，才開始作山水畫。早年的山水多以輕快簡筆、構圖活潑爲主，近乎胡公壽畫風，「秋山策杖圖」（圖2.90）即爲此類畫作代表。另一件「仿藍田叔山水」（圖2.91），雖受藍瑛晚年山水影響，但也表現個人山水畫之長處，寫大樹數株，中有小溪流下，用筆快捷，以筆法爲表現之基礎。另有「陔蘭草堂圖」（圖2.92）爲其晚年山水畫代表，草草數筆，寫一文士獨坐草廬中，畫中之遠山、樹、草、籬笆等，均用快筆鈎成，但亦能達其意，繼承了文人畫的傳統。

此外，他也用同樣筆法描寫一般民間生活，自然而又幽默，可見於「柳塘放鴨」一頁（圖2.93），他以輕輕數筆，描寫童子持桿插入水中，乘船渡河，童子之動作與容貌，充分表現了幽默感，代表海派從民間生活取材，而用文人畫手法畫出，成爲任伯年藝術的另一種面貌。此畫作於一八九〇年，爲其晚年成熟之作，故簡潔數筆，便足以代表其個人作風。

任伯年晚年常與吳昌碩往來，吳昌碩以金石書法聞名，並曾任官，後棄官至上海以鬻畫維生。本來吳的書香世家背景與任伯年並非同好，但一八七八年兩人結識，而成爲莫逆之交。據傳，吳昌碩初以篆籀筆法繪畫，苦無師承，經高邕的介紹，求敎於任伯年，任伯年除了指點他之外並加以鼓勵，使其得以掌握繪畫的技巧。

從一八八八年八月任伯年所畫的「酸寒尉像」（圖2.94），可以看出他們兩人之間的情誼，畫中吳昌碩頭戴圓紅纓官帽，身著葵黃色長袍，外罩烏紗馬掛，腳穿官鞋，雙手合攏作拱狀，吳昌碩內心似甚悲愁。他自己在畫上題長詩曰：「山陰子任子……寫此欲奚爲？憐我宦情苦，我昔秀才時，食貧未敢吐，破綻儒衣冠，讀書守環堵，願言竊微祿……。」如前所述，吳昌碩曾經擔任官職，但並不順利，棄官到上海以賣畫維生，因此以「酸寒尉像」爲畫名，也表明了任伯年的幽默感。

同年秋，任伯年又爲其作「蕉陰納涼圖」（圖2.95），與「酸寒尉像」相對照，吳昌碩於前畫似甚侷促寒酸，在此畫中，則坐於竹榻上，上身裸露，左手持芭蕉扇，悠遊自在。數年後，吳昌碩於畫上題詩曰：「天游雲無心，習靜物可悟……不如歸去來，學農還學圃……靑山白雲中，大有吟詩處。」詩中他以陶淵明自況，而此畫正是吳昌碩此時無官一身輕、心寬體胖的寫照。此外，這是一幅見證任伯年與吳昌碩深厚情誼之作，也是任伯年人物畫的精品。

任伯年與吳昌碩的不同之處在於，吳昌碩先由金石而入，再而書法，繼而繪畫，三者造詣均高，且其繪畫上的成就，亦得助於金石方面的修養；任伯年則純爲畫家，雖亦能詩、書，但畫上大都無題詩，故精力完全集中於繪畫。吳昌碩之題材以花卉爲主，任伯年取材則甚廣，旣寫古人故事，又寫今人肖像，其花鳥題材也頗爲廣泛，「四君子」、「歲寒三友」之外，牡丹、荷花、水仙，以至於蔬菜、瓜果等，目之所見，無不可入畫，此外山水亦多。他旣能工細又能豪放，在構圖、著色、筆法上，均有不同的造就。海派的畫家，從張熊、王禮、朱偁、任熊、虛谷、任薰等，到了任伯年，則完全確立了基本的風格，一方面吸收文人畫的傳統，另一方面又吸收民間畫的作風，亦古亦今，雅俗共賞，形成一種新的畫風，可說是晚淸上海社會的產物。而任伯年的傑出成就，堪稱晚淸畫壇之巨擘。

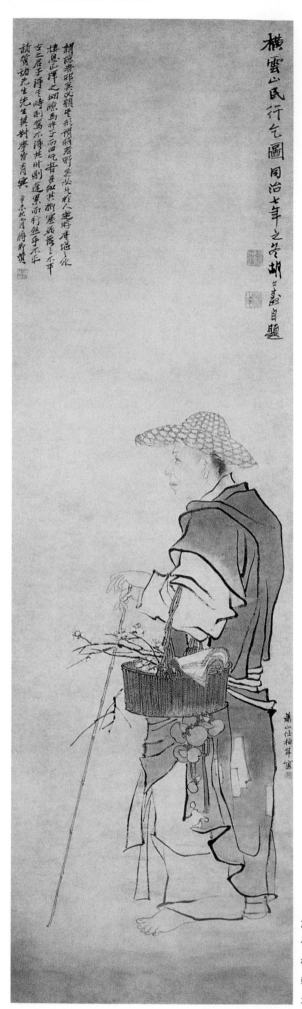

2.73
任伯年
橫雲山民行乞圖　1868
軸　紙本設色
北京中央美術學院藏

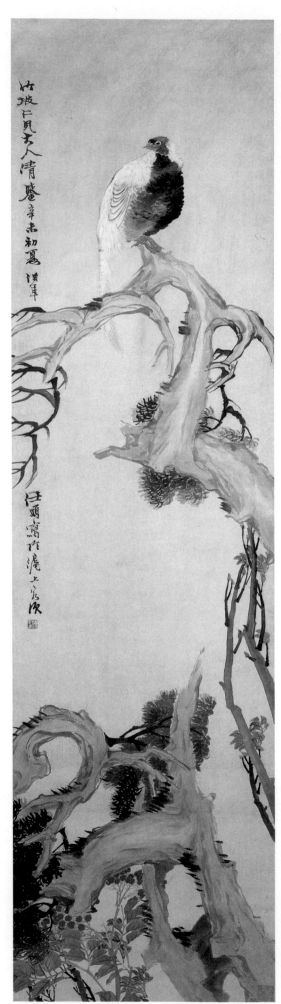

2.74
任伯年
松下問道圖　1867
天津藝術博物館藏

2.75
任伯年
鷹圖　1871
軸　紙本設色
香港黃仲方藏

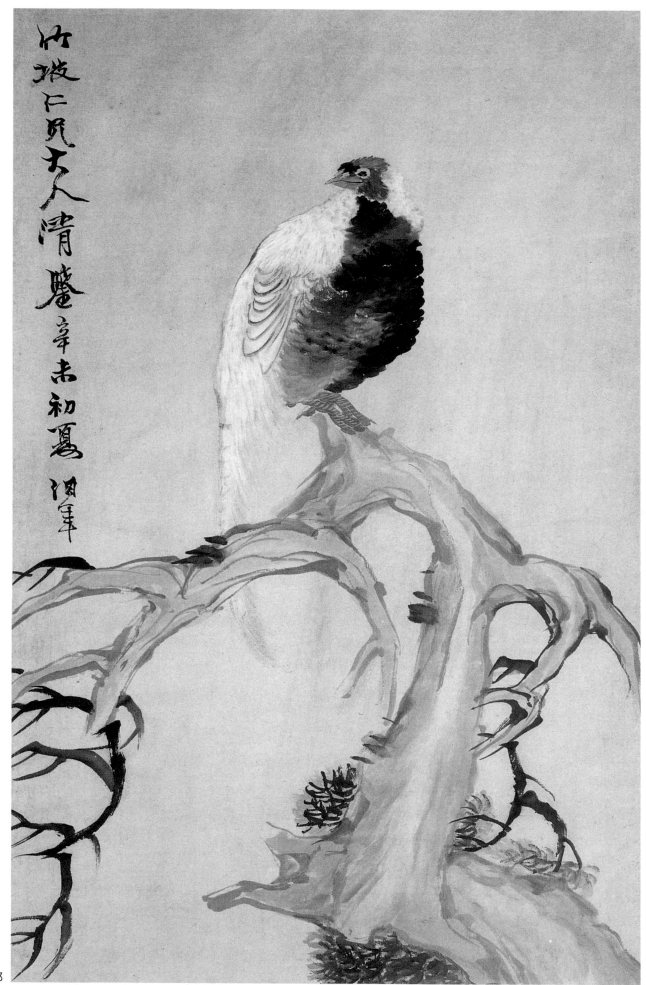

圖2.75局部

2.76
任伯年
仙鶴壽柏圖　1873
軸　紙本設色
南京博物館藏

2.77
任伯年
鍾馗圖　1874
軸　紙本設色
北京中央美術學院藏

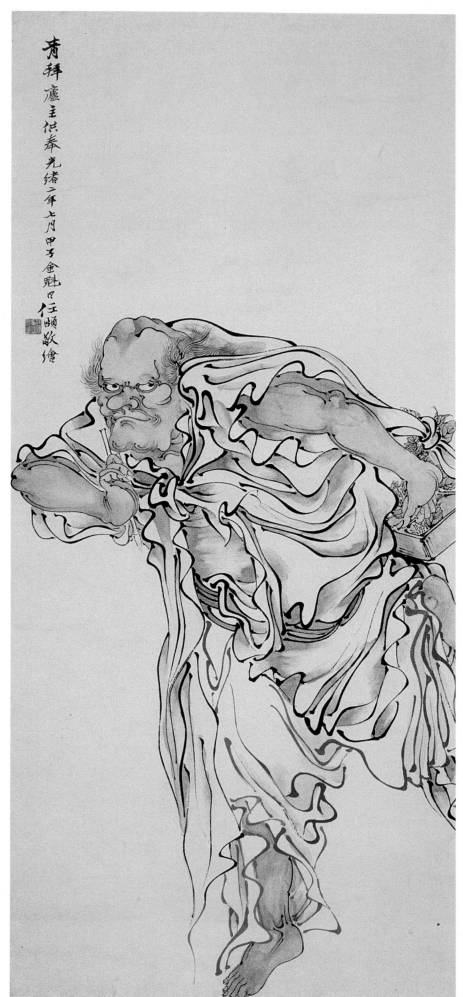

2.78
任伯年
魁星圖 1876
軸 紙本設色

2.79　任伯年

山水人物　扇面

金箋設色　19.5×55cm

香港藝術館藏

2.80　任伯年　群仙祝壽圖　十二屏　1878　軸　金箋設色　中國美術家協會上海分會藏

2.81
任伯年
三羊開泰圖　1878
軸　紙本設色
香港私人藏

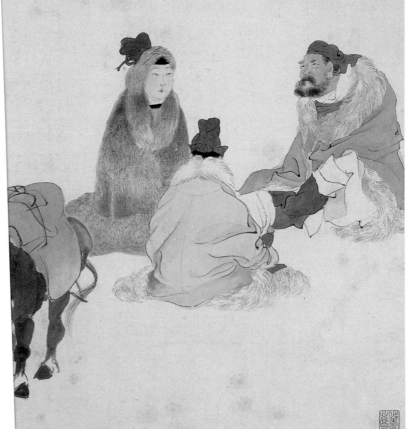

2.82　任伯年　風塵三俠　1887　軸　紙本設色　46×65cm　香港藝術館藏

廣告回函
台灣北區郵政管理局登記證
北台字第5989號
免貼郵資

石頭出版股份有限公司　收

台北市敦化南路二段67號20樓

106

姓名：
地址：
　　　縣市
　　　鄉鎮
　　　市區
電話：
路（街）
段　巷　弄　號　樓

2.83 任伯年 風塵三俠 1880 軸
紙本設色 122.7×47cm 上海博物館藏

2.84 任伯年 賣肉圖 軸 紙本設色 台北故宮博物院藏

2.85　任伯年　「雜畫卷」之一──把酒持螯圖　1882　紙本設色　天津藝術博物館藏

2.86　任伯年　養鴨人家圖　軸　紙本設色　46×67cm　香港藝術館藏

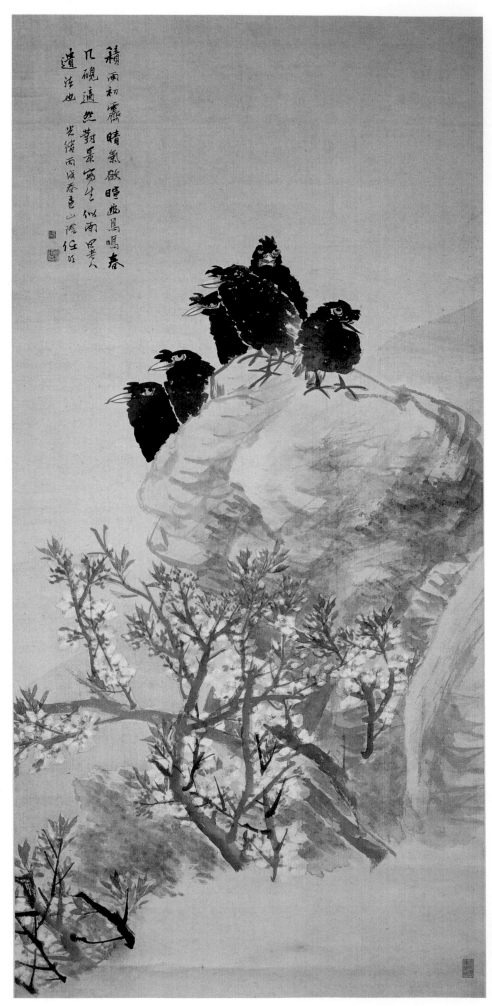

2.87
任伯年
幽鳥鳴春　1886
軸　紙本設色
南京博物院藏

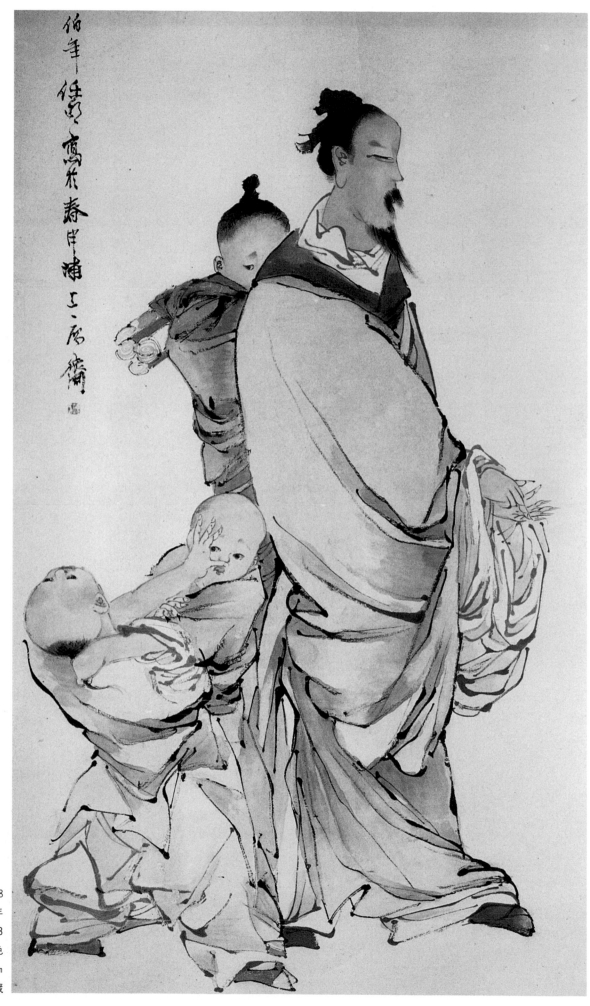

2.88
任伯年
人物圖 1883
軸 紙本設色
135×66cm
新加坡陳之初舊藏

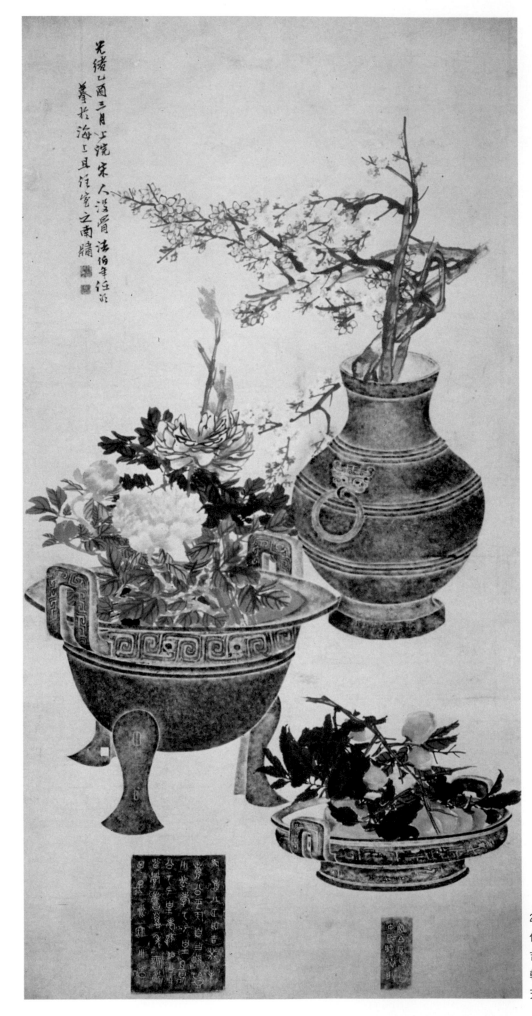

2.89
任伯年
吉金清供圖　1885
軸　紙本設色
天津藝術博物館藏

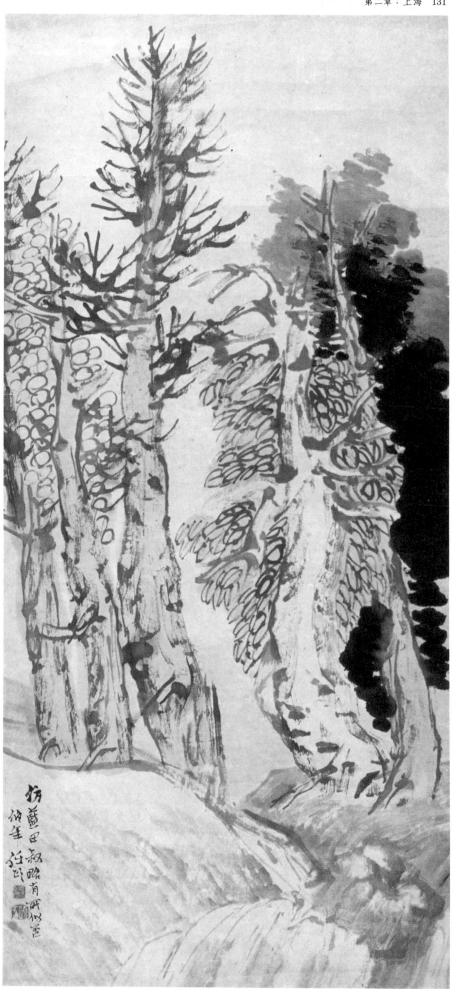

2.90　任伯年　秋山策杖圖　1876　軸
紙本設色　天津藝術博物館藏

2.91　任伯年　仿藍田叔山水　軸　紙本設色　天津藝術博物館藏

2.92　任伯年　陔蘭草堂圖　1884　冊頁　香港黃仲方藏

2.93
任伯年
柳塘放鴨　1890
軸　紙本設色
132.7×65.6cm
石允文藏

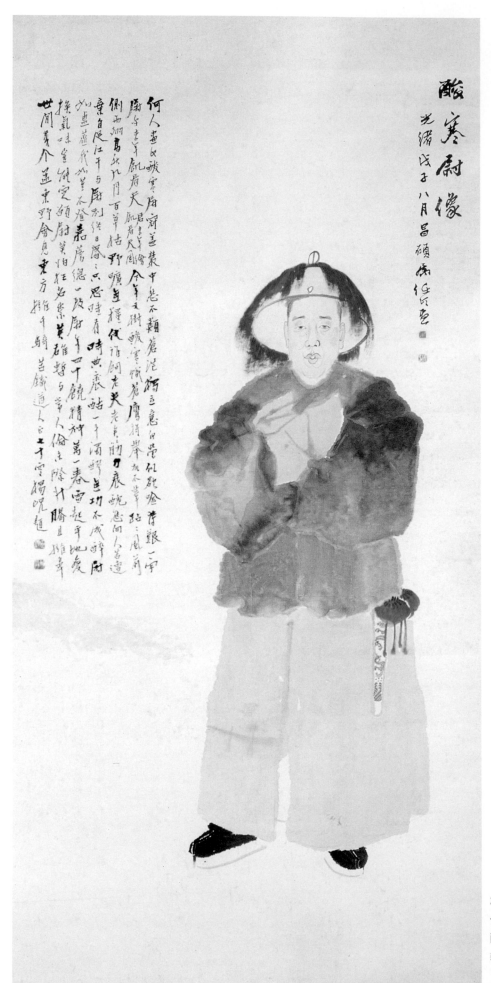

2.94
任伯年
酸寒尉像　1888
軸　紙本設色
164.2×77.6cm
浙江省博物館藏

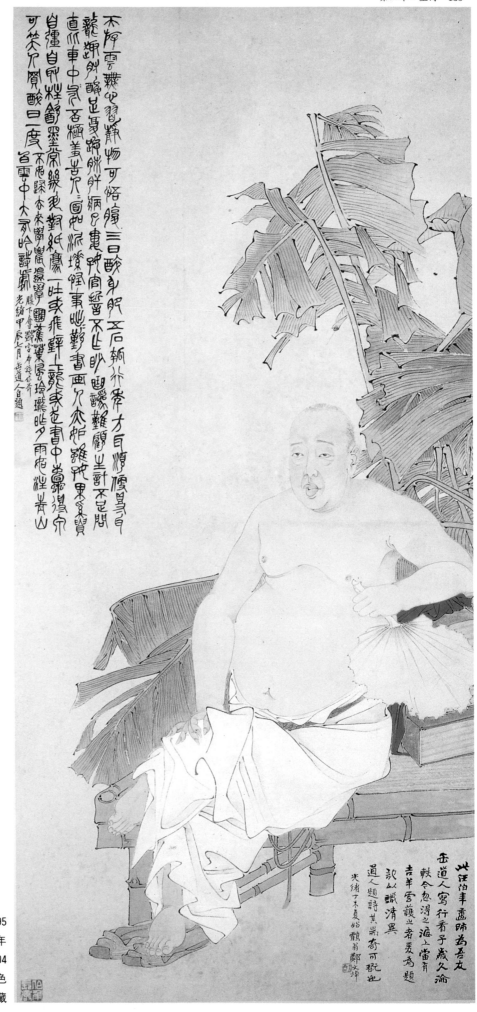

2.95
任伯年
蕉陰納涼圖　1904
軸　紙本設色
浙江省博物館藏

任預

「四任」之中最年輕的是任預（1853～1901），字立凡，浙江蕭山人，是任熊的兒子。任熊逝世時他僅四歲，因此並未受到父親直接的影響，有些記載則說「少即懶嬉，不肯學畫，熊以爲恨」，似乎並不可信，四歲孩童何以知其才能。觀其畫風，似乎也未受到族叔任薰及族兄任伯年影響。據《中國美術家人名辭典》記載：

> 及熊歿，遺稿盡爲倪田所得，立凡轉自別家借臨，然亦不肯竟學。其畫純以天分，秀出塵表，正如王謝子弟，雖復拖沓奕奕，自有一種風趣，筆墨初無師承，盡變任氏宗派。

雖然一般人都認爲他繼承了其他「三任」的衣鉢，其實他博容廣採，而逐漸形成個人強烈的風格。他擅作人物、花卉及山水，其中以山水最爲出色，畫風接近文人畫派，多作仿古但又有創新。在「天池聽泉圖」（圖2.96）的題識中，他雖然自稱「略擬柯九思法」，但實際卻看不出柯九思的面目。雖然他用傳統文人畫的筆法，卻十分新穎，畫中運用了許多平行的線條畫山、畫石、畫樹木；而在構圖上，他將遠山挪前，意不在表現畫面深度，而重視筆墨形式，筆觸多作平行動向，有較強的節奏感，這是任預山水畫常見的作風，也是《海上墨林》所謂的「山水別闢蹊徑，疏懶落拓」，可能略有胡公壽的影響。

另一件「石室參禪圖」（圖2.97）是一幅很長的掛軸，畫面自上而下均爲山石所占據，嶙峋牙錯，皴染幽深，中留岩孔，透見虛空，構成別有洞天的奇境；下半靠右之岩洞中，有紅衣僧人坐禪，其前則有綠色樹叢，下有流水，俱以鈎勒塡色寫出，與背景相互對照，而其比例、色彩之反差頗爲強烈。其自題「仿宋人粉本」，其實大半是獨創的畫風，《清代畫史增編》所云「山水幽深蒼鬱，風韻天成，上比新羅（華喦），近類南湖（楊伯潤）」，或即指此。

任預的人物畫可見於「無量壽佛」（圖2.98），寫紅衣羅漢伏坐於古木中禪定，樹幹奇偉，屼崌如太湖石，面部作凹凸烘染，童顏鶴髮，其背後爲濃密之綠葉，以夾葉法寫出，可見陳老蓮筆意，而誇張又過之。

任預的才能，一般都說常爲其他三任所掩，其實他有個人的面目，而且獨創很多。晚年的一件山水人物冊，即可得見，其中一頁「鴛湖打槳」（圖2.99），寫一少女搖船於湖上，兩旁樹叢圍繞，畫法新穎，富有詩意。有人以爲四任之中，任預比較接近文人畫傳統，而少海派習氣，於此亦可得見。

任預之疏懶成性，各家記載甚多，《中國美術家人名辭典》曾載一軼事如下：

> 胥口張氏嘗邀至其家，爲畫長卷，經年始竣。然懶病不改，非極貧至窘不畫，亦不肯通幅完好，非詣有所弗至，性使然耳，得者轉稱爲奇構。

可見他不輕易下筆，而每一畫成，俱見其性情，不同凡響。從這三件作品可以看出，他雖生於其他「三任」之後，但畫藝不爲所掩，且有其獨創性，在晚清的畫史上應有其地位。

2.96
任預
天池聽泉圖
軸　紙本設色
177.7×94.6cm
石允文藏

2.97　任預　石室參禪圖　軸　紙本設色　114×39.1cm
紐約大都會博物館藏

2.98　任預　無量壽佛　1883　軸　紙本設色
上海文物商店藏

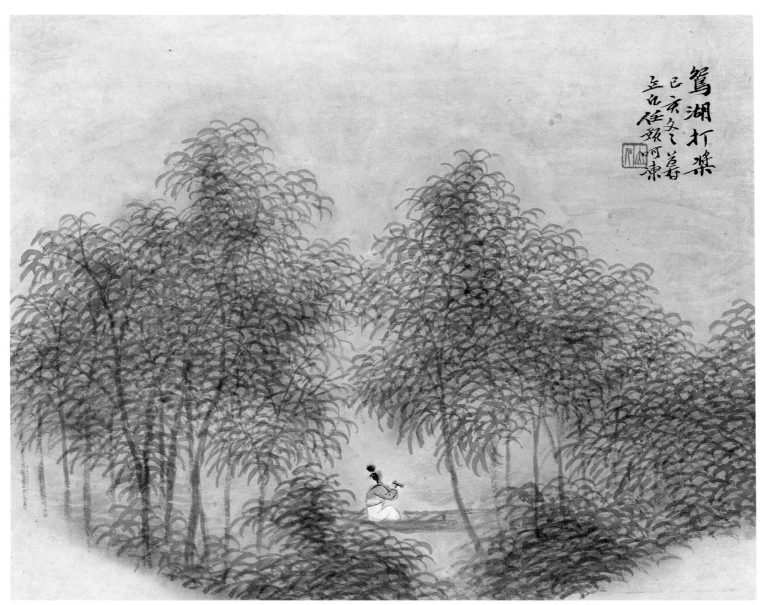

鴛湖打槳
己亥冬之暮春
立五任頤阿康

2.99　任預　山水人物冊——鴛湖打槳　1899　冊頁　紙本設色　石允文藏

倪田

　　受任伯年影響最大的是倪田（1855～1919），初
名寶田，字墨畊，又號璧月盦主，揚州人。自幼無以
爲生，爲揚州知名畫家王素所收留，爲其磨墨洗硯，
倪田潛模王素之畫，王遂傳授之。王素以人物畫得
名，尤其擅寫兒童畫題材。倪田學王素後「人物、仕
女及古佛像，取境高逸」（《海上墨林》），亦以人
物畫見長。

　　從倪田早年的「人物册」即可明顯看出王素的影
響，其中一頁（圖2.100）描繪孩童於屋外玩耍的情
景，畫中兩個孩童用手頂住風竿，此即王素的基本作
風，也是乾隆時期揚州畫家華嵒的傳統，又兼有民間
畫的風格，此爲倪田早年的方向。此外，另有一頁
（圖2.101）以文人爲題材的作品，在此也一併列出。
之後因倪田假王素之畫，爲王所指責，乃赴上海謀
生。

　　《海上墨林》記載，倪田最大的轉變是：「光緒
中至滬，佩任頤畫，參用其法。」「光緒中」應指一
八九〇年左右，當時任伯年已甚有名氣，倪田初到上
海，在豫園萃秀堂前設攤賣畫，見任伯年之畫，隨而
喜之，不久即與任伯年交往密切。《中國美術家人名
辭典》記載如下：

　　（任預）少即懶嬉，不肯學畫，熊以爲恨。及
　　熊歿，遺稿盡爲倪田所得。

　　如前所述，此一記載與事實有所出入，任熊去世
時任預才四歲，倪田亦僅兩歲。後來倪田到蘇州（大
約於一八九〇年前），與任熊的夫人結識，得過一些
畫稿，但此後倪田即居上海，力學任伯年，畫風逐近
任伯年。一八九五年任伯年去世後，倪田似乎便繼承
了他的衣鉢。

　　《海上墨林》記載倪田的晚年如下：「光緒中至

2.100　倪田　「人物册」之一　1890　册頁　紙本設色　21.5×32.3cm　香港藝術館藏

滬，佩任頤畫，參用其法。水墨巨石，設色花卉，腴潤遒勁，擅勝於時，並工山水。寓滬鬻畫垂三十年。」該書出版於一九二○年，稍後的《清代畫史增編》記載略異：

> 光緒中，見任頤畫，遂參用其法。凡山水、人物、仕女、佛像、花卉皆能窮其形似，與任伯年相抗衡。其賦色，用筆腴潤，透逸脫盡凡工，亦近時傑出，寓滬鬻畫垂三十年。

這二則記載雖略有出入，但均提及倪田在上海活動約三十年。

從倪田的「羲之書扇圖」（圖2.102）可以看出，他受任伯年的影響頗深，此畫以王右軍爲老婦書扇的故事爲題材，由於是魏晉時代的故實，遂沿用任伯年受陳洪綬影響的仿古風格。人物以工筆，背景樹石均有古風，且著色較爲鮮明，並有幽默意趣，但樹石之

用筆較爲自由。這種工筆與豪放筆法參差的作風也是「海派」的特色之一，肇始於任伯年。

「雙馬圖」（圖2.103）也是倪田初到上海不久，仍受任伯年影響的作品。畫中雙馬立於土坡上，一灰，一赭；一頭向上，一頭向下，互成對比。前有草苔，後有大樹，以粗筆淡墨描繪，大致均從任伯年畫風而來，惟其技巧未若任伯年純熟。

入民國後，倪田已是「海派」的中堅人物，享譽甚高，已有個人風格，「春風得意圖」（圖2.104）即代表其融匯諸方因素，而自成一家的結晶。全畫描寫放牧之景，牛在吃草，而牧童放著風箏，怡然自得。其畫牛之法係由任伯年而來，牧童則與王素傳統有關，其餘左右樹木，近處巨石、遠山、近山均以快筆畫成，雖受任伯年影響，但其題意與表現則均爲個人作風。

2.101　倪田　「人物册」之二　1890　册頁　紙本設色　21.5×32.3cm　香港藝術館藏

倪田的畫作以人物、動物、山水居多，偶作花
鳥，亦多由任伯年而來。「午瑞圖」（圖2.105）係標
準的「海派」題材，描繪數種象徵祥瑞的花果，如芙
蓉、枇杷等，畫中芙蓉插於白花瓶，枇杷則置於竹籃
中，一直一橫，一白一黑，形成對比，其間又有紅花
斜放，將全畫連貫和諧，通幅構圖簡潔，筆法流暢，
既有任伯年的影響，又有個人意趣。

倪田可以說是「海派」最後一位代表性的畫家，
但由於畫風主要因襲任伯年，成就自然為其所掩，未
能獨樹一幟。然其才能、技巧頗高，且能工能放，是
位高產量的畫家，在晚清畫史上亦應有其地位，不容
忽視。

除以上提及的畫家之外，「海派」尚有許多畫
家，據《海上墨林》記載，有數百人之多。本章未詳
盡討論而值得一提的是，曾赴日本且在日本頗具影響
力的兩位畫家：一位是王寅（光緒間人），字冶梅，
以字行，以畫梅得名，並工人物、山水、木石、禽
鳥、蘭竹，其畫在日本流傳甚廣。另一位是胡璋
（1848～1894），字鐵梅，安徽桐城人，亦以畫梅得
名，遊日後畫名甚噪，影響頗大。除此二人之外，任
伯年的學生徐祥（光緒時人），字小倉，上海人，初
學於錢慧安，後師任伯年，花卉、人物均佳。又任伯
年之友人高邕（1850～1921），字邕之，杭州人，曾
官江蘇縣丞，後居上海，工書法，偶作畫，頗具個人
風格，一九〇九年擔任豫園書畫善會會長。又有舒
浩，字萍橋，浙江寧波人，工人物、花鳥、山水。

2.102
倪田
羲之書扇圖　1894
軸　紙本設色
石允文藏

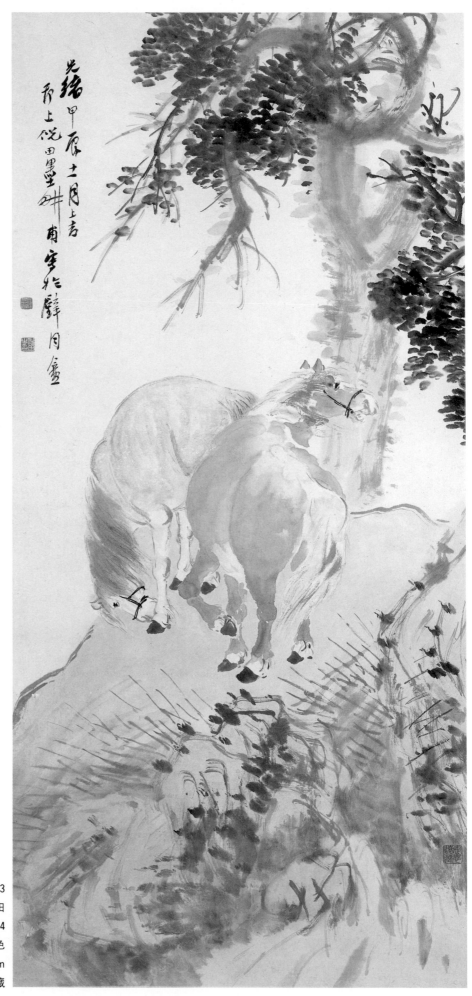

2.103
倪田
雙馬圖　1904
軸　紙本設色
108.9×49.7cm
紐約大都會博物館藏

2.104
倪田
春風得意圖　1916
軸　紙本設色
136.8×66.5cm
石允文藏

2.105
倪田
午瑞圖 1914
軸　紙本設色
143.8×46.9cm
石允文藏

第五節 仕女故事畫

一般來說，清朝的繪畫在董其昌南北宗理論的影響之下，以山水為盛，加上四王、吳、惲以及明末遺民畫家的表現，山水畫成為文人畫的主流，至晚清而不衰。其次，花鳥畫亦盛，最初由宮廷提倡惲南田沒骨派，後來揚州八怪推崇寫意，而晚清的上海社會更需求此一題材，因而花鳥畫大興，尤其「海派」畫家多以花鳥畫為主，重要的畫家如趙之謙、「四任」、吳昌碩等，均以花鳥畫見長。人物畫雖然在清代未成為主流，但康熙、乾隆年間，宮廷內有數位畫家以記錄皇室活動為主，揚州亦有少數畫家兼擅人物畫，如金農、黃慎、華嵒、羅聘等，而到了晚清，由於上海社會之需求，人物畫更有了新的發展。

由於商業社會的影響，晚清的人物畫有以下幾個比較特殊的發展：一是肖像畫的興起，清代肖像畫家繼承晚明曾鯨的作風，早期有禹之鼎以行樂圖聞名，乾隆以後，郎世寧帶來西方的技法，注重寫實。到了晚清，尤其在租界區開闢之後，肖像畫日受歡迎。二是仕女畫的流行，此類多寫大家閨秀，與日本浮世繪之專寫青樓少女不同，但同樣是商業社會的產物。三是故事畫的盛行，此類題材為民間流傳下來的傳統，描寫日常之實事與人物，在報紙畫報刊行之後，更加推廣了此類題材之發展，如《點石齋畫報》即為其中一例。四是佛教、道教及其他民間信仰所衍生之宗教性繪畫。綜此而言，西方的影響與民間的傳統，是晚清人物畫再興的兩個主要原因。

「海派」畫家對人物畫均有相當的喜好，尤以來自紹興蕭山之任氏諸家，他們在成為職業畫家後，均學會寫像，而且都受陳洪綬影響而形成特殊的風格，任熊、任薰、任預之人物畫即從此一傳統而來。其次，「海派」畫家也都兼擅人物、佛道、花卉、鳥獸及山水等，因此本章雖然只討論一些仕女人物畫，但實際上，這些畫家多能兼寫其他題材。

清代仕女故事畫主要有兩種題材，一是描寫小家碧玉，另一則為故事畫；前者多與文人家庭有關，後者則源自民間傳統。乾嘉之際，有二位專以仕女畫聞名的畫家：一是余集（1738～1823），字蓉裳，號秋室，浙江杭州人，一七六六年進士，官至待講學士，工山水、花卉、禽鳥，但尤以仕女畫著名於京師。另一位是改琦（1773～1828），字伯蘊，號七鄉，松江人，專畫人物，尤以仕女為佳。二人除了畫之外，亦工詩詞，並有文集傳世。至於故事畫方面，則起於乾隆時代二位來自福建的揚州畫家——黃慎（1687～1768）及華嵒（1682～約1762），他們都專精於故事性的繪畫。而這二種題材的繪畫傳統，到了晚清都流傳到上海。

費丹旭

晚清時期，費丹旭（1801～1850）繼承了余集和改琦的傳統，其字子苕，號曉樓，浙江湖州人。家中繪畫淵源頗深，父親乃乾隆時期畫家沈宗騫之門生，但由於社會地位不高，家中生活窘踞，費丹旭長成之後，需以賣畫謀生，遂到處流浪以求生計。他從湖州到杭州、海寧、上海、蘇州、嘉興、紹興，以至於廣東和福建，其中以杭州所停留的時間最長。後來因結識湯貽汾，受其推薦，而成為富家文人汪遠孫之長期座上客。汪家所收藏之珍本圖書及書畫甚豐，又喜與文士交遊，故時有雅集，因而結識許多文人雅士。「東軒吟社圖」（圖2.106）即為此一時期鉅作，係奉汪遠孫之請而作，描繪一八二四年於杭州所創立之詩社──「東軒吟社」，該社會員共七十六人之多，但此圖僅描繪出二十七人，當為費丹旭生平最長的一幅。全畫以庭園為背景，中為東軒，會員分布於畫中各個角落，或站或坐，均面向觀眾，所作之人物均甚肖似，為其肖像畫力作，此處僅以局部作為代表。

費丹旭之畫作以仕女畫最為著名，「百美圖」（圖2.107）即為此中代表。該畫係紙本白描，畫中美人均細心鈎勒，而室外景物及家中陳設，如太湖石、家具等，均頗見功力，為表現其技巧之最佳力作。畫中百位美人，分別參與琴、棋、書、畫等文人家庭常見之消遣活動，而此類題材係源自明代仇英等畫家，費丹旭繼承此一傳統，將各個美人之神情與姿態充分呈現出來，而此白描畫法亦為其特色之一。費丹旭一生也畫過不少插圖，如「紅樓夢人物圖像」及「陰騭文圖證」等，後者係木刻插圖畫，共八十七幅，由當時雕工自一八四八年始，按其白描原作刻成，全畫計有兩百多位人物，在造形上，將一般生活以至於陰間人物全都描繪而出。

「秋風紈扇圖」（圖2.108）可與上列二畫形成對比，此畫構圖極為簡潔，寫一小家碧玉，身材消瘦，手執紈扇，倚柳樹而立，上為柳枝，下為仕女，畫中充滿了詩意。最妙的是，這位美人背對著觀眾，引人暇思。費丹旭這種作風，與一般以寫照而知名者完全不同，《海上墨林》記載其「工寫照，尤精仕女，旁及山水、花卉，一以輕清雅淡之筆出之。」此或即為「秋風紈扇圖」之寫照；同書又云：「道、咸間寓滬甚久。」其實費丹旭一生主要活動的地區為杭州，但由於其仕女畫名聲甚著，尤其符合上海商業社會之需求，故在上海亦頗具影響力。

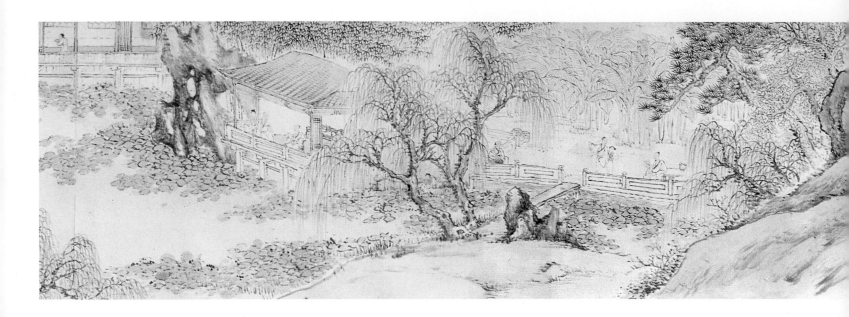

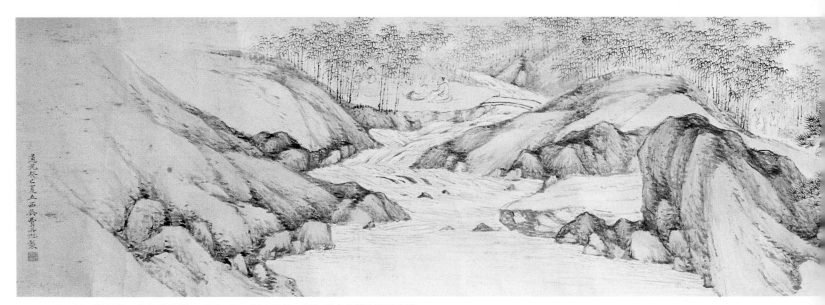

2.106　費丹旭　東軒吟社圖　1833　卷　紙本設色　浙江省文物管理委員會藏

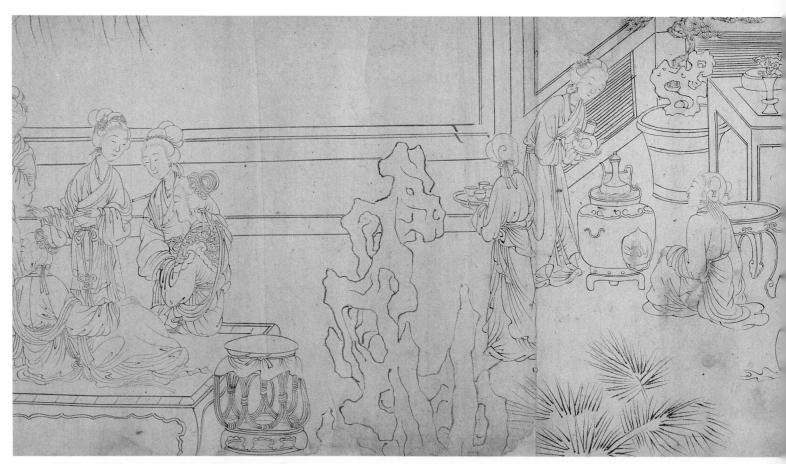

2.107 費丹旭 百美圖 卷 紙本水墨 美國ROY PAPP藏

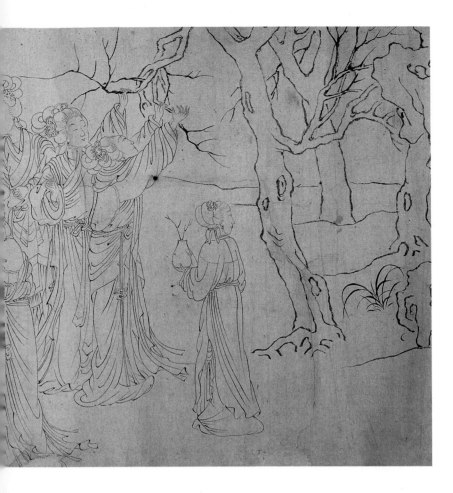

2.108　費丹旭　秋風紈扇圖　軸　紙本水墨
149.8×44.5cm　上海博物館藏

王素

　　王素（1794〜1877）對上海仕女故事畫之發展亦
頗具影響。其字小梅，晚號遜之，江蘇揚州人。他繼
承了乾隆時代揚州人物畫的傳統——特別是華喦的畫
風，《中國美術家人名辭典》中記載：「凡人物、花
鳥、走獸、蟲魚，無不入妙。……自悔書拙，每晨必
臨數百字，至老無間。」亦精篆刻，效法漢印，但一
生僅以畫名。

　　王素一生均居於揚州，僅於一八五三年太平軍攻
陷揚州時，逃至邵伯，後又轉往郭村，逾年始返。
《海上墨林》雖未記載這位畫家，但他對上海畫壇有
相當的影響，其門生倪田即成爲「海派」後期重要的
畫家，將其畫風介紹到上海。

　　「嬰戲圖」即可代表王素之作風，其中「錦街賽
燈」（圖2.109）與「臂舞風竿」（圖2.110）兩頁，運
用流利之筆法，描寫兒童天眞爛熳的各種情態，這種
作風係受華喦之影響，但是王素又經由自己的觀察構
思，將兒童的神情很自然地呈現出來。

　　王素的「琵琶仕女」（圖2.111）雖與費丹旭的
「秋風紈扇圖」採用同樣的題材，但卻有不同的表
現。費丹旭的畫作十分簡潔，富有詩意，王素則注重
敘事，且以不同之技法描寫。

　　「東山報捷圖」（圖2.112）爲王素故事畫之代
表，描寫東晉大臣謝安，抗拒前秦符堅入侵之史實，
即歷史上著名的淝水之戰。晉軍以數萬之軍擊退前秦
百萬大軍，全憑謝安之謀略。畫中描寫謝安正襟危
坐，與友人張元下棋之情景，此一題材曾有許多畫家
描寫過，爲民間頗爲流傳之典故，王素遂以此爲題。
此畫描寫故事中的兩個情節，首段在畫面的左下方，
描寫使者奔馬報捷；第二段則置於畫面中間偏右，描
寫謝安與張元於室內對弈，使者下跪報捷，謝安靜聽
之，棋友張元亦轉頭關照。其人物描寫生動，屋宇、
籬笆、梧桐樹及太湖石等環境之描繪，亦交待清晰，
有條不紊，足以說明王素人物畫之技巧。

　　王素爲晚清揚州最知名的畫家，揚州於乾隆時期
書畫鼎盛，爲全國中心，嘉慶、道光期間，由於失去
轉運貨物的主導地位，其重要性爲上海所取代。而當
虛谷與倪田等畫家轉往蘇州及上海後，王素便成爲揚
州僅存的畫家之一。其人物故事畫技巧尙佳，但無明
顯新意，且氣息較俗，反映了揚州文化之沒落。

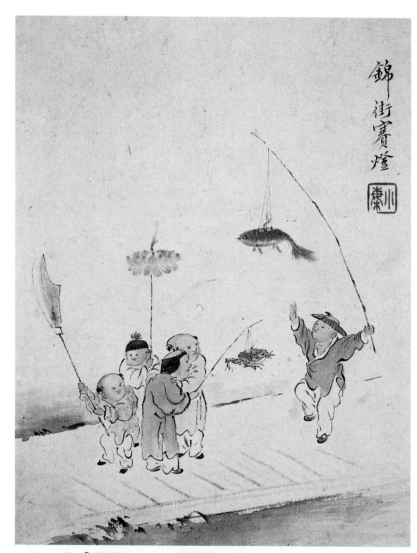

2.109　王素　「嬰戲圖」之一——錦街賽燈　册頁　55×21cm　香港葉承耀藏

2.110　王素　「嬰戲圖」之二——臂舞風竿　冊頁　55×21cm　香港葉承耀藏

2.111
王素
琵琶仕女　1839
軸　紙本設色
115.2×29.6cm
石允文藏

2.112
王素
東山報捷圖　1862
軸　紙本設色
143.5×80.6cm
紐約大都會美術館藏

錢慧安

錢慧安（1833～1911）是最能反映上海社會的「海派」仕女故事畫家，又名貴昌，字吉生，別號清溪樵子，上海市屬寶山人。關於他的記載不多，《清代畫史增編》所載多從《海上墨林》傳抄而來：

> 幼習丹青，工細之筆。以人物、仕女爲專長。筆端勁峭，豐姿婉麗，其神妙處，直可追踪仇英。晚歲筆益生硬，鈎紋轉折如圭稜，此畫格一變也。補景設色，皆精妙無匹，花卉山水亦能自出機杼，不落前人巢臼，聲名久著，海內學者均奉爲楷模。宣統己酉（1909）任上海豫園書畫善會會長，臨會時，與會友相敦勉，必以道德爲歸宿，卒年七十九。

《海上墨林》又載，錢慧安曾隨寶山畫家李錫（字二巖）學畫，李錫與其兄李春，均爲晚清寶山地區之著名畫家，以寫照馳名，因此錢慧安早年可能也學過寫照。現存的畫作中如「烹茶洗硯圖」（圖2.113），爲其三十八歲時所作，是一幅有背景的人物肖像畫，寫文士坐於亭中，其後桌上有琴、書、茶壺與靈芝。亭外有小溪，兩童子在旁烹茶洗硯，畫中寫像刻劃工細，特徵具體，線條流暢，渲染適度；其餘水榭及室內陳設、松樹、祥鶴、石塊等，均描寫妥貼，一絲不苟。代表其早年較寫實之畫風，筆致勁峭中透出婉約，所謂「真可追踪仇英」者，在此可見其高超之技巧，是位難得的人物畫家。

到了光緒初年，錢慧安已成爲上海名家之一，與胡公壽、任薰、任伯年同列。此時，因所接觸「海派」畫家日多，遂受影響，畫風因而有所改變。如前所引：「晚歲筆益生硬，鈎紋轉折如圭稜，此畫格一變也。」即指光緒後畫風之轉變。其人物畫均取材於佛道人物、八仙、歷史及傳說故事，多寫吉祥喜氣之事，而用筆轉生硬爲圭稜，更施以裝飾性色彩。

「龢合多子圖」（圖2.114）爲其晚年代表作，此畫線條粗勁剛直，一別以往較柔和之線描，畫中以短

而直的線條銜接衣紋，可見其特別之性格。畫中主題「龢合」，係指唐末著名禪僧寒山與拾得，此一題材與民間信仰結合後，添加了「求子」之功能及趣味。畫中人物之神情喜氣動態，爲其特有手法。雖題爲仿自華喦，但已見明顯個人風格，人物臉部刻畫細膩，表情自然，較之倪田，尤具風味。

另一件「武聖像」（圖2.115），爲三國時代關雲長坐像，神態端莊，表情安適，其後張飛捧書而立，雙眸睥睨，剛髯四射。所用線條一如前畫，筆畫生硬，轉折見圭角，二人面容，一動一靜，形成對照。

光緒年間，錢慧安曾北上天津，參與著名的楊柳青愛竹齋之年畫製作，《北京歲時記》云：

> 畫坊楊柳青，屬天津，印版設色，俗稱「衛抹子」，早年戲劇外，叢畫中多有趣者，如雪圍圖、圍景（狩獵圖）、漁家樂、桃花源、鄉村景、廣東豐年、他騎駿我騎驢之類皆是。光緒中，錢慧安至彼，爲出新裁，多擬故典及前人詩句，色改淡勻，高古俊逸。惜今皆不存，徒見俗卑惡劣之一派也。

錢慧安此一時期的作品，現已不得見，甚爲可惜，但從他實際參與民間繪畫之創作，似乎可以想見其畫風之市民趣味。

錢慧安在上海畫壇十分活躍，咸豐年間，與好友周閑、朱偁、吳大澂等，共組萍花書畫社，以推廣畫藝。一九〇九年（宣統元年）豫園書畫善會成立，錢慧安被推選爲會長，會員幾近百人，會址設於豫園得月樓，並制定章程及公定潤例，且舉辦公益活動，可見其晚年已成爲「海派」之領袖。

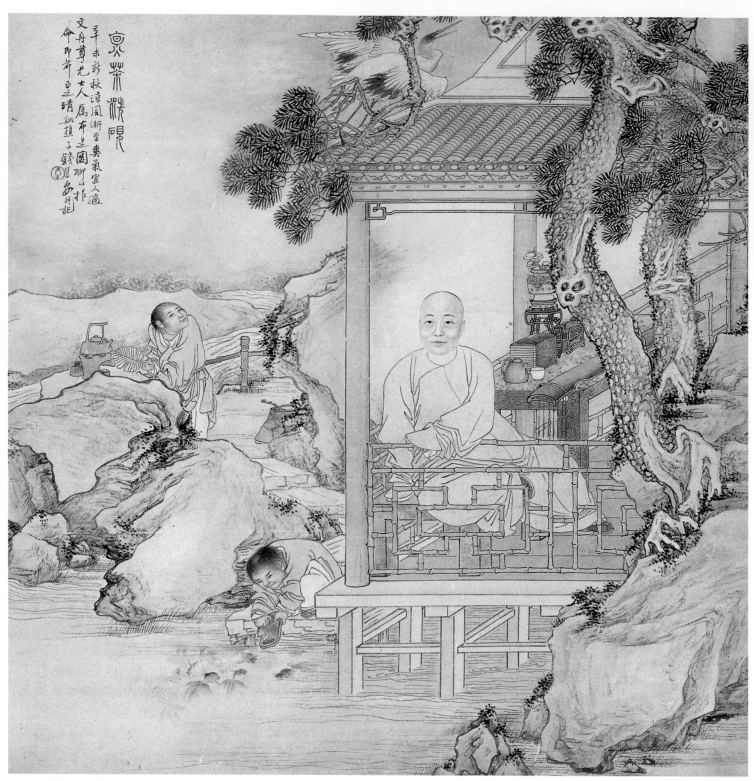

2.113 錢慧安　烹茶洗硯圖　1871　軸　紙本設色　62.1×59.2cm　上海博物館藏

榴開百子龢合萬季

光緒二十一年太歲在乙未菊秋之吉

仁龢雒山人章

清龢雒子錢慧安

詩年拜趙于雙管六廬

2.114
錢慧安
龢合多子圖　1895
軸　紙本設色
147.8×79.4cm
石允文藏

聖清光緒二十四年戊戌午夏之吉清谿樵子辟慧申謝拜沐手敬請丹慧歲月

2.115
錢慧安
武聖像　1898
軸　紙本水墨
118.2×63.7cm
石允文藏

2.116
沙馥
瓜瓞綿綿圖　1893
軸　紙本設色
109.8×31.9cm
石允文藏

沙馥

「海派」尚有許多專寫人物之畫家，較著名的有沙馥和胡錫珪，他們均來自蘇州。沙馥（1831～1906），字山春，號粟庵，爲馬根仙弟子。《清代畫史增編》云：「工人物、仕女、花卉，筆意縱逸，頗饒韻致。人物表情尤精妙，足與任伯年相彷彿，聲名亦並著。」同書又提到其弟沙英，字子春，「曾學畫於任熊，工人物、花鳥」。沙氏兄弟與任氏數人關係頗爲密切，二人皆曾隨任熊學畫，任頤又曾爲沙馥造像（1868年）。沙馥因自覺花鳥不及任薰，遂專攻人物，初學陳洪綬，後轉學費丹旭和王素，而成自家風格。

「瓜瓞綿綿圖」（圖2.116）描寫四位孩童於樹蔭下吃西瓜的情景，童子之神態天眞自然，面容生動，筆法工細，各具其妙。沙馥自題謂擬宋代李公麟，但實受華嵒影響爲多，兼受益於費丹旭及王素。

胡錫珪

　　胡錫珪（1839～1883）原名文，字三橋，別號洪
茵館主人，《海上墨林》云：「工人物、仕女，雅秀
古豔，近改玉壺（改琦）。」多居上海，與金彰、陸
恢及吳昌碩等多位上海畫家時相往來，成為典型的上
海畫家。

　　「紅葉題詩圖」（圖2.117）是描寫少女於紅葉樹
下倚石而坐，手持毛筆，似將題詩於石上之紅葉。全
畫用筆工細，少女神情秀麗，此畫故事係描寫唐宣宗
時，盧渥偶臨御溝拾得紅葉，得知宮女悵怨深宮生
活，而欲返民間之故事。另一幅「紅豆相思圖」（圖
2.118）描寫少女手持相思豆，畫題是根據唐代王維詩
句寫成。少女臉部之描繪纖細，但衣紋較為草率，背
後有數枝桃花和竹枝，少女低目凝神注視相思豆之神
情，頗能傳達王維詩意。

　　仕女故事畫為「海派」之主要題材，畫家如黃山
壽、倪田等，均時常畫美人，此處僅列數人。

2.117　胡錫珪　紅葉題詩圖　1881　軸　紙本設色　93×38.3cm　石允文藏

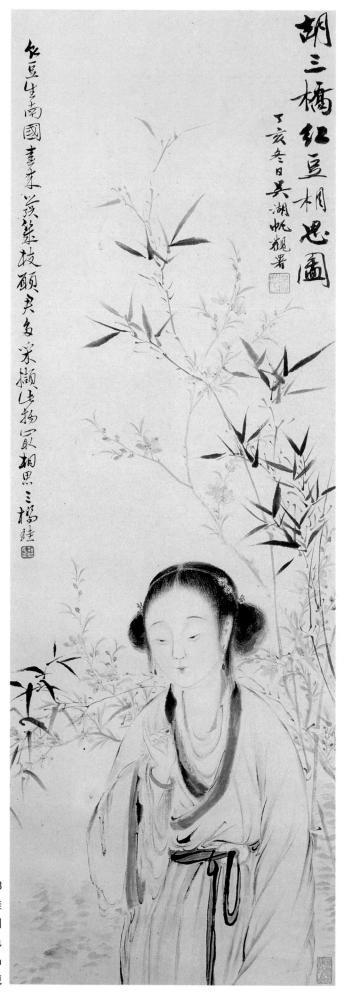

胡三橋紅豆相思圖

丁亥冬日吳湖帆觀署

紅豆生南國畫本採菜枝顧氏多采擷步揚取相思三橋畫

2.118
胡錫珪
紅豆相思圖
軸　紙本設色
99.4×32.5cm
石允文藏

第三章　廣東

早在明朝中葉時，廣州即爲全國唯一對外開放的貿易港口，但當時外商受限頗多，他們只能居住在澳門，往來於廣州通商，不過卻使得廣州以至於整個廣東成爲最富裕的地區，文化發展也因而有顯著的提昇。鴉片戰爭之後，廣州成爲五口通商的港口之一，外商可以自由往來，並設立租界區。自此，廣州之商業更爲鼎盛，成爲僅次於上海的全國第二大城市，文化與藝術的發展亦隨之而愈形蓬勃。

明朝時，廣東地區的繪畫成就已見其肇端，最早有林良，他與呂紀、戴進等人共事於宮中，其水墨花鳥，自成一格。明末清初時，抗清志士多集結於粵中，對廣東的文化發展影響頗大。清朝建立以後，廣東的文人畫家，有爲明殉身者，有遁入空門者。至乾隆時，石濤在江南的影響已逐漸消失，惟獨於粵中，經黎簡、謝蘭生等人之傳承，形成一支主流。

教育興盛也是廣東文化的特色之一。著名學者如翁方綱（1773～1818）、李調元（1734～1803）及畫家戴熙等，均曾經擔任廣東學政，他們設立書院，提倡教育，造就人才。阮元（1764～1849）則曾經擔任兩廣總督，他於一八四二年創設「學海堂」書院，延請廣東最著名的學者任教，日後成爲頗富盛名之書院，對廣東文化之發展貢獻頗大。

此外，廣州與西方人士之接觸甚早，許多西方思想均由此傳入中國。洪秀全便是受西方傳教士影響，創立太平軍起義，於咸豐年間掀起了震撼全國的反清活動。光緒年間，兩位廣東文人——康有爲（1858～1927）及其門生梁啓超（1873～1929），由於受到西方立憲思想之影響，於一八九八年策動「戊戌變法」，主張建立君主憲政體制。其後領導反清革命、創立中華民國的孫中山，亦爲廣東中山人。由此可見，無論在經濟上、政治上或文化上，廣東均爲當時極爲重要的地區，而其繪畫成就亦有相當特殊之發展。

廣東地區的繪畫發展，受到黎簡和謝蘭生之影響頗深，當時於廣州活動之畫家，有吳榮光、蔣蓮、招子庸、張維屛、黃培芳、鄭績、羅天池、熊景星、陳璞等，十分熱鬧。但由於缺乏深厚的文人傳統，亦缺乏如上海「海派」之組織，因此並未形成共同的繪畫風格。

鴉片戰爭前後，廣東最傑出的畫家是所謂的「二蘇」——蘇六朋及蘇仁山。他們雖同爲道光年間人，又同是順德人，但似乎並不相識，且二人之生平與繪畫詣趣大不相同，但均爲廣東傑出之畫家。

蘇六朋

　　蘇六朋（約1796～1862），字枕琴，號怎道人，又號羅浮山樵，其他別號甚多。年幼即隨父親學畫，青少年時曾居住於廣東道教聖地羅浮山，拜寶積寺和尚德垫爲師，並從其學畫。後來居住廣州，以鬻畫維生。畫風受德垫影響，工細嚴謹，係由唐寅傳統而來，時而間用白描，有時亦作指頭畫，十分特別。所作畫題包括神仙、佛像、文人雅士、行乞之乞丐、盲人賣藝等，尤其注意市井小民之生活。

　　「洗硯圖」（圖3.1）頗能代表其精熟之技巧，這是一幅絹本設色畫，描寫文士坐於席上，小童於溪旁洗硯，旁有瀑布穿流於山澗峽谷，四面山石環繞，景致清幽。人物刻畫細膩，山石樹木則略用粗筆，卻頗能和諧一致，畫風亦受唐寅影響，別有風味。與此題材類似的另有一件「碎琴圖」（圖3.2），在此也一併列出。

　　「指畫麻姑晉壽圖」（圖3.3）係爲指頭畫，描寫麻姑捧壽桃祝壽，後有女童相隨，手持靈芝、花籃，向右前方行進。運指流暢，線條變化多端，技法精熟。指頭畫於雍正時經由高其佩發揚後，影響深遠，蘇六朋可能是受德垫影響。此外，他也受到兩位福建畫家──黃愼及上官周之影響，上官周晚年曾居廣州，他與黃愼之用墨均較爲粗重。在蘇六朋的人物畫中，也可以看到這種運用濃墨描寫的作風。

　　「羅浮仙跡圖」（圖3.4）最能說明黃愼對他的影響，此爲設色四聯屏，每幅仙人皆持杖戴草帽，背景多爲南宋的一角半邊構圖，用筆大刀闊斧，這種筆法與黃愼頗爲接近，但並非照臨。羅浮山爲廣東名山，傳說曾有仙人居住其中，蘇六朋於年輕時曾到過此地，所畫應頗爲接近實景，足以說明蘇六朋於人物畫之外，在山水方面的表現。

　　蘇六朋出身於平民家庭，他在羅浮山及廣州所接觸的多爲民間繪畫傳統，這種傳統易流於俗氣，但蘇六朋卻能在此環境中創造出個人風格。他一方面學習明代中葉蘇州的職業畫家，如周臣、唐寅及仇英等，另一方面則透過黃愼及上官周之畫風，生動地描繪市井小民之性格與生活情態，在廣東的人物畫家中建立起特殊之地位。而其人物畫與江南的費丹旭、王素、錢慧安及倪田等有所不同，區別在於，他能忠實地描繪市井小民之生活，作品不具商業價值，這也是他的特色。

3.1
蘇六朋
洗硯圖　1858
軸　紙本設色
196.5×88.5cm
廣州市美術館藏

3.2　蘇六朋　碎琴圖　冊頁　紙本設色　香港長青館藏

3.3
蘇六朋
指畫麻姑晉壽圖
軸　紙本設色
169×91cm
香港中文大學文物館藏

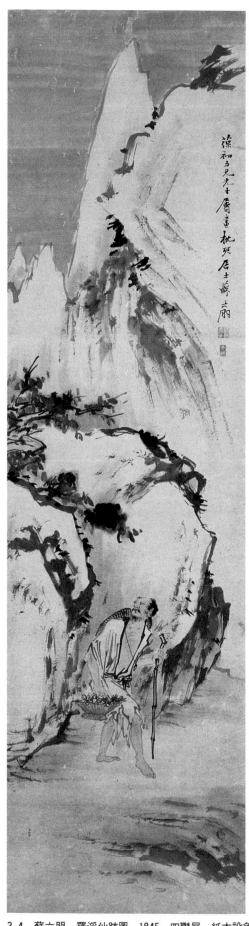
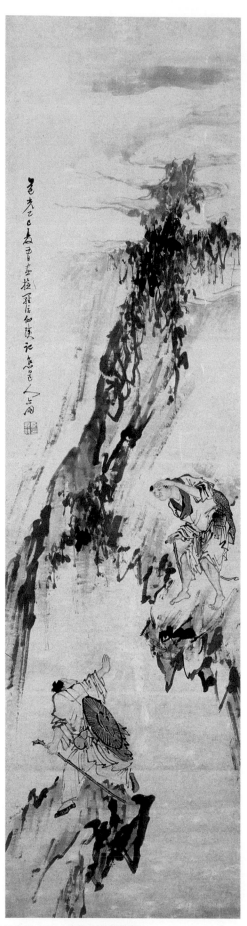
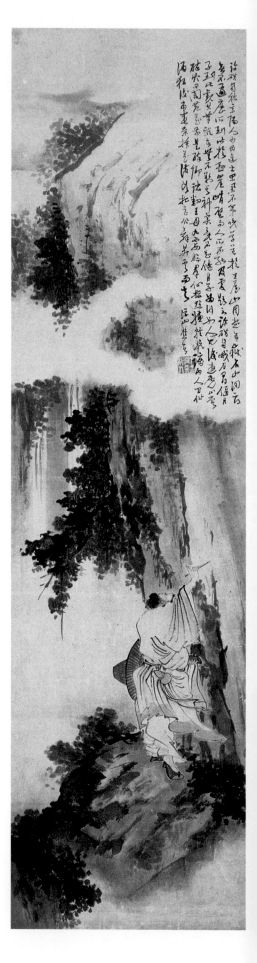

3.4　蘇六朋　羅浮仙跡圖　1845　四聯屏　紙本設色　140×36.5cm　廣州市美術館藏

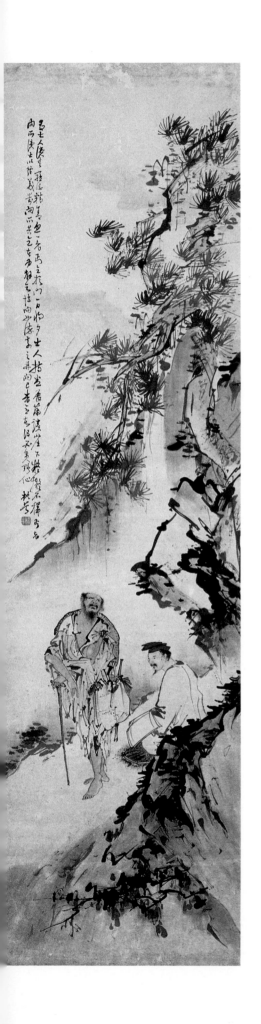

蘇仁山

　　清代廣東畫家中創造性最強、成就最高的，可說是蘇仁山（1814～1850），其字靜甫，號長春，順德人。父親育有六子四女，仁山為長子。父親為小縣之官吏，司納糧事，識詩書，且以書法得名，其子女均有專長，生活寬裕，算是順德當地的士紳，頗有聲望。蘇仁山生長在這樣的家庭，一生本應十分順利，可惜事與願違，竟歷盡坎坷而衍成悲劇，中年早逝，才華未能盡現，令人嘆息。

　　蘇仁山的生平可由其畫中跋語略窺一二，二十八歲時，他曾如此描述自己的童年：

> 余自少年便雅嗜圖繪，及長，慕先生藻翰，而筆耕硯畹，歷年多矣⋯⋯四齡，家教以區正叔《三字經》，至是知書。七齡、八齡能畫山水景物，題句頗能道說景中意。九齡出館就傳授經，日受經書數過，不暇計畫。十齡、十一齡，間以學誦之餘及畫。十二齡，而畫著閭里。十三齡，名動庠士。十四齡，出遊羊城。十五齡，嗜臨盈尺漢隸。十六齡，學舉業。十七齡，嗜詩賦。十八齡，嗜理學。十九齡，赴都學試，不遇。廿齡，博覽策學。廿一齡，就傳兼習當代典禮。廿二齡，赴試，仍不遇。廿三齡，決志去試藝而畫，復辟嗜焉。（「仿文衡山畫意」跋，1841年作，香港中文大學文物館藏）

　　在這簡略的自傳中，說明他自少聰慧，矢志好學，接受完備的儒家教育。其次，他五歲學書法，七歲學畫，說明他很早就顯現了對書畫的喜愛與才能。可惜兩度參與科舉都失敗，這對其一生有相當大的影響。

　　學業的失利使他感到羞愧，也造成兩個負面的影響，一是自此性格變得孤僻，且時有怪誕行為；二是變得憤世嫉俗，在思想上反儒家，在政治上反清廷，可能還吸收了一些外來的激進言論。由於其個性孤僻，不得人同情，更由於婚姻受挫，生活不美滿。其

族譜中記載「其妻尙未過門，未嘗行合巹禮，故無所
出」，因此壯年時經常在外流浪。廿四歲時，曾住廣
西梧州，遊桂林。廿九歲到三十五歲期間，又遠走梧
州，這都與婚姻不美滿有關。而這種情形在傳統的禮
教下，多爲家庭所不容，爲鄉里所不滿。因此三十五
歲回鄉後，即爲父親以不孝之名送繫獄中，兩年後似
乎便死在獄中，結束了短暫而坎坷的一生。

　　蘇仁山的畫作以人物、山水居多，花卉較少，現
存最早的作品應該是「細筆山水」（圖3.5），當時他
年僅十五歲，題款上說明係「應家嚴大人作於杏檀書
舍西齋」，當爲年少時力作。此畫全用水墨，用筆嚴
謹，十分工細。畫面下方有兩座水榭，群樹環繞，後
有小河流經莊園之門庭，再往上則山勢綿延，呈現
「Ｓ」形，直到最高峰。此種構圖頗似文徵明後代之
作風，全畫結構十分叢密，係爲文派仿王蒙之傳統。
蘇仁山用筆十分整齊，樹木比例較山石爲大，屋宇及
山頭則較小，但因筆墨甚佳，所以此一缺點並不明
顯。畫中用墨濃黑而且均勻，說明蘇仁山於順德學畫
時，主要是依據《芥子園畫譜》一類木刻爲範本，這
是蘇仁山最大的特色。此外，這件作品也顯示出，年
僅十五歲的他，便已掌握了優異的技巧。

　　蘇仁山現存的畫作，多半是去世前幾年所作，即
一八四三年到一八五〇年之間，這時他的人物和山水
都已達到成熟的階段。「醫林十五聖像」（圖3.6）即
爲此時人物畫代表，畫中列出中國歷代名醫，從神農
氏、軒轅氏，以致於葛洪等十五人，併成一個三角形
構圖，人物面容十分簡單，僅用數筆鈎勒出人物表
情、姿態與衣飾，節奏明快，正如葉恭綽在畫上所
題：「仁山畫以線條構成，意境法度皆出獨創。」而
此類題材爲其研讀古籍所得，正如其他作品「杏檀百
賢像圖」、「十八學士圖」、「八仙四屏」等，

　　另一件人物畫「香積圖」（圖3.7）更可說明其獨
創性，此畫描寫《維摩詰經——香積品》中，維摩詰
化作菩薩，到衆香界取香飯歸來，飯香普薰界耶離

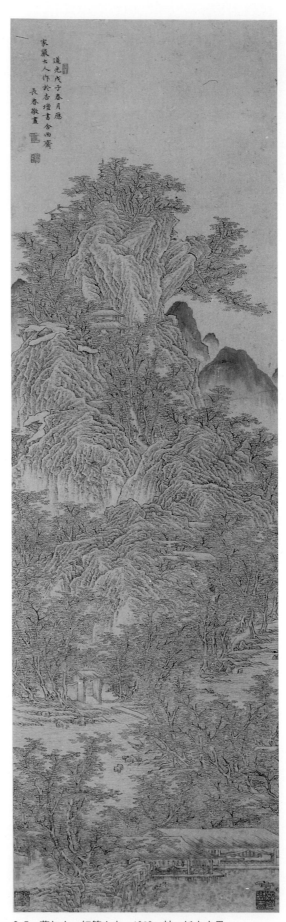

3.5　蘇仁山　細筆山水　1828　軸　紙本水墨
119×35.5cm　香港中文大學文物館藏

神農　軒轅　岐伯
少師　少俞　俞跗　容成　馬師皇
雷公　鬼臾區　巫彭
伯高　巫咸　桐君　萇洪
鮑姑

3.6　蘇仁山　醫林十五聖像　1846　軸　紙本水墨　112×59cm　香港中文大學文物館藏

城。蘇仁山獨出己意，增加了許多菩薩，畫面變得更爲豐富。此畫構圖以數組人物爲主，由天而降，每組皆成三角形或其他變體，變化多端，畫中尤其注重線條之運用，以各種橫直線條或波形線條和諧交織。他甚至將自己畫在左下角的大石下，尤能見其別出心裁。

　　蘇仁山一生中最精彩的作品，是他最後幾年所作的山水畫，「白雪征途」（圖3.8）即爲此時成熟之作。構圖奇特，筆法變異，無論山石、樹木、屋宇及人物之造形，都與衆不同，表現了豐富的想像力。「溪亭遠眺圖」（圖3.9）代表蘇仁山較爲傳統的山水，但仍見獨創個性。構圖得自倪瓚，但山石樹木皆有其獨特之法，他以深淺不同的三種墨色爲基調，似乎仍受《芥子園畫譜》一類木刻影響，但卻不流於呆板。

　　一八四九年所作的「山水册」（圖3.10、圖3.11），爲蘇仁山最奇特的山水畫，這是一本小册頁，共有二十八開，爲其獄中所作。所用毛筆可能是硬毫，以致筆法有木刻的味道，而構圖變化令人嘆爲觀止，本書所選兩頁，均能說明其特有之手法。此時，他身繫獄中，無須顧慮爲誰而畫，因此將胸中情感全數流露出來。最後一件「山水奇景圖」（圖3.12），可說是此類畫作代表，畫面上方有一排遠山，高峰聳立，瀑布作「X」形交叉奔流，近處一塊奇石，有六個圓洞垂直並列。畫中題款字體奇大，表現獄中作畫的自由心境，以致趨使他創作出這些不同凡響的奇特作品。

　　從以上幾件作品，我們可以體會到蘇仁山確實是位奇才，他生長在廣東鄉間，沒有良師指導，亦無名畫爲藍本，或結交名家，全憑《芥子園畫譜》一類書籍，和個人的想像力，卻能夠創造出古今罕見的作品。可惜當其畫藝達到成熟階段時，生命也同時結束，如果還有一、二十年的歲月，其成就應當更爲可觀。

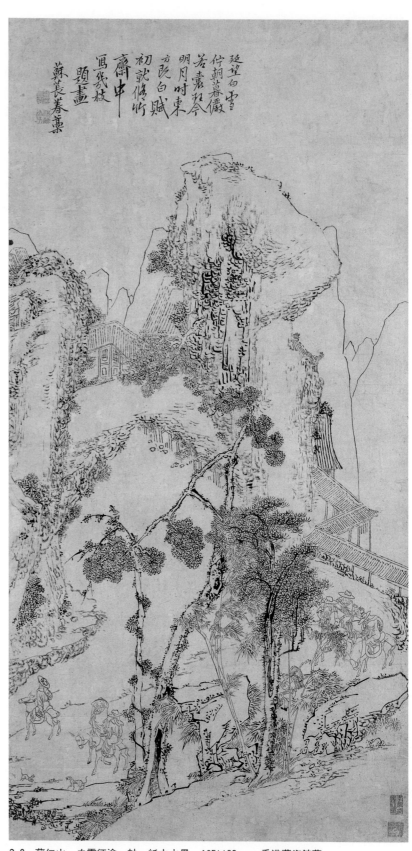

3.7　蘇仁山　香積圖　軸　紙本水墨
166×58.3cm　廣州市美術館藏

3.8　蘇仁山　白雪征途　軸　紙本水墨　125×60cm　香港藝術館藏

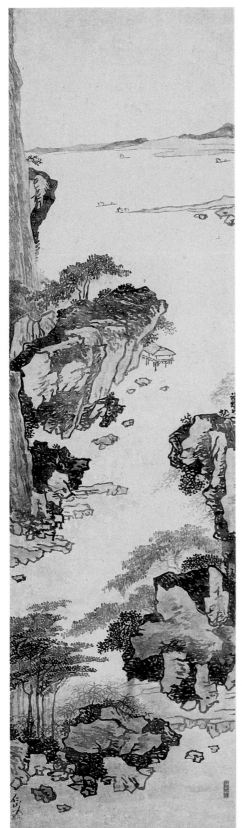

3.10　蘇仁山　「山水冊」之一　1849　冊頁　紙本水墨　20.5×15cm　香港中文大學文物館藏

3.9
蘇仁山
溪亭遠眺圖
軸　紙本設色
129×35cm
廣州市美術館藏

3.11
蘇仁山
「山水冊」之二　1849
冊頁　紙本水墨
20.5×15cm
香港中文大學文物館藏

3.12
蘇仁山
山水奇景圖
軸　紙本水墨
112×48cm
香港中文大學文物館藏

李魁

廣東地區的繪畫與江南或北方畫派最大的不同，在於所受「正宗派」之影響不大，究其原因，乃是清初以來「正宗派」畫家很少到過廣東；另一方面，雍正、乾隆時期，由於清廷文字獄及攏絡政策，使遺民畫家在江南地區的影響漸趨消沉，惟獨廣東仍有不少抗清之遺民，因此遺民畫家之影響仍持續著。如黎簡、謝蘭生等均受石濤影響，直到晚清，仍可從李魁的畫作中看到石濤的影響。

李魁（1788～1878，據謝文勇考證），字斗山，號青葵，又號厓門老漁，廣東新會人。年少時曾讀書，但因家貧，終未躋身文人之列，而以建築維生。他曾畫過寺院壁畫，又隨長他一輩的新會文人畫家鄭績學畫，繼承了文人畫傳統，因此融合了職業畫工之裝飾性與文人畫之筆墨，集粵畫之所長，融匯黎簡、謝蘭生及蘇六朋等人之畫風於一爐，而自創一格。

「仿吳鎮林泉清賞圖」（圖3.13）最能代表李魁的成熟作風，此畫主要形象為巨山石從高處重疊而下，直至前景處，其石法近宋人，結構嚴整，皴擦結實。瀑布自澗中而出，迂迴直下，直接山腳水口，前有兩人於樹下閒話，遠景亦作兩人遠眺。此畫章法有宋人三遠法餘意，筆墨沉厚，氣度略近范寬、李唐一派，而樹石、流水、人物畫法則不出明清餘緒。但李魁卻自題：

> 梅花道人法，原於叔達，故皴點多有相類，茲擬其「林泉清賞圖」，為繡臣尊兄大人正之。

這裏所指的吳鎮及董源實不相近，或因李魁所接觸之古畫不多，抑或所見為贗品、臨本。此為廣東畫家普遍的現象，他們所接觸的宋元畫作是否可靠，仍是值得研究的，不過李魁嚮往宋元繪畫，則是不爭的事實。

與「山水圖」相近的是「千山圖」（圖3.14），構圖仍然相似，均自宋元而來。但李魁身在廣東，且出身素貧，大概並無觀賞宋元畫作的機會，因此對古畫的認識，可能是從一些臨本、或《芥子園畫譜》一類書籍、以及民間裝飾性壁畫中得到啓示。其畫中常見的高聳山巒、環繞的白雲、奔流的瀑布、直立的叢林等，均從宋元繪畫發展而來。但偶而會有一些特別的穿插，如山腰之平台及廟宇，係由裝飾性壁畫而來，成為個人獨特之風格。在廣東的環境中，李魁創造了崇山峻嶺的奇景，力追宋元畫意，足以代表其個人成就。

李魁的另一幅「雪景人物」（圖3.15）則略有不同，全畫構圖簡潔，前景為河畔巨石所夾成之峽谷，中有三人對話於三株樹下，隔岸有山為雲霧所籠罩，其右側則可望見遠處江河。山石空鈎少皴，以染水烘托出白雲及雪景，松葉亦為白雪所覆蓋，畫面靜穆，饒富詩意。

李魁可說是典型的廣東畫家，曾讀過書，也有文人畫家的理想，只是家境的關係而從事畫匠工作，其作品兼具文人及民間因素，畫風獨樹一格。又從石濤處學到一些新的筆意，於構圖及造形上亦多能自出機杼，所以在很多方面均有新穎的表現，尤以冊頁最能顯現其才華所在。

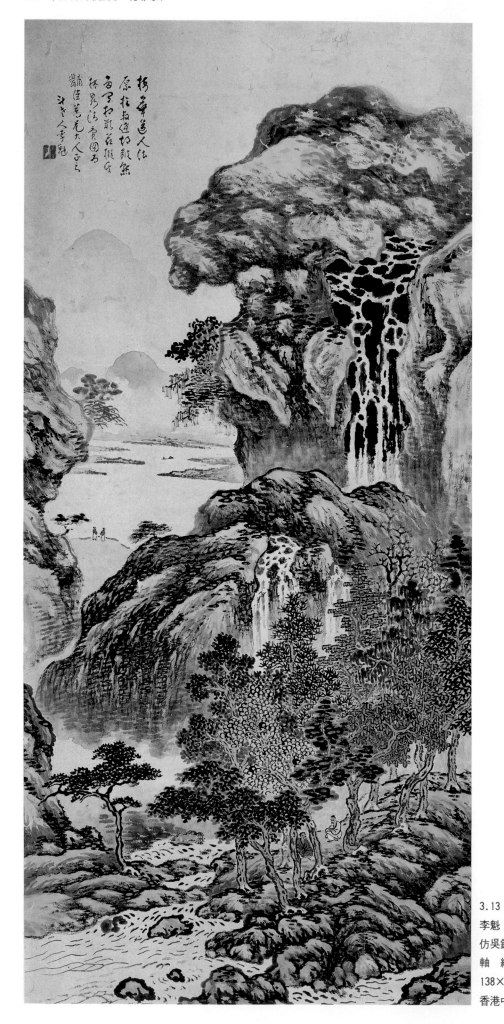

3.13
李魁
仿吳鎮林泉清賞圖
軸　紙本設色
138×62cm
香港中文大學文物館藏

3.14　李魁　千山圖　1867　軸　紙本設色　香港黃仲方藏

3.15　李魁　雪景人物　1869　軸　紙本設色
161×43.8cm　香港藝術館藏

居巢及居廉

從明末到咸豐、太平天國期間，廣東繪畫多以山水爲主，但到了同治及光緒年間，花鳥畫則出現了新的發展。道光年間，江西李秉綬任官於廣西桂林，喜好繪事，特聘了兩位江南畫家——陽湖孟麗棠及長洲宋光寶至桂林授畫，居住於李秉綬之環碧園。二人均以花鳥畫見長，孟麗棠較重寫意，遠宗陳白陽，近仿華新羅；宋光寶則以沒骨見長，多受惲南田影響。一八四三年左右，居巢與居廉兩位堂兄弟同由廣州赴桂林，於廣東進士張敬修幕下任職，張敬修當時擔任廣西察使，居氏兄弟於桂林住了八年，結識孟、宋二人，受其影響，並將新的花鳥畫風帶回廣東，促成廣東花鳥畫發展的新契機。

居巢（1811～1865），字梅生，番禺人。自幼識詩書，從父親學治印，後來收藏漢代銅印，並編了一本《古印藏眞》。一八五八年，張敬修遭革職返粵，居巢亦隨之辭職，回到廣東，於張敬修故居新建的可園爲座上客。他從孟麗棠、宋光寶處學到惲南田沒骨法，又從這種方法發明了「撞粉法」，即在墨色落紙後，未乾時，滴下清水，使墨色向四面滲漬，形成一種立體感，成爲個人獨特之技法。居巢畫作多以花鳥、草蟲及其他動物爲題材，尤擅長小品，以扇面、冊頁居多。「書畫冊」（圖3.16）最能代表其畫風，全冊八開，係與居廉合作而成，第一頁寫芙蓉，構圖單純，書與畫相互配合，筆法自然，花葉綠白相襯，是其較自由之作。

另有一頁香港葉承耀先生所收藏的「書畫冊」（圖3.17），居廉題識云：「甲子花朝添節小屋燕集，樹坪道兄出素冊屬寫苔石，翌日，梅生仲兄補桂花一枝，幷請是正。」居巢所畫的桂花兩枝，一枝右下向左，與居廉之苔石大致平衡，另一枝穿過石後，向右上伸，用筆細緻，爲其力作。居廉則用較粗的筆及撞粉法畫苔石，二者相對，十分和諧。

居廉（1828～1904），字古泉，號隔山老人。爲居巢堂弟，小居巢十七歲，少時便隨居巢學畫，後亦隨之前往廣西桂林，同於張敬修幕下，亦受孟麗棠、宋光寶二人影響。後與居巢隨張敬修回東莞，於可園作畫，因此早期受居巢影響頗深，以致二人所作花鳥、草蟲形成特有之風格。一八六五年居巢去世後，居廉便成爲此派代表人物。居巢原不收學生，但居廉後來廣收學生，影響頗大，較著名的有伍德彝、高劍父、高奇峰、陳樹人等，後來二高及陳均於民國前赴日留學，歸國後折衷中西精華，而成嶺南派，隨國民革命之成功，成爲首開中國現代畫的主流之一。居廉亦成爲嶺南派的祖師，地位更形重要。

居廉較早年的作品，除上列與居巢合作的「書畫冊」之外，以「草蟲花卉冊」（圖3.18、圖3.19）最能代表其畫風。此冊作於居巢去世十年後，全冊十二頁，均極工細，蝴蝶、蜻蜓、蜜蜂、天牛、螳螂、蟬及其他昆蟲，又有海棠、石榴、水仙、紫薇、藤花、芙蓉、牡丹等花卉，都是居廉最常畫的題材。

居廉受居巢影響頗深，時常以居巢的畫爲底本，略參己意，有時則以個人筆意寫居巢詩意。「鷦鷯庭柯圖」（圖3.20）是件絹本立軸，這是以居巢的詩「今夕广」爲題，全畫構圖十分醒目，樹幹由右下向上伸展，枝幹於右上角一分爲二，取勢結構，簡潔有力，而數片綠葉，向背相映，畫面生動，其中鷦鷯獨棲枝上，點出其詩意：

萬間廣厦壯懷銷，獨樹江頭返舊巢；

差慰平生物吾與，庭柯一葉借鷦鷯。

此畫的整個畫軸，布滿數十位廣東文人題詩，均是應主人樂陶先生所作，爲居廉的佳作之一。

居廉晚年的畫風逐漸脫離居巢的規範，以人物山水爲主。人物畫有鍾馗，亦有幽默或諷刺社會的題材，如「和尙吃肉」、「美人臨鏡」、「醉臥圖」及「和尙戲虎」等。而山水則多採傳統文人畫風，亦見其個人創意，如扇面「閒居圖」（圖3.21），寫一文

士立於園中柳樹前，遠景爲湖光山色。全畫以淺絳畫成，自題爲寫舊句：「野花幾種遊人玩，寒荼一畦老衲佃。」頗有其特別之處。

　　居廉一向被認爲是嶺南派的祖師，但與居巢共同建立的居氏花鳥草蟲細筆，仍爲其主要畫風，在廣東的畫史上，地位特殊。由於弟子衆多，其中數人於民國初年的政壇、藝壇地位顯赫，居廉的聲名亦播及全國，有相當的影響力。

3.16　居巢、居廉　書畫冊　1861　冊頁　紙本設色

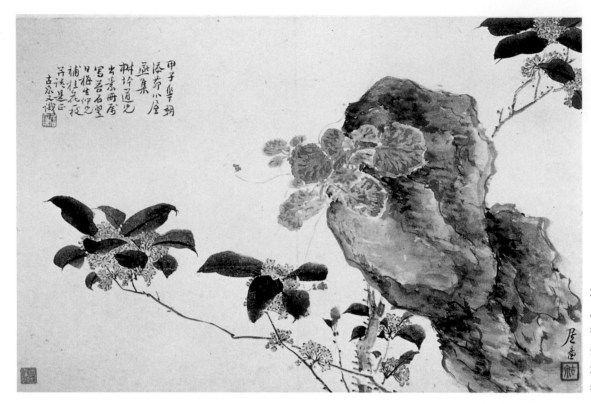

3.17
居巢、居廉
書畫冊　1864
冊頁　紙本設色
28.1×42.2cm
香港葉承耀藏

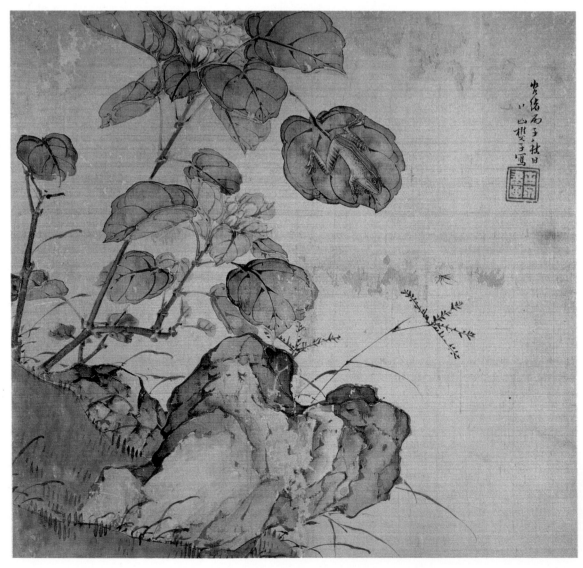

3.18
居廉
「草蟲花卉冊」之一　1876
冊頁　絹本設色
34.5×35cm
香港藝術館藏

3.19　居廉　「草蟲花卉冊」之二　1876　冊頁　絹本設色　34.5×35cm　香港藝術館藏

3.20
居廉
鶺鴒庭柯圖　1887
軸　紙本設色
香港許晉義藏

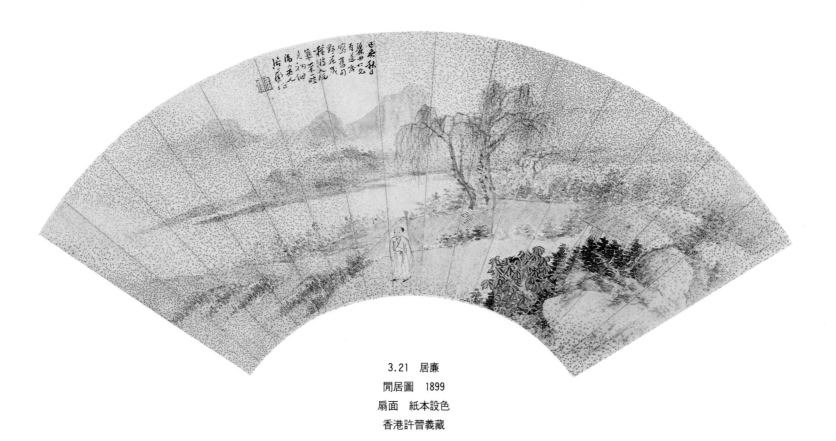

3.21 居廉

閒居圖 1899

扇面 紙本設色

香港許晉義藏

梁于渭

從某一方面來說，最能代表廣東繪畫的是梁于渭
（1913年逝世）。其字鴻飛，又字杭叔、杭雪等，番
禺人。自少就讀於廣東之菊坡精舍，為廣東著名學者
陳澧（1810～1882）弟子，擅長駢文，典淡雅麗。一
八八五年考取舉人，一八八九年成為進士，赴京師任
禮部祠祭清吏司司員，與當時在京的著名學者沈曾
植、黃紹箕、繆荃孫等，講歐趙之學。他又好金石碑
版，蓄古錢、造像甚多，羅列几案之間以自娛。後以
未入詞館，而鬱鬱不得志，遂成心疾，告歸廣東，寓
南海縣學宮孝弟祠，賣畫自給。辛亥革命後成日痛
哭，逾年卒。

以梁于渭之才學，考取進士，官運卻不亨通，且
返粵之後亦無所發展，而以賣畫維生，實可代表許多
晚清文人之境遇。梁于渭是位矛盾的人物，既不得
志，又難以維生；在革命成功之後，又為清廷終日號
哭，不肯接受事實。在他的作品中，一方面走傳統之
路，仿宋、元、明、清諸名家之筆意，另一方面卻有
個人獨創，尤以他所慣用之乾筆法，雖略帶倪雲林折
帶皴筆意，但以側鋒為主，左右折衝，隨心所欲，時
見圭角，粗放中似乎見其內心鬱結之發洩，予人以落
寞之感。他以個人的情感為依歸，突破了晚清文人畫
嫻雅蘊藉的審美規範。

「仿王蒙山水」（圖3.22），未標年份，大概為
其晚年之作，此畫構圖，以群山密布，不重空間深度
感，略有王蒙風貌，但用簡潔乾筆，又與王蒙不同，
而近於倪瓚畫意。其樹木則用濃墨，與山頭的淺白成
對比，此種畫法或接近當代人之視覺習慣，以粵畫而
論，堪稱獨具特點。

梁于渭雖有這樣的特殊表現，卻後繼無人，亦無
任何影響。在晚清的廣東畫家中，文才頗高，是個進
士，又曾任官於京師，與其他學者為伍。他的畫風於
傳統中表現個人風格，與江南畫風不同。成就與蘇仁
山、李魁同等重要，可惜他只是一位時代歸結時的人

物，而非開拓者，因為廣東的繪畫發展，在辛亥革命
後走向完全不同的路線。

3.22
梁于渭
仿王蒙山水
軸　紙本水墨
261×119.5cm
香港藝術館藏

廣東外銷油畫——煜呱及新呱

由於廣東的特殊環境，晚淸時即受西方油畫的影響，澳門自十六世紀以來，就是歐美商人來華的居處，十七世紀起，便有許多歐洲畫家來此，他們多半是風景畫家，到了澳門與廣州亦常寫當地實景。在攝影術未發明之前，這些油畫成了當時最精確的寫照，這些油畫對當時的中國畫家也產生某種程度的影響。

當時在華最著名的歐洲畫家是錢納利（George Chinnery，1774～1852），英國人，早年在倫敦學畫，一八二五年到澳門之後，未再返英。他除了影響一些歐洲來的畫家之外，還有一位中國學生關作霖（啉呱），活動期間約在一八二五年到一八六〇年間，曾於廣州設立畫店，其後於一八四六年時也在香港設立畫店，畫作多以外銷爲主。其他尙有數位畫家學了西方之技巧，而成立畫店賣畫，這是廣東畫壇的一大特色。

「黃埔帆影」（圖3.23）是傳爲煜呱（約1840～1880年代）所作的風景畫，描寫當時黃埔港的景色，畫風與十九世紀初的歐洲繪畫相似，如Bonington及Guardi等人，細緻精確，記錄實景，又以強光將重要的部份顯現出來，這些技巧及畫風均源自歐洲，與中國傳統大相逕庭。另一張「廣州商館區」（圖3.24），有新呱的簽名，他也是一位中國的畫家，但不知其原名，有可能是屬於畫行的畫家。這件描寫廣東珠江商行區的風景畫，就像照片一般，很忠實地將當時的實景記錄下來。

來華的歐洲畫家，在晚淸時還有幾位，他們主要的作品都是記錄當時廣東、香港、澳門的景色，爲這些地方留下了晚淸時的景像記錄。同時，他們也將油畫的技巧及歐洲繪畫理念介紹到中國來，只是他們活動的範圍多在廣東，對內地畫家的影響不大。雖有廣州的畫家學到這些技巧，但這些油畫（包括蛋膠彩）主要供作出口外銷，以迎合歐美人士的口味爲主，所以並未在中國生根，難以成爲油畫普及的眞正開端。

3.23
煜呱
黃埔帆影　約1850
框　畫布油畫
41.4×73cm
香港藝術館藏

3.24
新呱
廣州商館區　約1855～56
框　畫布油畫
75×185cm
香港藝術館藏

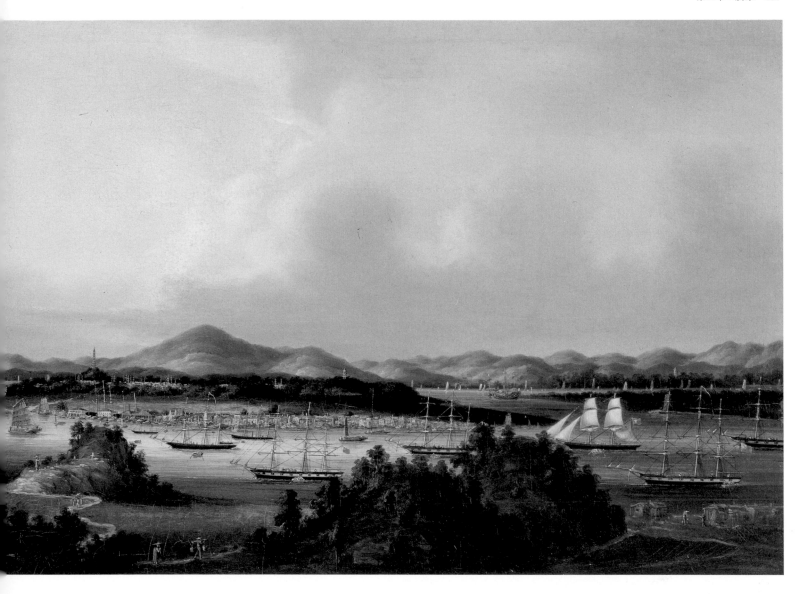

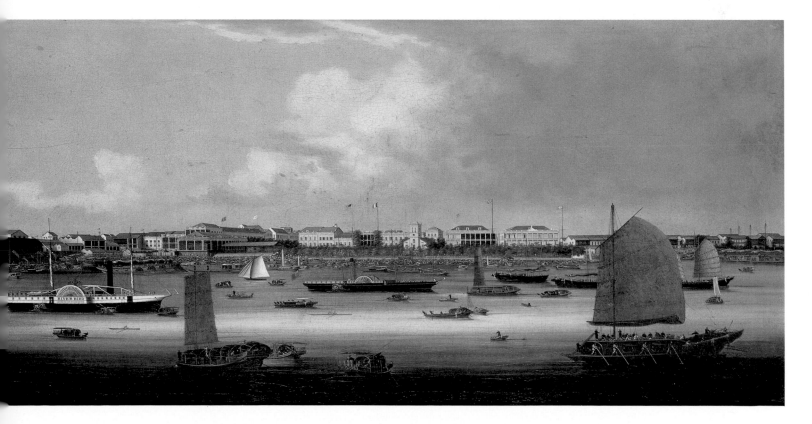

第四章　福建及台灣

　　台灣與福建的淵源向來頗深，尤其近兩個世紀以來最為顯著，現在的台灣居民，大多數是福建及廣東東部移民到台灣的後裔，他們不但講閩南語及客家話，而且還保有大陸的風俗習慣。

　　台灣的歷史很特別，它與中國的關係始於南宋，當時只有原住民，而且為數不多。到了明末，荷蘭人以其殖民政策，向遠東發展，占領了澎湖及台南一帶，其後西班牙人於一六二六年占領基隆，直到一六四二年才被荷蘭人趕走。後來鄭成功以台灣為反清復明的基地，驅逐了荷蘭人，在台灣實施新政，規劃及開發荒土，安撫原住民，當時大量的漢人由福建、廣東移民到台灣，住民由荷蘭統治時期的十萬餘人，在短短的兩個世紀中增加到二百餘萬人，這自然使台灣與福建的文化有密不可分的血緣關係。

　　晚清末年，清廷將台灣升格為行省，以劉銘傳為巡撫，積極建設台灣。一八九五年中日甲午戰爭戰敗，台灣割讓給日本，成為其殖民地，直到一九四五年第二次世界大戰結束，才歸還中國。

　　本章將福建及台灣合併在一起的原因，是二者在文化藝術傳統上有密不可分的血緣關係。從晚清直到日本統治的這段期間，台灣不斷吸取福建的文化，當時也有福建畫家到台灣工作，從而將中國的書畫傳統介紹到台灣，也有一些在台出生的書畫家，跟隨這些來台的文人學習書畫。當時淡水的林國華，因經商致富，延聘福建的書畫家來台居住，協助其蒐集金石書畫及古董，成為台灣第一位收藏家，後來還請謝琯樵至其府中作畫。

　　福建在乾隆時期有不少畫家學習「揚州八怪」的畫風，尤以黃慎及華喦為主。其他當時或稍早的畫家，如黃道周、張瑞圖、上官周及書法家伊秉綬等，對台灣文化均有相當大的影響。

　　台灣早期較重要的畫家有以下幾位：

林朝英

　　台灣早期第一位重要的畫家是林朝英（1739～
1816），字伯彥，號梅峰、一峰亭，又號鯨湖英，台
南人，祖籍漳州府海澄縣。早年曾致力功名，入郡
庠，拔薦為歲貢生，但數次秋闈均落第，乃矢志讀
書，也善琴棋書畫。其畫作多半為水墨花卉，如芭
蕉、荷花、竹等，筆法頗似揚州八家，書法與繪畫之
章法、筆韻甚為契合。「雙鵝圖」（圖4.1）為其典型
之作，前景為雙鵝，後為巨石，周遭配以各種花草，
全畫韻致頗佳，此畫畫風可遠溯浙派，近源揚州八
家。此外，他也曾畫過一張自畫像，證明其寫實之基
礎。

　　林朝英家中富有，早年求取功名不就，遂移情琴
棋書畫，為台灣早期不可多得之畫家。同時盡心致力
經營祖傳產業，可能經常往來於福建與台灣之間，其
為人慷慨，經常贊助地方上義舉。

呂西村

　　呂西村（1784～1860），名世宜，泉州人，道光
時舉人，不但個人收藏金石甚豐，而且工於書法。乾
隆時期經常往來海峽兩岸，後為福建龍溪來台經商致
富的林國華所賞識，禮聘至林家居住近二十年，協助
其蒐集金石、古董、書畫，而使之成為台灣早期最大
的收藏家。後林家於板橋興建園邸，呂西村亦參與設
計，並為之題額書匾，頗受林家器重，林家也藉其所
長大量蒐集古物。其篆、隸、行、草及石鼓文均佳，
但未見畫作傳世。

4.1　林朝英　雙鷺圖
1815　軸　紙本水墨
172×113cm
翻攝自《明清時代台灣書
畫作品》（台北：行政院
文化建設委員會，1984）

謝琯樵

　　台灣早期最重要的畫家是謝琯樵，原名穎蘇，初字采山，三十以後改名琯樵，福建詔安人。其家學淵源，父親是經學詞家（？），長兄及姊均能詩文。因此幼承庭訓，善於書畫，但幾次欲考功名均未成，一八五七年來到台灣，不少當地畫家均隨其學藝。也曾應邀至板橋林家，未幾，因與主人意見不合，遂離去。後因頗解兵法、工技擊，於一八六四年參軍出擊太平軍，不幸殉難。

　　謝琯樵的畫作現尚流傳於台灣及泉州一帶，其作品以水墨爲主，均題有詩文，完全是文人畫的傳統。「夏山烟雨」（圖4.2）爲其代表，畫作上方爲高峰，峰巒作「S」形，頗爲特殊，下面則有山崗，數株挺拔的松樹映現於朦朧的烟雨前，左下角有兩位鄉民，或持傘，或著簑衣，作趕路狀。謝自題如下：「仿高房山『夏山烟雨圖』，子良四兄大人法鑑。同治甲子（1864）花朝畫於三山旅次之聽濤山館。」其題跋的方式爲典型的文人傳統，但筆法及結構則略有浙派面目，可能是福建離浙江不遠遂受之影響，而與文人畫傳統結合。這件作品爲謝琯樵去世當年所作，也許是參加軍旅之前所完成的，總而言之，謝琯樵的畫作在晚清的台灣有舉足輕重的地位。

4.2　謝琯樵　夏山烟雨
1864　絹本設色
170×68cm
翻攝自《明清時代台灣書畫作品》（台北：行政院文化建設委員會，1984）

第五章　晚清總結

　　晚清繪畫在中國美術史的研究上，一向都爲人所忽視，一般認爲其成就旣不能與前代相比，本身亦無重要的創新；並認爲畫壇仍是由淸代文人畫的四王、吳、惲傳統所支配，以至對晚淸繪畫之研究，遲遲未能興起熱潮，亦無具體成果。因此，晚淸畫史至今仍是中國美術史上的一個空白。本書集結各方資料及畫家作品，作了綜合性的整理，目的即在提供讀者對這段被遺忘的歷史有一個概括性的認識，並促進對這段畫史的重視與研究。

　　從中國歷史發展的角度來看，晚淸無論在社會或文化上，均面臨極大的轉變，其中最明顯的是，西方之影響日益增強，其對中國文化所造成的衝擊，決定了近百年來文化的路向。在繪畫上，此一影響亦頗爲顯著，它反映在題材、風格、表現以及贊助人的轉變上。在本書的結尾，便就這幾點作一歸納性的總結。

　　第一，在贊助人方面：晚淸與前代最大的不同是，歷代支持繪畫者多爲皇室或高官，有時帝王身兼贊助人及畫家，他們不但大量網羅流落民間的繪畫，且於宮中設置畫院，招攬天下精英爲宮廷服務，因此重要的作品多集中於宮中。到了晚淸，宮廷勢力沒落，已經無暇顧及文藝。宮外贊助人的社會結構，亦由明、淸崛起於揚州一帶的鄉紳與商賈，轉爲五口通商後因對外貿易而起家的新貴，這些新貴多集中於上海及廣州。他們大多出身微寒，談不上文化基礎，其第二、三代因悠遊於富裕的生活及良好的教育，便形成了晚淸繪畫贊助人的主要基幹。他們雖然對傳統文人畫仍有相當的興趣，但也逐漸培養出自己的審美觀念，而這時期的繪畫便在此種審美觀的引導下，開創出一種雅俗共賞的風格。

　　第二，在畫家的分布方面：本書雖以上海爲主，並旁及北京、廣州及台灣等地，但其實已包括了不少各地的畫家，因爲北京及上海吸引許多各地畫家前來謀生，尤其上海自開埠以來，商業發展一日千里，不久即成爲全國的經濟中心，以致全國各地畫家均前來謀生，因而上海的發展也反映了全國的情況，不但江南過去的文化中心，如蘇州、南京、揚州、杭州、徽州等地，均有許多畫家前來上海賣畫，其他各地前來者亦不在少數。其實以中國書畫傳統之深長，全國各地的畫家必多，但大部份都在本地發展，未能接觸主流，在此所討論者，即爲晚淸文化開始與西方及日本交流後，所發生的種種變化，而成爲中國文化現代化的主流。

　　第三，在題材方面：過去服務於宮廷的畫家，大多以工筆精細著稱，他們又有機會觀賞宮中的藏品，經常從事歷史故事畫的創作，以求規諫之功能，或爲政治服務。但在晚淸上海及廣州的商業社會中，繪畫成爲一種商品，經常被社會上的新貴用來慶祝結婚、生日，以及年節、祝壽等各種喜慶時饋贈、自用之物。因此，題材多以各種具有象徵性意味的花果、動物爲基礎，如白鶴代表長壽、古松代表堅貞、竹枝之風流瀟灑及荷花之出汙泥而不染，形成晚淸最流行的題材。其次則是傳統中具有祥瑞意含或民間故事的人物畫，如西王母、八仙、鍾馗及麻姑等。

　　第四，在風格方面：晚淸以前，中國畫主要的兩種風格爲──文人的淸高表現及宮廷繪畫之工緻。晚淸新興的風格即是結合文人與民間的新風格，畫家們還是如文人一般注重筆墨的運用及寫意的表現，但同時也自民間繪畫中汲取豐富豔麗的色彩、誇張的手法、鮮明的主題描寫、幽默感之穿插以及簇新的構圖，特別是在任伯年及倪田這一體系中，表現了晚淸獨特的作風。

　　第五，文人畫雖然在晚淸仍持續著，但已非主流，最能代表晚淸社會好尙及民間心態的，主要還是海派的作品，由於繪畫成爲商品，爲因應市場需求，

海派的畫家發展出大刀闊斧、易於畫成的掛軸。任伯年的「群仙祝壽」可說是一種例外，這是現存晚淸繪畫中鮮有的巨幅作品，但也顯示出此作贊助人的闊氣。

第六，晚淸繪畫在風格上雖已受西方影響，但還未到舉足輕重的地步，到了二十世紀，才構成決定性的影響。

由以上幾點觀之，晚淸繪畫雖然一向被視爲是過渡時期的發展，但已具有相當鮮明的特色，它代表一種新文化的發展，其地位亦因上海及廣州的重要性而影響到全國。到了民國時代，便產生了像齊白石及黃賓虹等奇花異卉的畫家。

參考書目

Ⅰ.基本資料：
沈柔堅主編，《中國美術辭典》，台北，雄獅圖書公司，1989。
兪劍華編，《中國美術家人名大辭典》，上海，上海人民美術社，1988。
馬學新等主編，《上海文化源流辭典》，上海，上海社會科學研究院，1992。
梅益主編，《中國大百科全書：美術篇》（二卷），北京，北京中國大百科全書出版社，1991。
盛叔清輯，《清代畫史》（1922），台北，廣文書局，1970。
楊逸，《海上墨林》（1920），台北，文史哲出版社，1975。
蔡冠洛編著，《清代七百名人傳》，北京，中國書店，1984。
竇鎮，《國朝書畫家筆錄》（1911），台北，文史哲出版社，1976。

Ⅱ.美術史及畫冊：
《十九世紀末中西畫風的感通之二》，台北，國立故宮博物院，1993。
《中國近百年繪畫展覽選集》（鄭振鐸序），北京，文物出版社，1959。
石允文、高玉珍主編，《晚清民初繪畫選》，台北，國立歷史博物館，1997。
石允文編著，《中國近代繪畫：清末篇》，台北，漢光文化事業股份有限公司，1992。
《朶雲軒藏畫選》，上海，上海書畫出版社，1990。
《求知雅集珍藏：近代中國書畫》（高美慶文），香港，香港中文大學文物館，1987。
余毅然編，《近百年中國名家畫選集》，台北，中國書畫社，1973。
《承訓堂藏扇面書畫》（楊臣彬導言），香港，香港中文大學文物館，1996。
周積寅編，《明清美術》，收錄於王伯敏主編《中國美術通史》（第六冊），山東，山東教育出版社，1988。

《近代中國の畫家》（鶴田武良文），大阪，大阪市立美術館，1972。
《明清廣東名家山水畫展》（李鑄晉文），香港，香港中文大學文物館，1973。
《海上名畫》，上海，上海文物店，1982。
《海上畫派》（何恭上文），台北，藝術圖書公司，1985。
《清代上海名家扇面》（曾昭柱文），香港，香港藝術館，1977。
《清代繪畫》[下]（薛永年文），《中國美術全集》（繪畫編11），北京及上海人民美術出版社，1986-88。
《晚清民初水墨畫集》，台北，國立歷史博物館，1997。
《虛白齋藏中國書畫：扇面》，香港，香港藝術館，1994。
《畫苑遺珍：中央美術學院附屬中等美術學校珍藏》，北京，北京外文出版社，1994。
楊新主編，《故宮博物院藏明清繪畫》，北京，紫禁城出版社，1994。
《意趣與機杼：明清繪畫透析國際學術討論會特展圖錄》，上海，上海書畫出版社，1994。
蔡辰男編，《中國近代名家書畫冊》，台北，國泰美術館，1977。
蔡辰男編，《國泰美術館書畫精選》（全十冊），台北，國泰美術館，1980。
《歷史繪畫：香港藝術館藏品選粹》，香港，香港藝術館，1991。
Brown, Claudia and Ju-hsi Chou. *Transcending Turmoil: Painting at the Close of China's Empire,* 1796-1911. Arizona: Phoenix Art Museum, 1992.
Ellsworth, Robert. *Later Chinese Painting and Calligraphy, 1800-1950.* 3 volumes. New York: Random House, 1986.

Ⅲ.雜誌及期刊：

《中國畫》，北京，1980年創刊。

《中國畫研究》，北京，北京中國畫研究院，1982年
　　創刊。

《名家翰墨》，香港，1990年創刊。

《朵雲》，上海，1981年創刊。

《美術史論》，北京，北京中國藝術研究院，1982年
　　創刊。

《美術家》，香港，1978年創刊。

《美術研究》，北京，中央美術學院，1957年創刊，
　　1979年復刊。

《雄獅美術》，台北，1971年創刊。

《新美術》，杭州，杭州浙江美術學院，1980年創
　　刊。

《藝苑掇英》，上海，1978年創刊。

《藝術家》，台北，1975年創刊。

IV.畫家別冊：

1.《趙之謙》（趙君匋序），浙江，浙江人民美
　　術出版社，1987。

2.《回憶吳昌碩》，上海，上海人民美術出版
　　社，1986。

　《吳昌碩作品集：書法、篆刻》，上海，上海
　　人民美術出版社，1984。

　《吳昌碩作品集：繪畫》，上海，上海人民美
　　術出版社，1984。

　《吳昌碩畫集》，北京，中國古典藝術出版
　　社，1959。

　《吳昌碩畫輯》，北京，北京人民美術出版
　　社，1978。

　吳東邁，《吳昌碩：人と藝術》，東京，二玄
　　社，1974。

3.丁羲元，《虛谷研究》，天津，天津人民美術
　　出版社，1987。

　《虛谷畫集》（上海博物館藏），四川，四川
　　人民美術出版社，1983。

　《虛谷畫集》，北京，北京人民美術出版社，

1984。

　富華、蔡耕編，《虛谷畫册》，北京，北京人
　　民美術出版社，1984。

4.丁羲元，《任伯年：年譜、傳記、詩文》，上
　　海，上海書畫出版社，1989。

　《任伯年》（薛永年序），天津，天津人民美
　　術出版社，1987。

　《任伯年扇面花鳥》，上海，上海古籍出版
　　社，1983。

　李渝，《清末的市民畫家任伯年》，台北，雄
　　獅圖書公司，1978。

　何恭上編，《任伯年畫集》，台北，藝術圖書
　　公司，1984。

　龔產興，《任伯年研究》，天津，天津人民美
　　術出版社，1982。

5.《蒲華》（邵洛羊序），浙江，浙江人民美術
　　出版社，1985。

6.《吳友如畫寶》（全三册），上海，上海古籍
　　出版社，1987。

　《吳有如人物仕女畫集》，天津，天津古籍出
　　版社，1982。

　《吳有如百鳥花鳥畫集》，天津，天津古籍出
　　版社，1982。

7.高美慶編，《蘇六朋、蘇仁山書畫》，廣州美
　　術館、香港中文大學文物館，1990。

　簡又文，《畫壇怪傑蘇仁山》，香港，簡氏猛
　　進書屋，1970。

　Ryckmans, Pierre. *Su Renshan*. Paris: Uni-
　　versity of Paris, 1970.

圖　序

索　引

國家圖書館出版品預行編目資料

中國現代繪畫史：晚清之部(一八四〇至一九一一)／
李鑄晉、萬青力作，-- 初版. --　臺北市：
石頭，1997〔民 86〕
　　面　；　公分
參考書目：面
含索引
ISBN　957-9089-25-6（精裝）

1.繪畫－中國－歷史－晚清（1840-1911）

940.92　　　　　　　　　　　　　　　87000128